ONE HUNDRED **100** PORTRAITS ANGELA LO PRIORE

ONE HUNDRED

100

PORTRAITS

ANGELA
LO PRIORE

SKIRA

*Questo volume è stato pubblicato
con il contributo di*

*This volume was published
with the contribution of*

BVLGARI

COTRIL
AT THE HEART OF BEAUTY

Design
Marcello Francone
con Francesca Falsetti

Coordinamento redazionale
Editorial coordination
Eva Vanzella

Redazione / Copy editor
Emanuela Di Lallo

Traduzioni / Translations
Sylvia Adrian Notini

Ufficio stampa / Press office
Biancamano Spinetti Comunicazioni

First published in Italy in 2014 by
Skira Editore S.p.A.
Palazzo Casati Stampa
via Torino 61
20123 Milano
Italy
www.skira.net

Printed and bound in Italy. First edition

ISBN: 978-88-572-2439-8

Distributed in USA, Canada, Central &
South America by Rizzoli International
Publications, Inc., 300 Park Avenue
South, New York, NY 10010, USA.
Distributed elsewhere in the world
by Thames and Hudson Ltd., 181A
High Holborn, London WC1V 7QX,
United Kingdom.

Finito di stampare
nel mese di maggio 2014
a cura di Skira, Ginevra-Milano
Printed in Italy

SOMMARIO / CONTENTS

Mario Sesti

In uno dei libri più belli mai scritti sul cinema, *The Whole Equation. A History of Hollywood*, David Thomson (critico cinematografico inglese che da anni vive a San Francisco) si chiede quanto devono al cinema tutte le generazioni che hanno potuto conoscerlo, visto che ogni volta che guardiamo un volto, grazie al grande schermo, impariamo a leggere una sorprendente quantità di informazioni e narrazioni che i film concentrano in un semplice primo piano. Da quando il cinema esiste, guardare una faccia significa sporgersi sul ciglio di un abisso: al suo fondo luccica la distesa mobile e molteplice di un'anima. Niente del genere era possibile prima (non a teatro, non in un libro), e se è vero che la fotografia è stata un incontestabile battistrada del cinema è vero anche che, come ha detto Éric Rohmer, un film non è fatto di immagini ma di inquadrature: immagini dentro le quali scorre il tempo. Fotografare coloro che fanno cinema significa fotografare anche l'immaginario depositato

LOOK AT ME: LO SGUARDO NUDO

sulla superficie della loro apparenza dalla continua fequentazione dei set dei film. Possiamo dunque affermare che queste foto sono perennemente in sospensione sullo spartiacque che divide la fotografia dal cinema. I corpi che le abitano si portano dietro il cinema: impossibile guardarle senza sovrapporvi il movimento dei film che quei corpi hanno ospitato nello sguardo di milioni di occhi.

In queste foto, a volte tale tensione è usata dialetticamente come contrasto: Angelina Jolie è fotografata come se fosse la moglie di un presidente, sfondo neutro, filo di perle, acconciatura aristocratica, sguardo alto e lontano. Quasi un'icona neoclassica di virtù civiche ed etiche; le tracce di Lara Croft sembrano essere state rimosse con cura spietata e meticolosa. È un ritratto che potrebbe stare sulle pareti della Casa Bianca, o in un'aula del Senato di *House of Cards*. La fotografia gioca *contro* il cinema, e l'effetto è tanto sorprendente quanto denso.

A volte questa tensione è invece usata a favore, ma con un effetto di mix dal riverbero elegantemente pop: per esempio nel primo piano di Sorrentino – una delle foto più belle – in *shallow focus* sullo sfondo di Cannes, dove il regista della *Grande bellezza* veste una t-shirt

senza collo, i capelli ricci e lo sguardo da plebe mediterranea, acuto e indolente. Sembra quasi una citazione da *Accattone*: il regista più intellettuale tra gli autori di successo delle ultime stagioni è rimodellato sull'iconografia del mondo delle borgate più celebre del cinema italiano. Un cortocircuito impensabile. Qualcosa del genere si agita anche nella foto di Muccino: il contrasto tra figura e sfondo sembra quasi da Photoshop. Tra l'alfabeto somatico e i segni del contesto, tra le fattezze del corpo e i geroglifici del mondo sembra esserci un contrasto irriducibile: la testimonianza di una colluttazione involontaria alla quale tanto il soggetto quanto il mondo sembrano essere indifferenti.

Naturalmente succede anche che le scritture più celebri della fotografia vengano giocate con la stessa svogliata sensualità: Eva Mendes sembra illuminata e posata nell'occhio di un Newton, Al Pacino pare uscito dal set di un film immerso nella grana della cronaca nera di Weegee. Ma, in generale, è il cinema a sortire gli effetti più vistosi: Virzì come Nosferatu? Scarlett Johansson come Bette Davis? Silvio Orlando come Akim Tamiroff (uno degli attori più amati da Orson Welles)? C'è, spesso, il richiamo all'intero *bric-à-brac* del grande schermo, una complicità dichiarata con il gusto controverso dei set dai grandi budget ma anche con le comunicazioni di massa in generale (Valeria Marini, Tea Falco, Claudia Gerini), ovvero con la pura euforia dell'immaginario, con la natura teatrale dell'immagine. Succede quando le foto simulano un set (in un tessuto di conchiglie, sete, costumi). L'effetto in quei casi, tuttavia, è paradossale. Quando la fotografia imita il cinema – e anche il contrario – l'esito è spesso quello di intorbidire la fonte più profonda della loro lingua: a meno che l'obiettivo non sia quello dichiarato della parodia, o della caricatura. Ma non sembra che in queste foto ci sia l'ossessione o il bisogno del grottesco (una delle falde più profonde e inesauribili dell'*immaginazione* italiana). O meglio: se c'è, non è ciò che le rende degne di nota.

Cosa è, allora?

Ogni volta che ci passo sopra, ciò che mi colpisce è il modo in cui i soggetti mi guardano. A volte lo sguardo è una spinta diretta verso un fuori campo, ma più frequentemente è un vettore che sembra interpellare direttamente me. Non è me che cercano, ma è a me che vogliono mostrarsi. Ciò che dicono è, come ha scritto qualcuno: tutto ciò che ho di più segreto passa su questo volto.

Servillo o Jennifer Lawrence sembrano guardare da un sito immobile e saldo, difficile immaginare cosa possa turbare la loro presenza nel mondo. Si guarda in quel modo quando non c'è più bisogno di dimostrare niente

a nessuno. Forse Servillo aggiunge il tintinnio del proprio scetticismo o di quello di molti dei suoi personaggi ("Tutto è già successo: e non ti sei perso nulla", sembra dire).

Francesca Inaudi, al contrario, appare nel pieno della battaglia ("Nessuno mi cancellerà") non meno di F. Murray Abraham ("Non me ne sono andato mai via: e voi lo sapevate"). In generale, la prima cosa che rivela *quello* sguardo è la gravità quasi fisica del suo appello. Nessuno può ignorare di essere fissato, neanche da una fotografia. La prima qualità di un fotografo di ritratti è, secondo me, la capacità di accogliere questo richiamo senza ostacolarlo. L'unica tecnica infallibile per registrarlo in un'immagine: da qui la deliziosa ambiguità del verbo "posare". Si *assume* una posa, come una maschera, ma si è se stessi solo quando ci si posa, almeno per un attimo, fuori dalla tirannide del lavoro, dalla inconsapevolezza della vita – viviamo costantemente sapendo che gli altri hanno una immagine di noi stessi assai più precisa e aggiornata di quella che abbiamo noi – e dal furore e dal rischio degli affetti. La prima marca che la fotografia mostra, come una cicatrice, è il rapporto del soggetto con il potere (non importa se sei qualcuno che viene costantemente guardato): quello del dispositivo, quello del mondo in quel momento, quello dello stato delle cose in generale che hanno potere. Ennio Morricone ha sempre qualcosa dell'apparenza inerme della preda (la sua apparenza fisica è paradigmaticamente in conflitto con la sua autorevolezza e la sua confidenza con la propria professione), esattamente il contrario di quella di Gregg Araki (la sua foto è tra le mie preferite), che nel suo ritratto angola il punto di vista dal basso come se la prima cosa che volesse comunicare è la sua tenacia nel non abbassarlo mai. Wim Wenders sembra indossare capelli e occhiali come una corazza, un carapace dietro il quale il suo sguardo non potrà subire mai un agguato. Valeria Golino, agli antipodi, è un'esplosione di inermità segreta che sembra confessare senza difese: sono nuda anche quando non lo sono. Come tutti gli altri in queste foto di Angela Lo Priore, non sembra preoccuparsi della verità offerta in sacrificio agli occhi. Come tutti, sembra far parte di un gioco luminoso, fittizio e opulento senza sapere fino a che punto l'asse degli occhi sia capace di trafiggerne la coltre, toccando chi guarda queste foto come una fonte di calore, un laser puntatore o il palmo di una mano la peluria sul braccio di un bambino.

In *The Whole Equation. A History of Hollywood*, one of the most beautiful books ever written about cinema, David Thomson (British movie critic who has lived in San Francisco for many years) wonders how much all the generations that have been able to know cinema owe to it, seeing that, thanks to the big screen, every time we look at a face we learn to read a surprising amount of information and narrative that films concentrate in one single close-up shot. For as long as cinema has existed, looking at a face means leaning over the edge of an abyss: glistening down at the bottom is the moving and multiple expanse of a soul. Nothing like it was possible before (not in theatre, not in a book), and if we accept that photography has served as an indisputable trail blazer, it is also true that, as Éric Rohmer once said, a movie isn't made of images, it's made of frames: images inside which time flows. Taking pictures of the people who make cinema means also taking pictures of the imaginary laid down on the surface of their appearance

Mario Sesti

LOOK AT ME: THE NAKED EYES

because of their constant presence on movie sets. For this reason, we can say that these photographs are perennially suspended over the gap that separates photography from cinema. The bodies that inhabit them bear cinema inside. It is impossible to look at them without juxtaposing them with the movement of the movies that those bodies have hosted in the gaze of millions of eyes.

In these photographs, this tension is at times used dialectically as a contrast: Angelina Jolie is photographed as though she were the wife of a president. Plain backdrop, string of pearls, wifely hairdo, her gaze high and distant. Almost a neoclassical icon of civil and ethical virtue. Any trace of Lara Croft seems to have been removed with merciless and painstaking care. It is a portrait that could be hanging on the walls of the White House, or in one of the Senate rooms in *House of Cards*. The photograph plays *against* cinema, the effect is as surprising as it is substantial.

At times this tension is instead used in a positive sense, and in these cases the effect is that of a mix with an elegantly Pop vibe. This happens, for instance, in Sorrentino's close-up shot (one of the most beautiful pictures here) in shallow focus with Cannes in the

background, in which the director of *The Great Beauty* is wearing a collarless T-shirt: his curly hair and his eyes, intelligent and lazy, are those of a member of the Mediterranean people. The picture almost appears to be a nod to Pasolini's *Accattone*: the most intellectual director among the successful authors of these last few seasons is remodelled on the iconography of the most famous *borgata* (poorer Roman district) in cinema. An ineluctable short-circuit. Something of the kind is also generated in the photograph of Muccino: the contrast between the figure and the backdrop almost looks Photoshopped. Between the somatic alphabet and the signs of the context, between the features of the body and the hieroglyphs of the world, there seems to be an irreducible contrast: the testimony of an involuntary scuffle to which both the subject and the world appear to be indifferent.

Naturally, what also happens is that the most famed scripts of photography are played with the same listless sensuousness: Eva Mendes appears to be lighted and posed according to the eye of Newton, whereas Al Pacino seems to have just come off some movie set immersed in Weegee's grainy crime news style. But, generally speaking, it seems that cinema produces the most visible effects: Virzì as Nosferatu? Scarlett Johansson as Bette Davis? Silvio Orlando as Akim Tamiroff (one of Orson Welles's favourite actors)? There is often a reference to the whole bric-à-brac of the big screen, an evident complicity with the controversial taste of the big budget film sets, but also with mass communication in general (Valeria Marini, Tea Falco, Claudia Gerini), that is to say, with the pure euphoria of the imaginary, with the theatrical nature of the image. This happens when the photographs simulate a set (a texture of shells, silks, costumes). However, in such cases, the effect is paradoxical. When photography imitates cinema, and even its opposite, the outcome is often that of numbing the deepest source of their language: unless the aim is that of parody, or caricature. But in these pictures it doesn't look like there's the obsession or need for the grotesque (one of the deepest and most inexhaustible sources of the Italian *imagination*). Or better still: if it is there, this isn't what makes them noteworthy.

So, what is it, then?

Every time I leaf through these pictures, what strikes me is the way in which the subjects look at me. At times the gaze is a direct push towards an off-screen, but in most cases it's a vector that seems to be questioning me directly. It's not me they're looking for, but it's to me that they want to show themselves. What they're saying is, as someone else wrote: everything that I hold most secret passes through this face.

Servillo or Jennifer Lawrence seem to look out from a motionless, solid place – it's hard to imagine what could disturb their presence in the world. That's the look you have when you have nothing to prove to anyone. Perhaps Servillo adds a hint of his own skepticism, or that of many of his characters ("Everything has already happened, and you didn't miss anything", he seems to be saying).

Francesca Inaudi, instead, appears in the midst of battle ("No one will erase me"), no less so than F. Murray Abraham ("I never left: and you knew it"). In general, the first thing *that* gaze reveals is the almost physical gravity of its appeal. No one can ignore being stared at, not even by a photograph. To my mind, the first quality of a portrait photographer is the ability to capture this appeal without hindering it. And it's the only infallible way to record it in an image: hence the delightful ambiguity of the verb "to pose". One *adopts* a pose, like a mask, but one is really oneself only when one is able to "pose oneself", at least for an instant, outside the tyranny of work, the unawareness of life (we constantly live knowing that others have an image of us that is far more accurate and up-to-date than the one we have of ourselves), outside the passions and the risks of affection. The first sign that the photograph shows, akin to a scar, is the relationship between the subject and power (no matter whether you're someone who is constantly being looked at): the power of the device, that of the world at this very instant, that of the state of things in general that have power. There is always something about Ennio Morricone that makes him look like the harmless prey (his physical appearance is paradigmatically in conflict with the authoritativeness and self-assuredness in his profession), which is the exact opposite of Gregg Araki (his picture is another one of my favourites), who in his portrait directs his gaze from below as though the first thing he wants to communicate to us is his determination never to lower it. Wim Wenders seems to be wearing his glasses and hair like a suit of armour, a carapace behind which his gaze will never be subjected to an attack. Valeria Golino, at the diametrical opposite, is an explosion of secret harmlessness that she seems to confess defenselessly: I'm naked even when I'm not. Like all the others in these photographs taken by Angela Lo Priore, the actress doesn't seem to be concerned with the truth offered in sacrifice to the eyes. Like everyone else, she seems to be part of a luminous, fictitious and opulent game without knowing to what extent her gaze is capable of piercing the outer layer of this game, touching the viewer of these photographs like a heat source, a laser pointer, or the palm of a hand upon the hairs on a child's arm.

Angela Lo Priore ha occhi scuri, vigili, da meridionale intensa, con uno sguardo che brilla su ogni cosa o persona che catturi la sua attenzione. Lei, con le sue foto, cerca il senso delle cose del mondo, degli uomini e delle donne che incontra. "La mia ricerca non si ferma mai", mi dice sfogliando il mock-up di questo bel libro, un pomeriggio di primavera milanese. E indica, per dimostrarmelo, gli occhi di Al Pacino. "Vedi? Non è uno sguardo artefatto. E non è uno scatto casuale. Lo avevo inseguito per giorni e giorni, a Venezia. Era il settembre del 2006. Lui presentava il suo *Mercante*, io volevo fotografarlo. L'inseguimento è terminato nel giardino del Cipriani, una notte. Mi si è fatto incontro, sorridendo. Gli ho chiesto se potevo. Lui allora s'è allentato il nodo della cravatta e ha sfoggiato per me, in quella nostra solitudine notturna, lo sguardo che vedi". Uno sguardo pieno di Al Pacino, un distillato puro di Al Pacino.

Giuseppe Di Piazza e Angela Lo Priore

CONVERSAZIONE

Giuseppe Di Piazza
Cosa cerchi nei tuoi soggetti?
Angela Lo Priore
Quasi tutte le persone che fotografo, star o non star, hanno lo sguardo in macchina. Vorrei che con me non recitassero, e penso che sia così: gli attori, le attrici davanti a una macchina da presa entrano nel personaggio, sentendosi a loro agio; davanti a una macchina fotografica in certi casi provano invece disagio, si sentono scrutati dentro. E non recitano.

GDP Ti sei mai innamorata, anche solo per un istante, dei tanti attori che hai ritratto?
ALP No, la mia intenzione era altra: in quell'istante, io e loro da soli, volevo solo rendere giustizia alla bellezza e all'armonia del mondo.

GDP Tratti gli attori e le attrici al pari di bellissime nature morte?
ALP No, macché [ride]. Io cerco il bello e cerco di capire. Tutto ciò non ha niente a che vedere con la sessualità!

GDP Racconta come hai cominciato questa ricerca.
ALP Sono cresciuta a Milano, ma mi sono laureata in Lettere a Roma con una tesi sul cinema, una delle mie due passioni insieme con la fotografia. Il mio relatore è stato Guido Aristarco. Pensavo di fare la sceneggiatrice. Primo Festival di Venezia, giovanissima, come assistente alla regia di un documentario. Ma avevo già fatto piccole esperienze come *runner* sul set di film pubblicitari: la ragazza che corre da tutte le parti a fare tutto quel che le viene ordinato. A Venezia conosco Maurizio, che sarebbe poi diventato il papà di mia figlia, Melissa. Un incontro importante, lui favorisce il mio rapporto con quello che poi è diventato il mio lavoro. Nel giro di qualche anno, dopo il diploma in fotografia all'Istituto Europeo di Design, e dopo decine di servizi di architettura, mi ritrovo a lavorare per una catena di grandi alberghi, come fotografa. Prima destinazione, Ischia, il leggendario Regina Isabella. Dovevo far conoscere con le mie foto la bellezza degli impianti termali. E lì scopro che è ancora più bello fotografare gli esseri umani. Comincio da alcune modelle nude alle terme. Poi incontro le mie prime attrici.

GDP Questo succedeva circa vent'anni fa. E così diventi professionista.
ALP Sì. Entro in una prima agenzia, poi passo a La Presse e infine a Photomovie, che mi rappresenta ancora. In questi anni copro ininterrottamente i Festival di Cannes e di Venezia.

GDP Fotografi un'infinità di star. Ne scegli cento per questo libro. Vediamone alcune che mi hanno colpito. Cominciamo da Keira Knightley.
ALP Disponibilissima, molto gentile. Avevamo appuntamento in albergo, a Roma. Era il 2010, stavo facendo un grosso portfolio per "Sette", il settimanale del "Corriere della Sera". Keira scende già truccata e mi chiede: "Come mi vuoi fotografare?" Non succede spesso, soprattutto con star internazionali. Io le spiego, lei esegue con assoluta gentilezza.

GDP Vedo una Catherine Zeta-Jones molto giovane, bellissima.
ALP C'erano le sfilate Milano Donna, nel 1998. Lei era una delle ospiti. Non era famosa, il film *La maschera di Zorro* da noi doveva ancora uscire. Era con il fratello. Cenammo insieme. L'indomani, quando dovevamo scattare, lei si presentò con una giacca di Krizia, nuda sotto. Capii che quella ragazza gallese sarebbe andata lontano.

GDP Due star colte nella loro assoluta gioventù: Jennifer Lawrence e Joseph Gordon-Levitt.
ALP Lei aveva 16 anni, a Venezia per *The Burning Plain*. Che viso! Invece lui l'ho fotografato nel 2004 all'Excelsior, in piscina. Aveva 23 anni ma ne dimostrava 16. Mi ricordo che dopo l'ultima foto sono caduta in piscina con tutta la macchina.

GDP Vedo anche due amici di cui mi hai molto parlato.
ALP Chazz Palminteri e sua moglie Gianna. Li adoro. A New York sono la mia famiglia. Lo scatto è uno dei mille che ho fatto loro, lì dove abitano, nella Westchester County. Sono una coppia solida, trasmettono serenità. E Chazz è un attore enorme.

GDP Restiamo in America. L'unico componente a stelle e strisce dei Monty Python…
ALP Terry Gilliam, regista di genio. Sono andata a trovarlo nella sua casa in Umbria. Terry ama moltissimo l'Italia.

GDP Anche Tim Roth, vedo.
ALP Tim era in Calabria, a Reggio, per una retrospettiva dedicata al suo mentore, il regista Alan Clarke. Era venuto dagli Stati Uniti per riconoscenza verso il suo maestro.

GDP Viaggio al contrario: Gabriele Muccino.
ALP Gabriele l'ho fotografato all'Hollywood Forever Cemetery, a Los Angeles. Aveva appena girato *La ricerca della felicità*. Ci ritrovammo al cimitero perché lì aveva appena rilasciato un'intervista video.

GDP Poi Carlo Verdone.
ALP Nel 2006 partecipai a una mostra di volti del cinema. Questo è un ritratto realizzato sulla sua terrazza, al Gianicolo. "Mi hai fatto bello", mi disse quando gli donai una stampa. Un magnifico complimento.

GDP E per ultimi, una ex coppia: Gwyneth Paltrow e Brad Pitt. Sulla tua copertina, lui è di una bellezza disarmante.
ALP È una foto di red carpet del 2007, a Venezia. Era di ottimo umore, scherzava con alcuni di noi. Rubò una macchinetta e finse di fotografare. E io scattai. Gwyneth invece era a Ischia, nel 1999, con Anthony Minghella, Jude Law e Philip Seymour Hoffman. La portai sul molo del Regina Isabella, mi guardò con quei suoi occhi…

Angela Lo Priore has the dark, watchful eyes of an intense woman from the Italian South, whose gaze lights up on every single thing or person that catches her attention. With her photographs, she seeks the meaning of the things of the world, of the men and women she encounters. "My search never stops", she says, as she leafs through the mock-up of this lovely book, one spring afternoon in Milan. And to show me what she means, she points to Al Pacino's eyes. "See? It's not a gaze that's fake. And it's not just a random shot. I had been following him around for days and days in Venice. September 2006. He was presenting his *Merchant of Venice*, I wanted to photograph him. The chase ended in the gardens of the Cipriani, one night. He came towards me, smiling. I asked him if I could. He loosened the knot of his tie and in that night-time solitude put on the look you see here just for me". A look that's filled with Al Pacino, a pure distillation of Al Pacino.

Giuseppe Di Piazza and Angela Lo Priore

CONVERSATION

Giuseppe Di Piazza
What do you look for in your subjects?
Angela Lo Priore
Almost everyone I photograph, whether or not they're stars, look into the camera. I don't want them to act with me, and I think that's the way it is: actors and actresses before a movie camera get into the role of the character, they get comfortable with it; before the camera, they sometimes feel uncomfortable, they feel looked at inside.
And they don't act.

GDP Have you ever fallen in love, even for an instant, with any of the many actors you've portrayed?
ALP No, my intention was completely different: in that instant, with the two of us alone, all I wanted to do was render justice to the world's beauty and harmony.

GDP Do you treat your actors and actresses as though they were beautiful still lifes?
ALP No, of course not [she laughs]. I seek beauty and try to understand it. None of this has anything to do with sexuality!

GDP Tell me how this search first began.

ALP I grew up in Milan, I got my degree in Letters in Rome, with a senior thesis on cinema, one of my two passions, along with photography. My advisor was Guido Aristarco. I was thinking of becoming a scriptwriter. First Festival in Venice: I was very young and was hired as assistant to the director of a documentary. But I had already had some minor experiences as a "runner" on the set for advertising films: I was the girl who ran all over the place doing what she was told to do. In Venice I met Maurizio, with whom I would later have a daughter, Melissa. We had an important relationship, he encouraged my rapport with what would eventually become my occupation. In the course of a few years, after I got a diploma in photography at the European Institute of Design, and after a number of architectural photographic shoots, I found myself working as a photographer for an important hotel chain. First assignment, Ischia, at the legendary Regina Isabella. I was asked to use my photography to make the beauty of the hotel's spa facilities known. And that's where I discovered that taking pictures of people is even more wonderful. I started with some nude models at the spa. Then I met my first actresses.

GDP That was twenty years ago. So you became a professional photographer.

ALP Yes. I started with one agency, then I moved on to La Presse, and, lastly, to Photomovie, which still represents me. During those years I covered the Cannes and Venice Film Festivals non-stop.

GDP You've photographed innumerable stars and chose one hundred for this book. Let's look at a few of them that particularly struck me. Let's start with Keira Knightley.

ALP Very generous with her time, and very kind. We had an appointment at the hotel, in Rome. It was 2010, I was putting together a large portfolio for *Sette*, the *Corriere della Sera*'s weekly supplement. Keira came down with her make-up on and asked me: "How do you want to photograph me?" That doesn't usually happen, especially with international stars. I explained what I wanted to do, she followed with complete kindness.

GDP I see Catherine Zeta-Jones, very young, very beautiful.

ALP I was at the Milano Donna fashion show in 1998. She was one of the guests. She wasn't famous yet, *The Mask of Zorro* still hadn't been released here in Italy. She was with her brother. We dined together. The next day, for the shoot, she came wearing a Krizia jacket, with nothing on underneath. In that very instant I knew this young woman from Wales was going to go far.

GDP Two stars captured in their absolute youth: Jennifer Lawrence and Joseph Gordon-Levitt.

ALP She was sixteen, she was in Venice for *The Burning Plain*. What a face! I photographed Joseph Gordon-Levitt in 2004 at the Excelsior, at the pool. He was twenty-three but he looked sixteen. I remember that after taking the last picture I fell into the pool with my camera.

GDP I also see two friends you've talked to me a lot about.

ALP Chazz Palminteri with his wife Gianna. I adore them. They're my family when I go to New York. This picture is one out of a thousand I've taken of them, there where they live, in Westchester County. They're a very close couple, they transmit serenity. And Chazz is a huge actor.

GDP Let's stay in America. The only stars and stripes member of Monty Python…

ALP Terry Gilliam, a brilliant director. I went to visit him in his house in Umbria. Terry adores Italy.

GDP Tim Roth, too, I see.

ALP Tim was in Calabria, in Reggio, for a retrospective dedicated to his mentor, the director Alan Clarke. He had come from the United States out of respect for his master.

GDP I'm travelling in the opposite direction now: Gabriele Muccino.

ALP I took pictures of Gabriele at the Hollywood Forever Cemetery, in Los Angeles. He had just made *The Pursuit of Happyness*. We met at the cemetery because he'd just given a video interview there.

GDP And Carlo Verdone.

ALP In 2006 I took part in an exhibition on the faces of cinema. This is a portrait of him I made on his terrace, at the Gianicolo. "You made me look handsome", he said when I gave him a print. A magnificent compliment.

GDP And last of all, a former couple: Gwyneth Paltrow and Brad Pitt. On your cover, he's amazingly handsome.

ALP It's a picture of him on the Venice red carpet in 2007. He was in a very good mood, he was joking with some of us. He grabbed a camera and pretended he was taking pictures. So I took my picture. Gwyneth, instead, was in Ischia, in 1999, with Anthony Minghella, Jude Law and Philip Seymour Hoffman. I took her to the pier of the Regina Isabella and she just gazed at me with those eyes of hers…

La fotografia e il cinema da sempre si inseguono in un intreccio appassionante. La fotografia nasce quasi sessant'anni prima del cinema, che dal 1895 la supera in quanto a popolarità e a disponibilità economiche, offrendole anche quel formato di pellicola 35mm che sarà, fino alla recente rivoluzione digitale, un insuperato esempio di praticità e longevità. Che i due mondi si siano costantemente cercati è confermato dalle figure professionali (direttore della fotografia, fotografo di scena) inserite a pieno titolo nella produzione dei film; ma è nella ritrattistica che vanno cercate le origini di questo fruttuoso rapporto fin dal tempo del grande Nadar che, ancor prima della nascita del cinema, nel suo pantheon di personaggi famosi aveva inserito non pochi attori, di teatro però. In Italia i più importanti fotografi dei primi del Novecento – da Arturo Bragaglia a Emilio Sommariva – hanno messo in posa davanti ai loro obiettivi attori e soprattutto attrici che il cinema ha reso popolari.

Roberto Mutti

COMPLICITÀ DI SGUARDI

Hanno prodotto così immagini di piccolo formato adatte a realizzare un gran numero di cartoline destinate agli appassionati, stampe più preziose che i divi regalavano personalizzandole con firme e dediche, ma anche immagini per l'editoria che in alcuni casi venivano addirittura incollate sulla copertina, come faceva la rivista torinese "La Fotografia Artistica" con esiti che ancor oggi ci paiono di grande eleganza.

Il lavoro di Angela Lo Priore si inserisce, dunque, in una nobilissima tradizione di cui, pur adeguandosi alle esigenze tecniche ed estetiche della contemporaneità, conserva gli aspetti fondamentali, come il rapporto diretto con i suoi soggetti e la capacità di evidenziarne l'immagine migliore. *One Hundred Portraits* è un vero e proprio esercizio di stile dotato di una sorprendente freschezza: pur conoscendo il mondo del cinema per averlo studiato e frequentato, la fotografa fa propria la nostra curiosità di osservatori e ci conduce di fronte a questi personaggi con semplicità e immediatezza. La complicità che stabilisce con le persone che ritrae non ci esclude ma ci avvicina a uomini e donne di cui scopriamo quella profonda umanità che troppo spesso sta nascosta dietro la facciata della loro immagine

ufficiale. Angela Lo Priore ha progettato con cura questa sua ricerca, già a partire dalla scelta di un bianco e nero che conferisce eleganza ai ritratti senza farsi catturare da certi eccessi cromatici ben presenti in questo mondo. È il caso per esempio della fotografia realizzata a una bellissima Violante Placido allungata su un divano scuro, su cui ben risalta il suo incarnato; l'abito, se fosse stato proposto nel suo azzurro intenso originale, non avrebbe trasmesso quell'inseguirsi di pieghe, panneggi e trasparenze che possiamo invece inseguire con lo sguardo.

Un'altra particolarità caratterizza in modo molto evidente queste fotografie: con pochissime eccezioni, tutti i soggetti guardano in macchina come a voler ribadire un rapporto speciale con la fotografa, la disponibilità a mettersi in gioco ma anche la fiducia nel lavoro di chi sta loro di fronte. Che questa sia stata ben riposta lo dimostra il fatto che la lunga carrellata di volti e figure scorre senza ripetizioni perché Angela Lo Priore, proprio per il fatto di essere una vera ritrattista, sceglie le sue composizioni in funzione di chi si trova di fronte. Così preferisce cogliere da vicino lo sguardo intenso di Diego Abatantuono e quello severo di Ennio Morricone, riempire il fotogramma con i riccioli che impreziosiscono la bellezza di Valeria Golino ma poi cogliere Claudia Gerini mentre fuma in bagno come se lo facesse di nascosto, o George Clooney seduto in poltrona. L'equilibrio di questo lavoro sta proprio nell'alternarsi di riprese realizzate con lo spirito della reporter – così ha colto una rilassata Gwyneth Paltrow e un Giancarlo Giannini pensoso – e di altre studiate con grande cura, facendo in modo che il viso ironico di Toni Servillo giocasse con i contrasti di luce.

Come tutti coloro che hanno a lungo lavorato con la pellicola sviluppando una sensibilità particolare, quando passa al digitale la fotografa lo fa con una grande consapevolezza estetica, non modificando l'uso attento delle luci né l'attenzione dedicata all'inquadratura. In tal modo risulta pressoché impossibile (oltre che poco interessante se non per gli amanti della tecnica fine a se stessa) distinguere l'analogico usato per il primo piano realizzato anni fa a Wim Wenders dal recente digitale con cui ha ripreso una elegantissima Laura Morante. Quello che colpisce è, semmai, la capacità di cogliere in entrambi i casi il lampo dell'intelligenza nei loro sguardi.

Angela Lo Priore gioca tutte le sue carte con citazioni colte: la lente usata da Tea Falco evoca Salvador Dalí, il divano da cui Luisa Ranieri ci getta uno sguardo seducente richiama l'aggraziata leggerezza di Lartigue. Si sente che le piace la classicità di Richard Avedon anche se poi, quando scatta, fa prevalere il suo stile così autentico e diretto. Che la induce a indagare con un'intensità tutta sua, riuscendo ad andare oltre l'esteriorità per cogliere lo spirito più profondo dei suoi personaggi e a sintetizzarlo in una sola immagine: un pregio che appartiene solo ai ritrattisti di classe.

Roberto Mutti

Photography and cinema have always pursued each other as they passionately interweave. Photography was born almost sixty years before cinema; in 1895, the latter surpassed the former in terms of popularity and economic availability, also offering it the 35mm film, which until the recent digital revolution has been an unequalled example of practicality and longevity. The fact that the two worlds have always sought each other is confirmed by professional figures (director of photography, set photographer) who are fully a part of the production of every movie. But the origins of this fruitful relationship must be searched for in portrait photography, from the days of the great Nadar, who even before the birth of cinema had added a considerable number of actors, albeit from the theatre, to his pantheon of famous faces. In Italy, the most important early-twentieth-century photographers, from Arturo Bragaglia to Emilio Sommariva, had the actors and especially the actresses made popular by cinema

A COMPLICITY OF GAZES

pose before their camera lenses. Thus small-format images were produced, suited to realizing a great number of postcards destined to their fans, and precious prints that the stars would offer as gifts, personalizing them with their signatures and dedications. These images were also used in publishing, in some cases glued to the covers of the printed matter – for instance, the Turin magazine *La Fotografia Artistica* – with results that, even today, we consider to be very elegant.

Angela Lo Priore's work thus takes its place in the noble tradition of which – albeit adapted to today's technical and aesthetic needs – it preserves the basic aspects, such as the direct relationship with the subjects and the capacity to show their better side. *One Hundred Portraits* is a fully-fledged exercise in style which comes across with surprising freshness: although familiar with the world of cinema, having studied it and mingled with it, the photographer makes our curiosity as viewers her own, and leads us before these characters with simplicity and immediacy. The complicity she establishes with the people she portrays does not exclude us, but rather brings us

closer to these men and women and enables us to discover their profound humanity, too often hidden behind the façade of their official image. Angela Lo Priore meticulously planned her research starting from her choice of black and white, which confers elegance to her portraits without allowing her to be ensnared by some of the chromatic excesses of that world. This is the case, for example, in the photograph of a very beautiful Violante Placido reclining on a dark sofa, her flesh clearly emphasized; had her outfit been rendered in its original, intense blue, it would not have transmitted that succession of folds, drapery and transparency that we can instead follow with our gaze. And there's another detail that evidently characterizes these photographs: with very few exceptions, all the subjects look straight into the camera as if to emphasize a special relationship with photography, their willingness to play the game, but also their trust in the work being done by the person before them. The fact that this was well-placed is evident in the long succession of faces and figures that flows without repetitions, as Angela Lo Priore, being a real portrait photographer, chooses her compositions in relation to the person before her. So she prefers to get a close-up of Diego Abatantuono's intense gaze, and of Ennio Morricone's austere one; she chooses to fill the photogram with the curls that make Valeria Golino even more beautiful, but capture Claudia Gerini smoking, as if in secret, in the bathroom, and George Clooney seated in an armchair. The balance in this work lies precisely in the alternation of shots realized with the spirit of the photo reporter – that's how she captured Gwyneth Paltrow relaxing, and Giancarlo Giannini thinking – with others she instead studied carefully, so that Toni Servillo's ironic face would play with the light contrasts.

Like all those who have worked with camera film for a long time, and developed a particular sensibility, when Angela Lo Priore shifts to digital she does so with great aesthetic awareness, not modifying her mindful use of lights or her attention to the frame. This way it is almost impossible (as well as being not particularly important, except for lovers of technique as an end in itself) to distinguish between the analog used for the close-up taken of Wim Wenders many years ago, and the digital she used to take a recent picture of a very elegant Laura Morante. What strikes us, if anything, is her capacity to capture in both cases that flash of intelligence in their looks.

Angela Lo Priore plays all her cards with scholarly citations: the lens used by Tea Falco evokes Salvador Dalí, the sofa from which Luisa Ranieri glances at us seductively recalls the graceful lightness of Lartigue.

You can tell she likes Richard Avedon's classical photography even though, when she takes a picture, she allows her own authentic and direct style to prevail. This forces her to explore with personal intensity, managing to go beyond the exteriority to capture the deepest spirit of her figures and synthesize it in a single image: a gift that solely belongs to the finest portrait photographers.

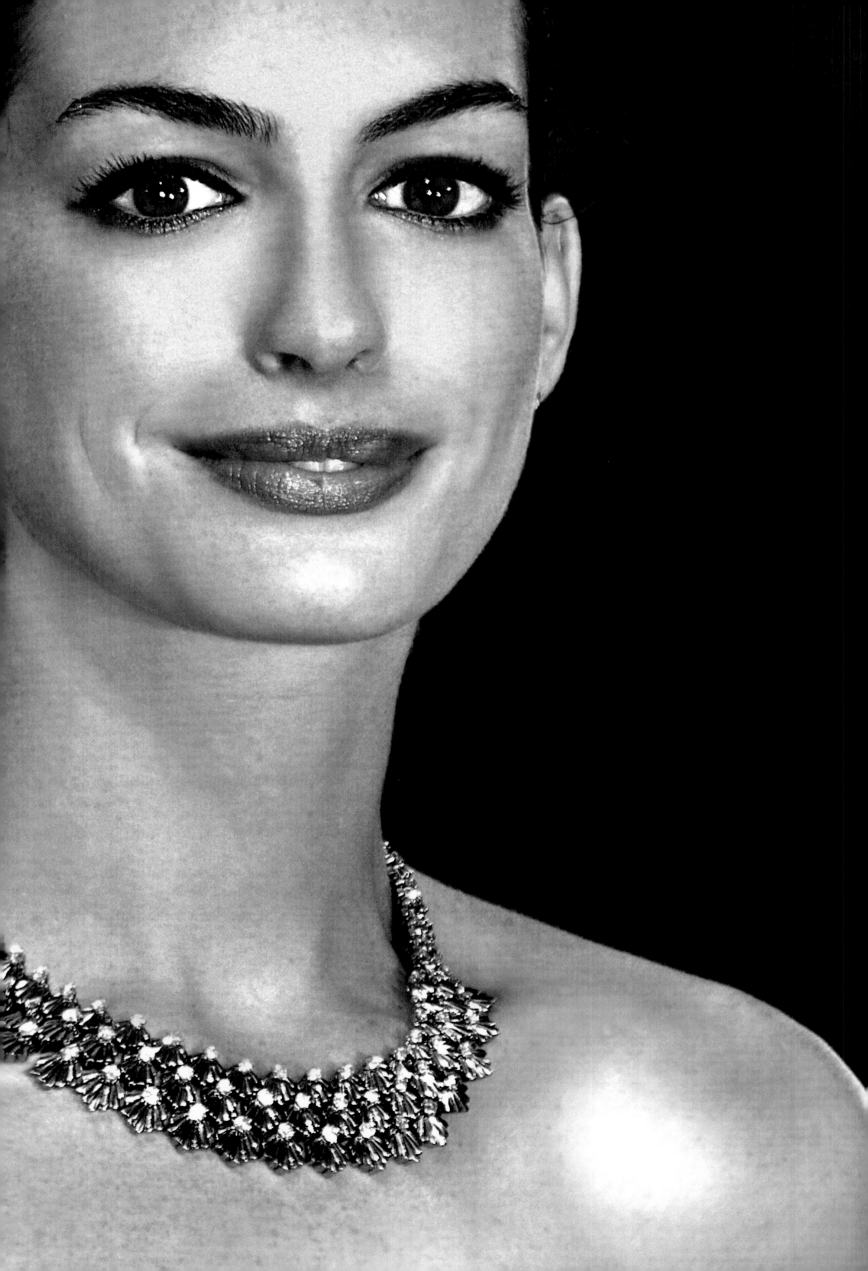

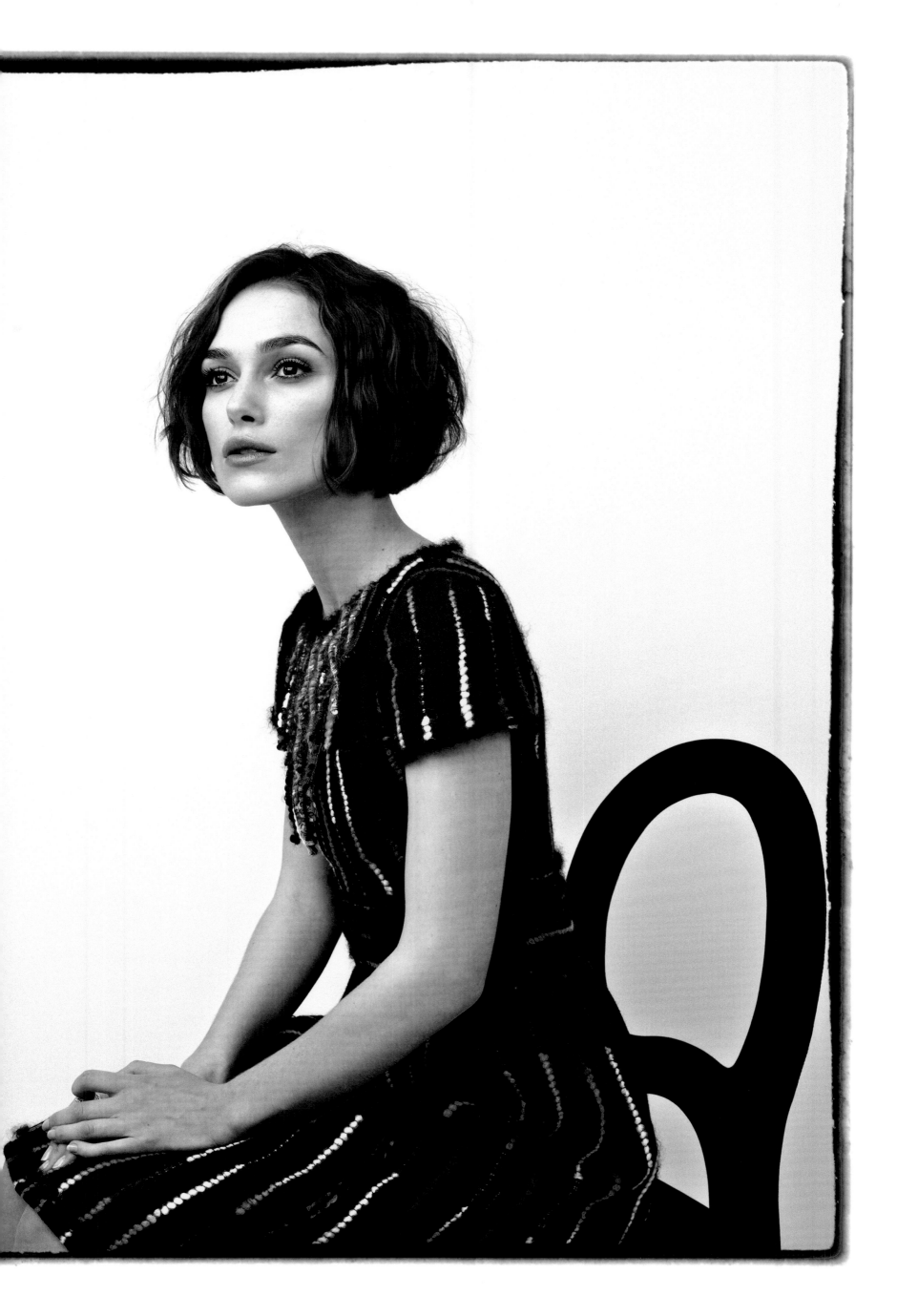

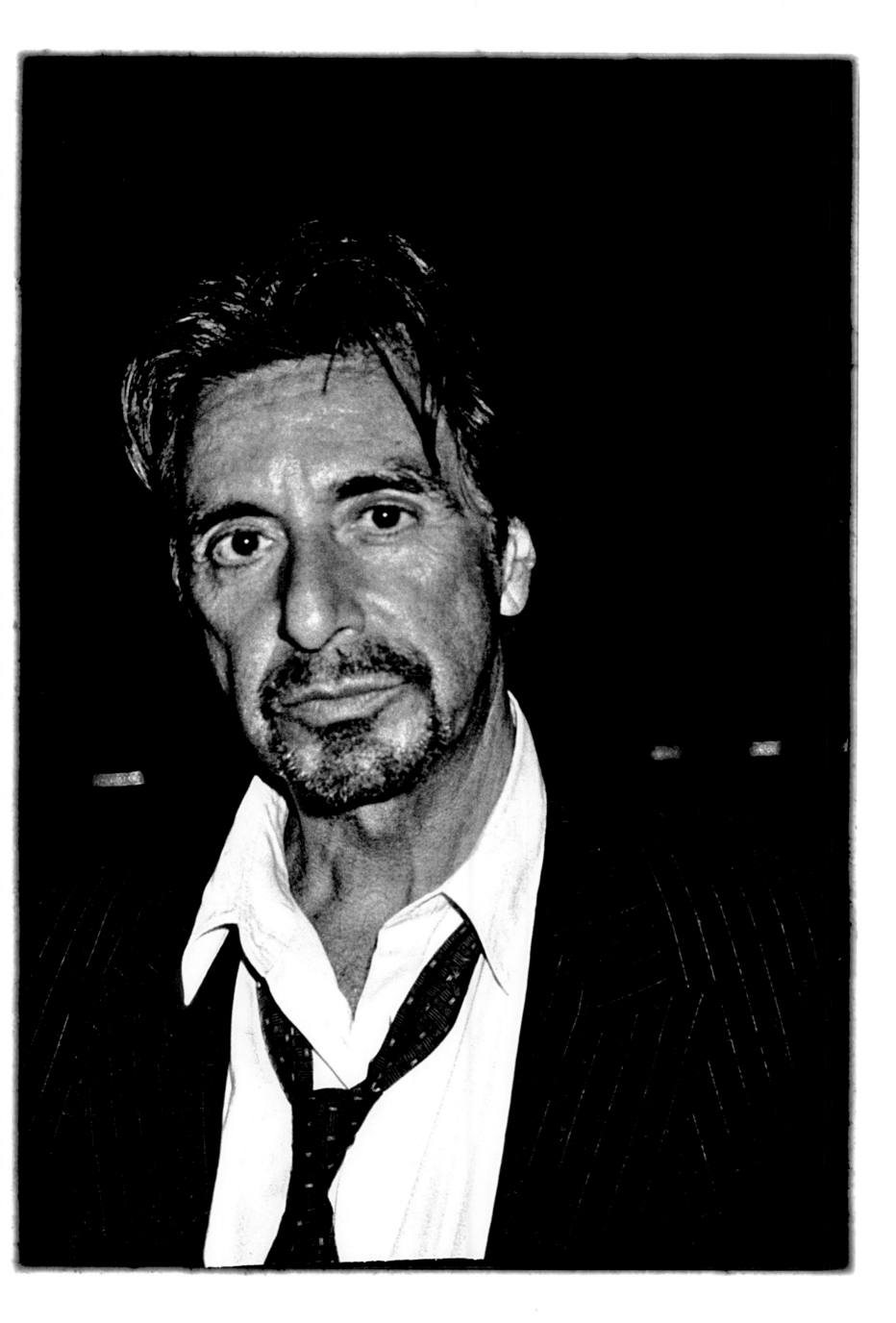

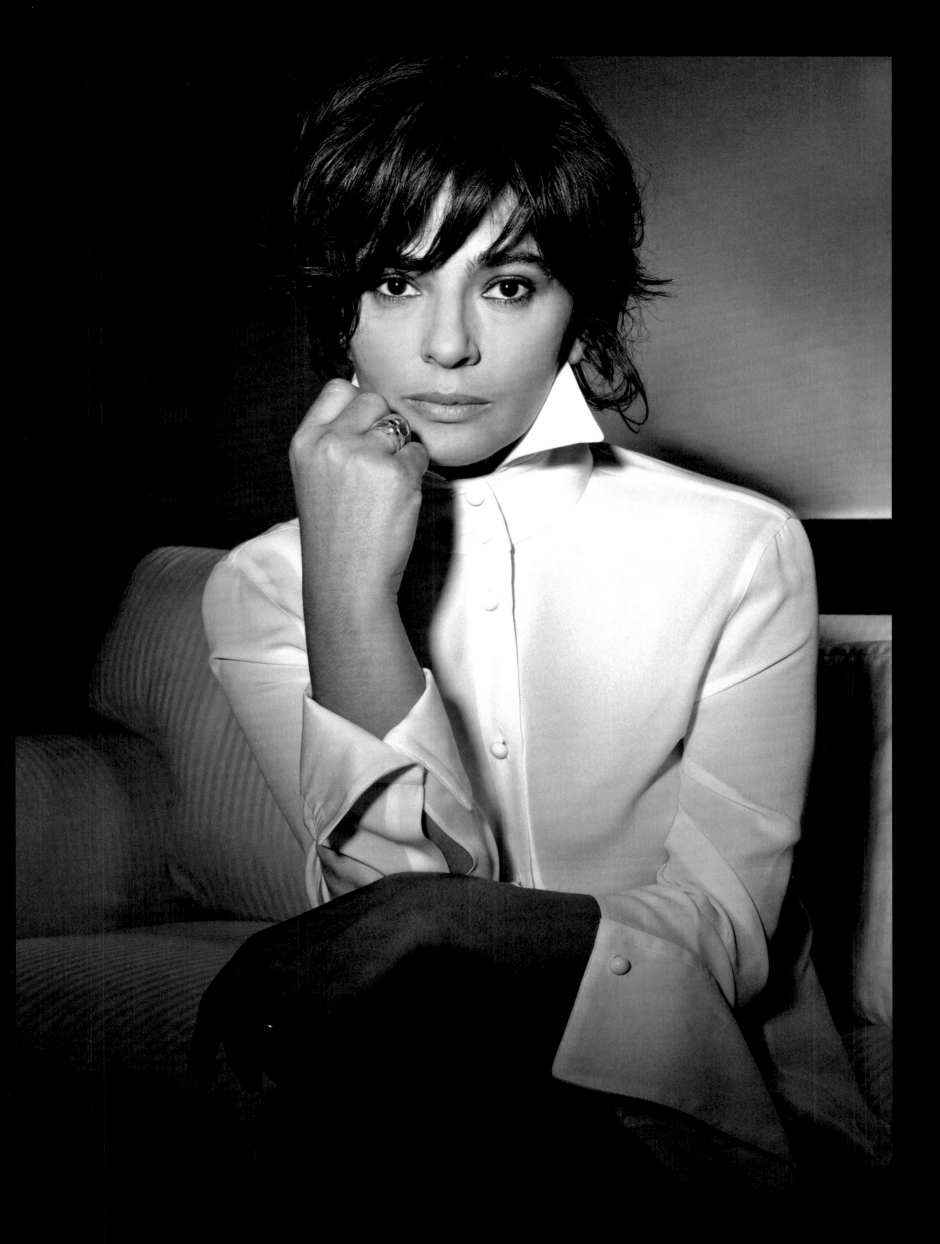

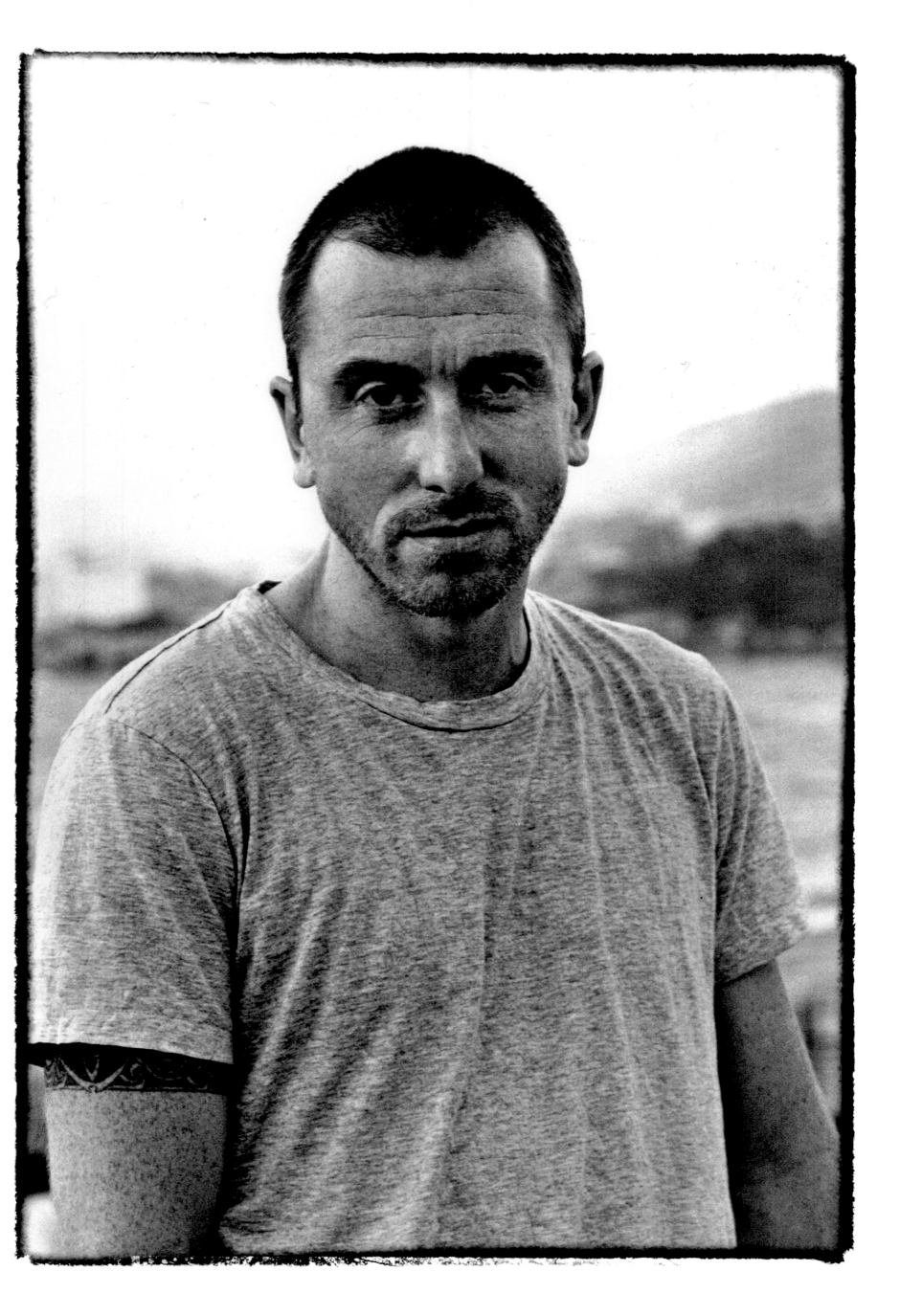

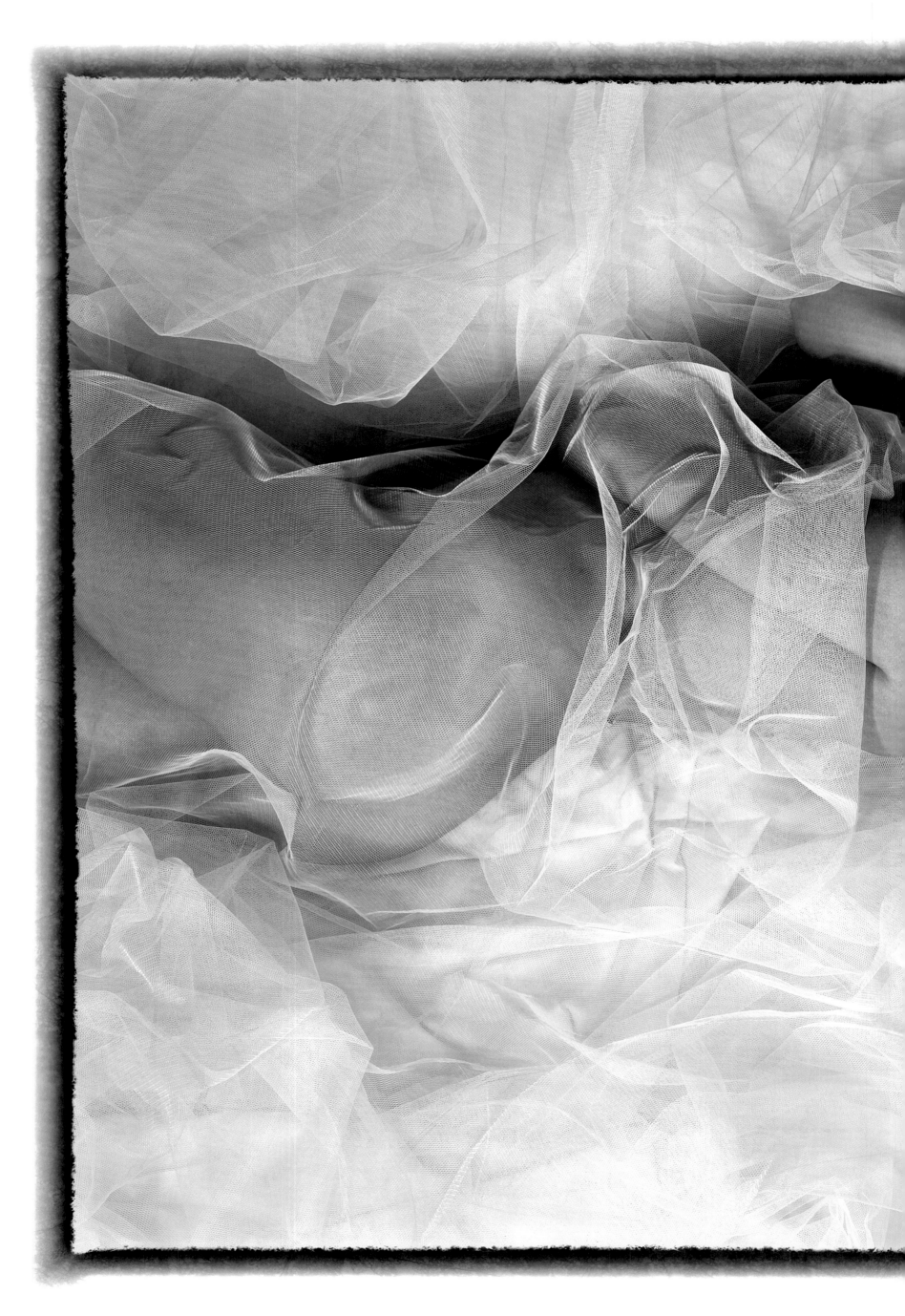

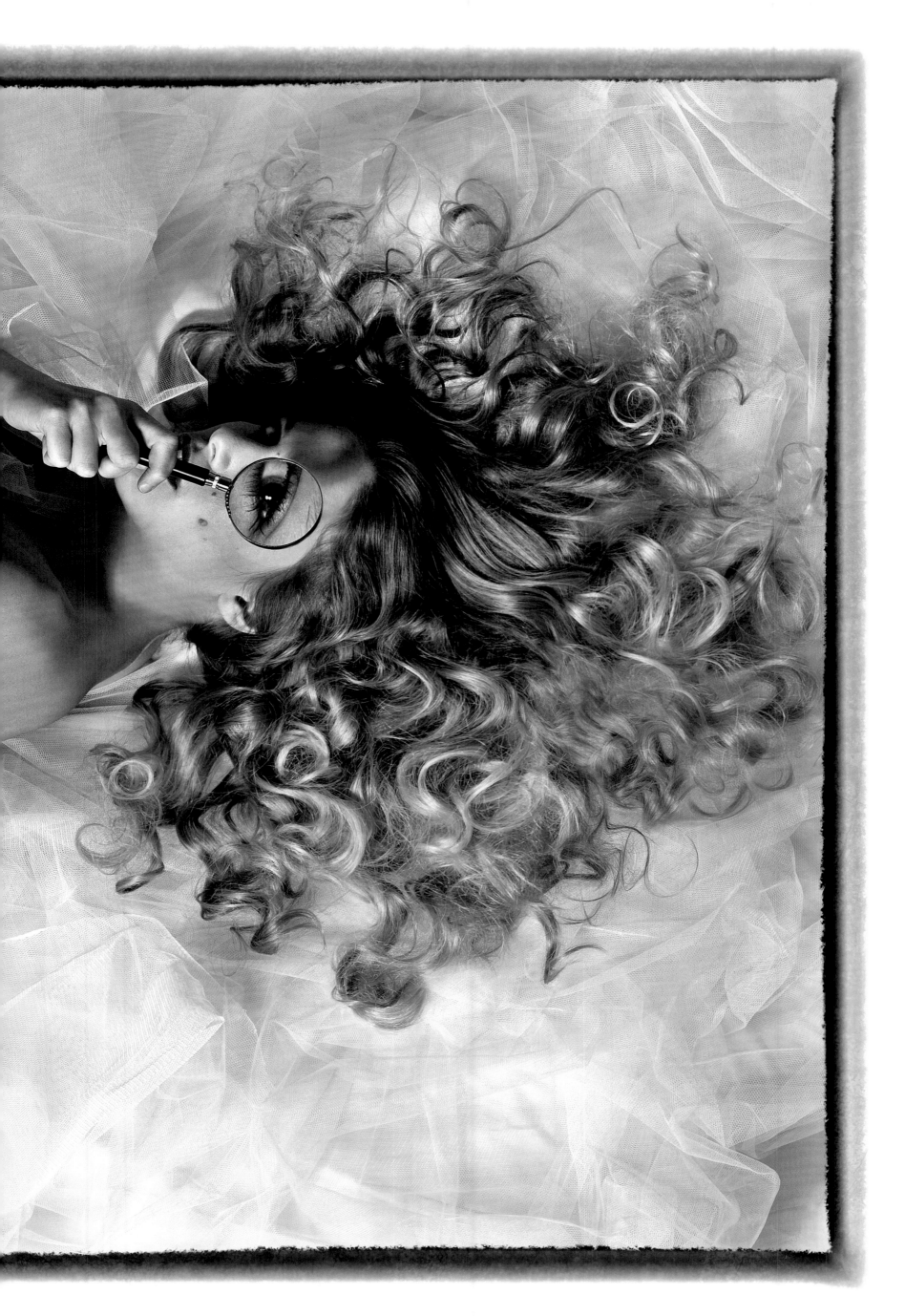

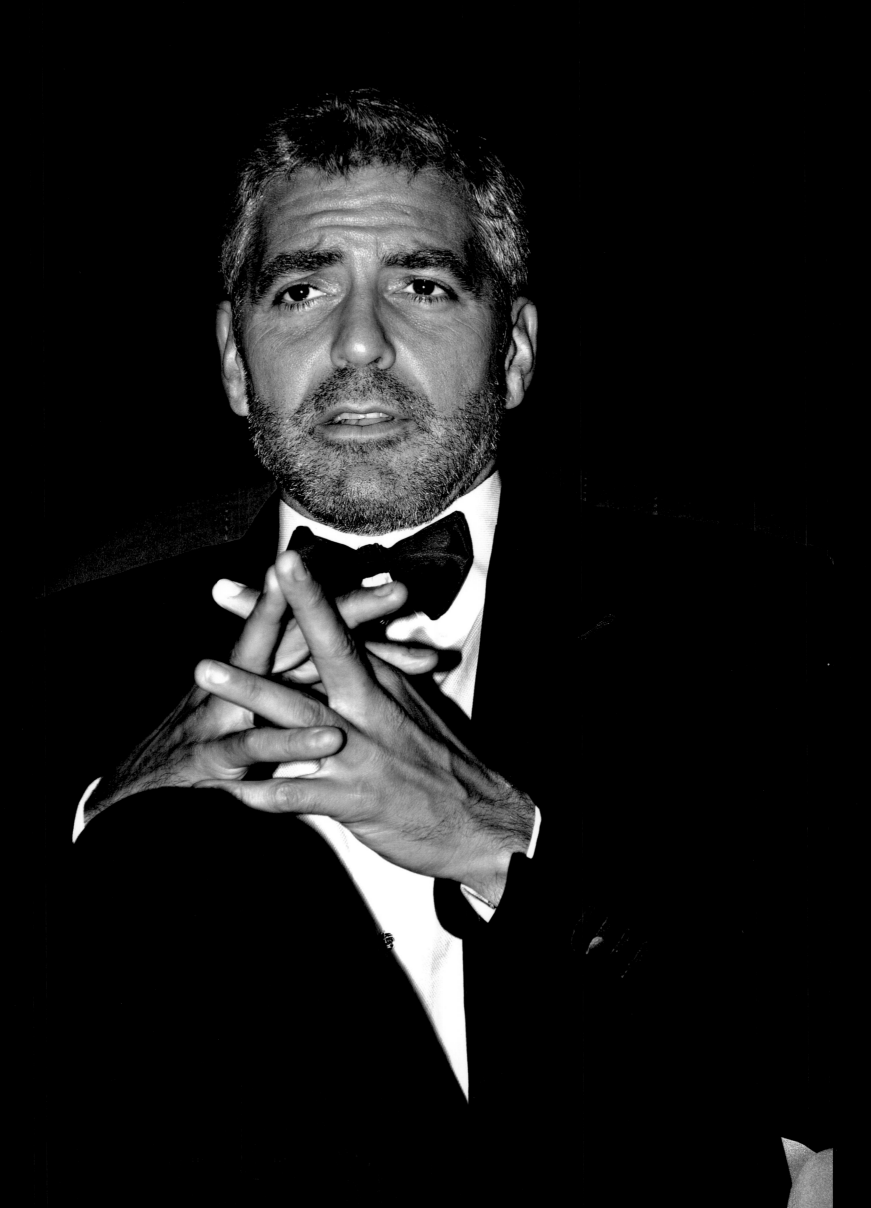

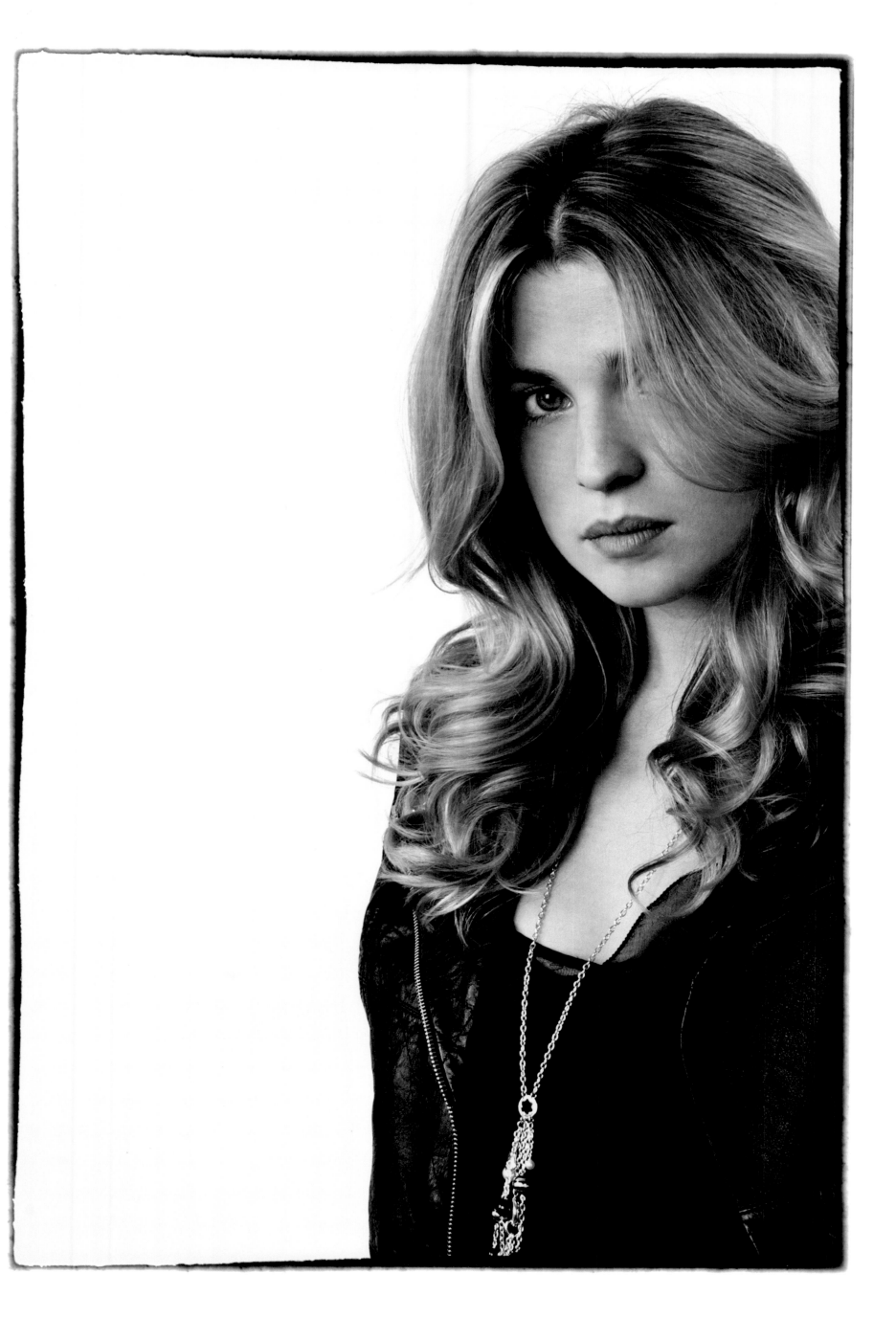

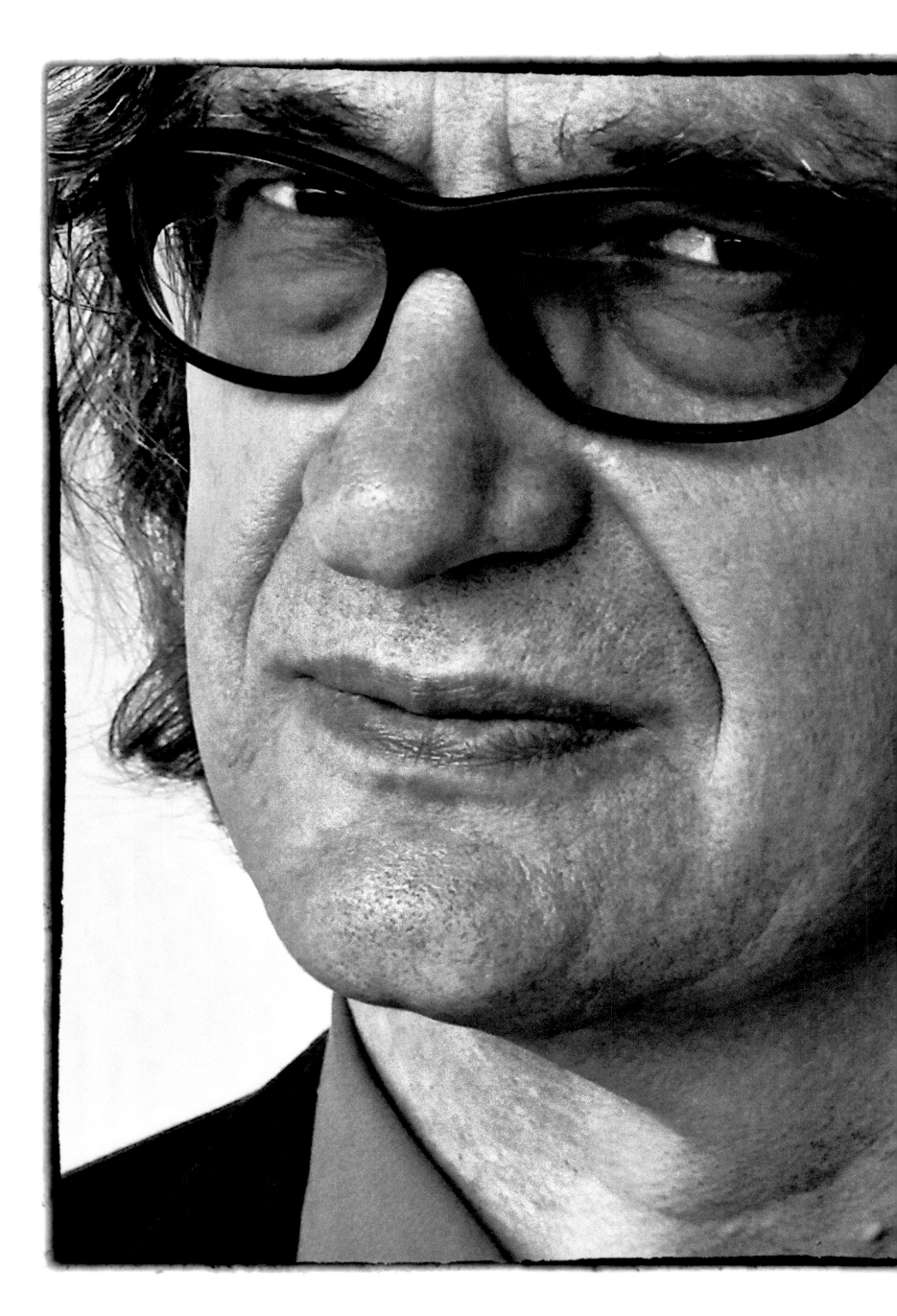

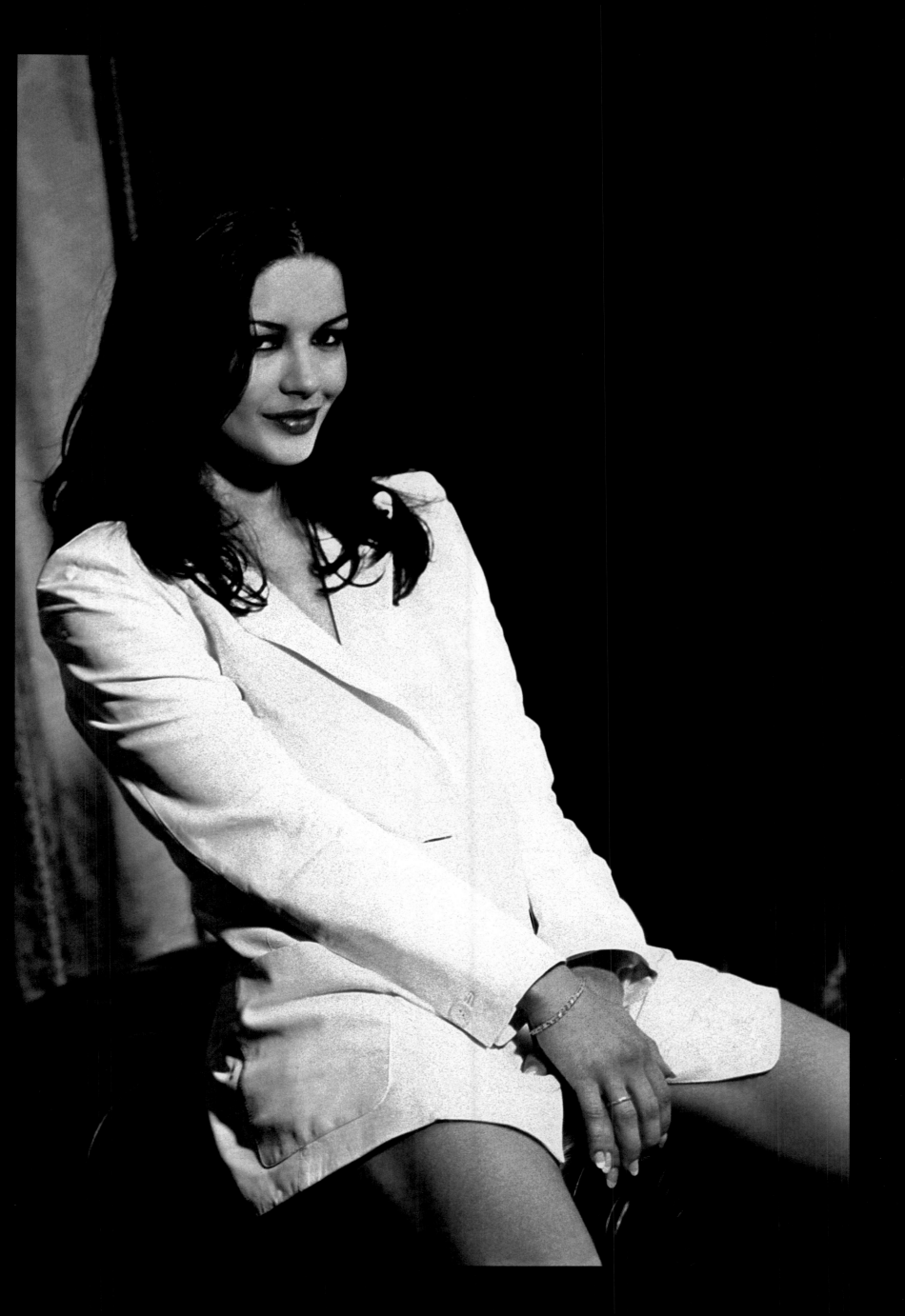

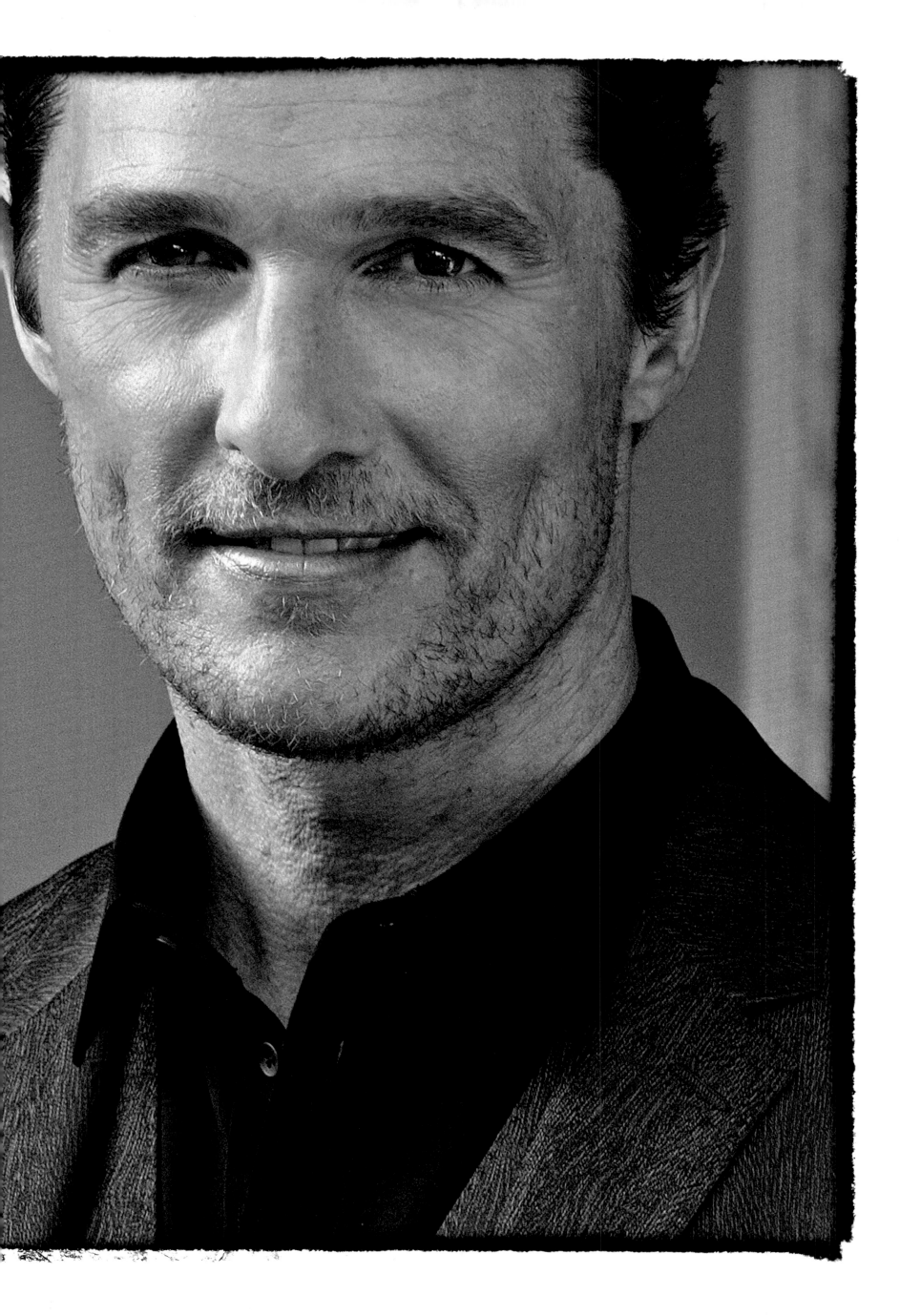

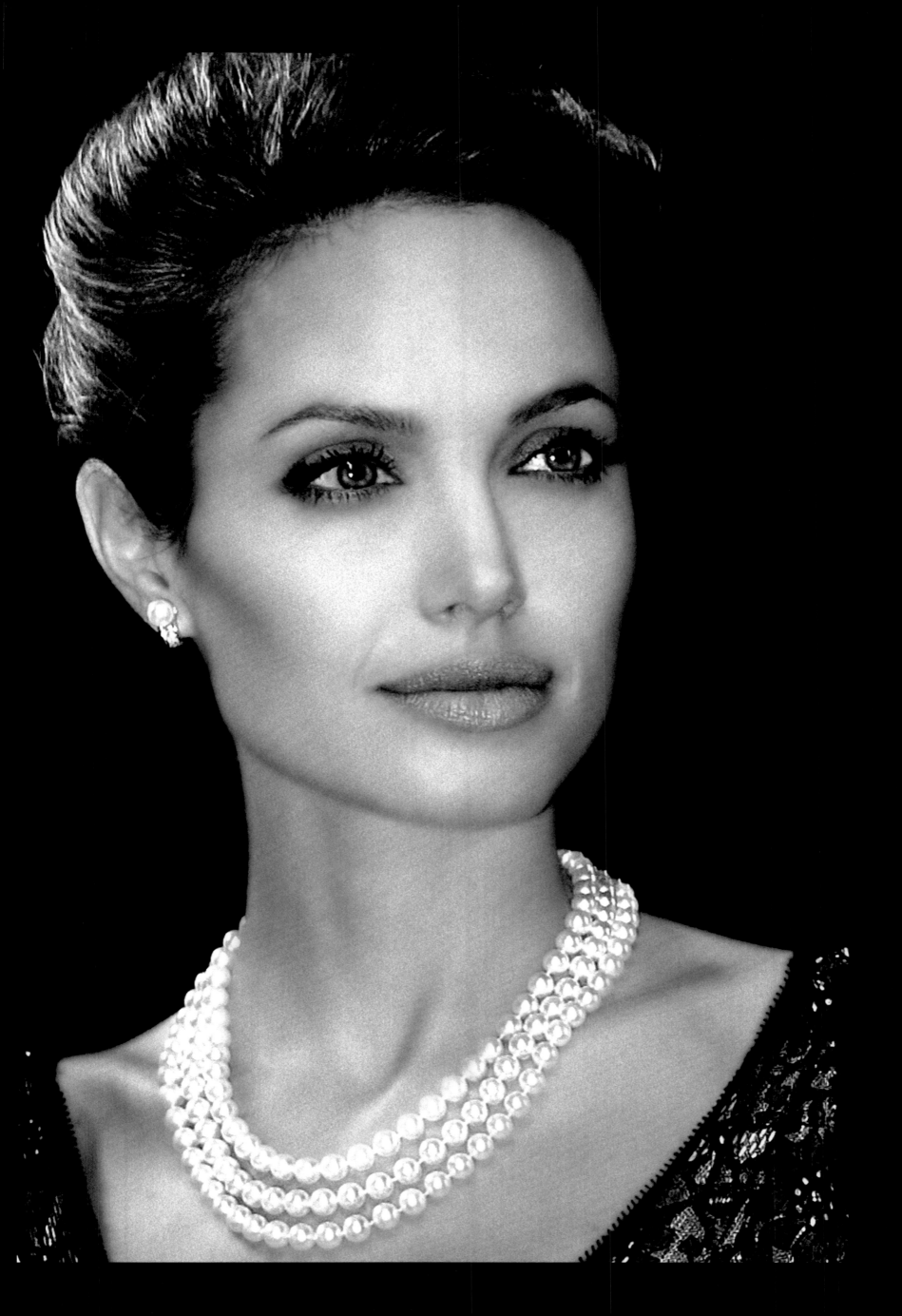

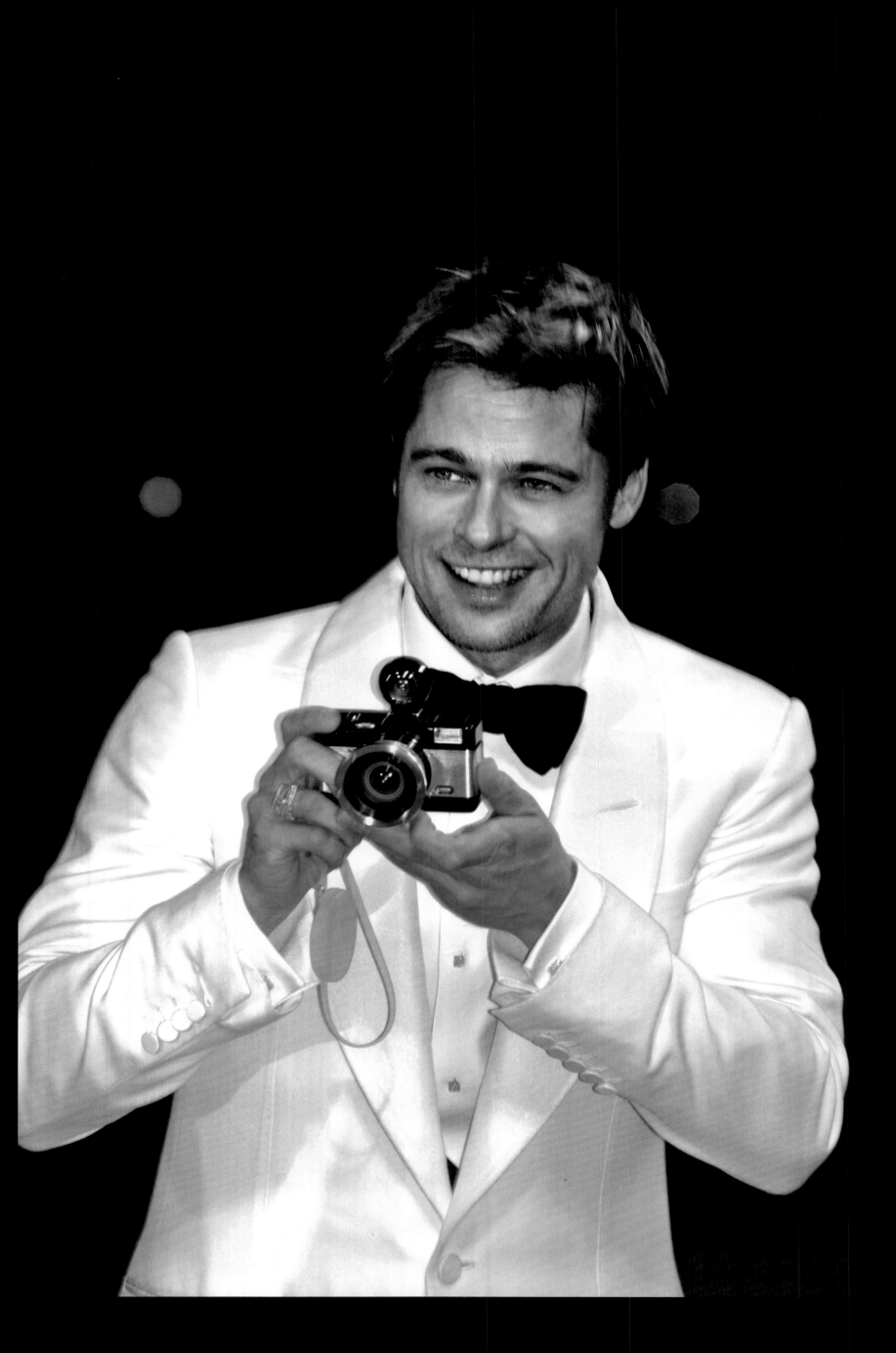

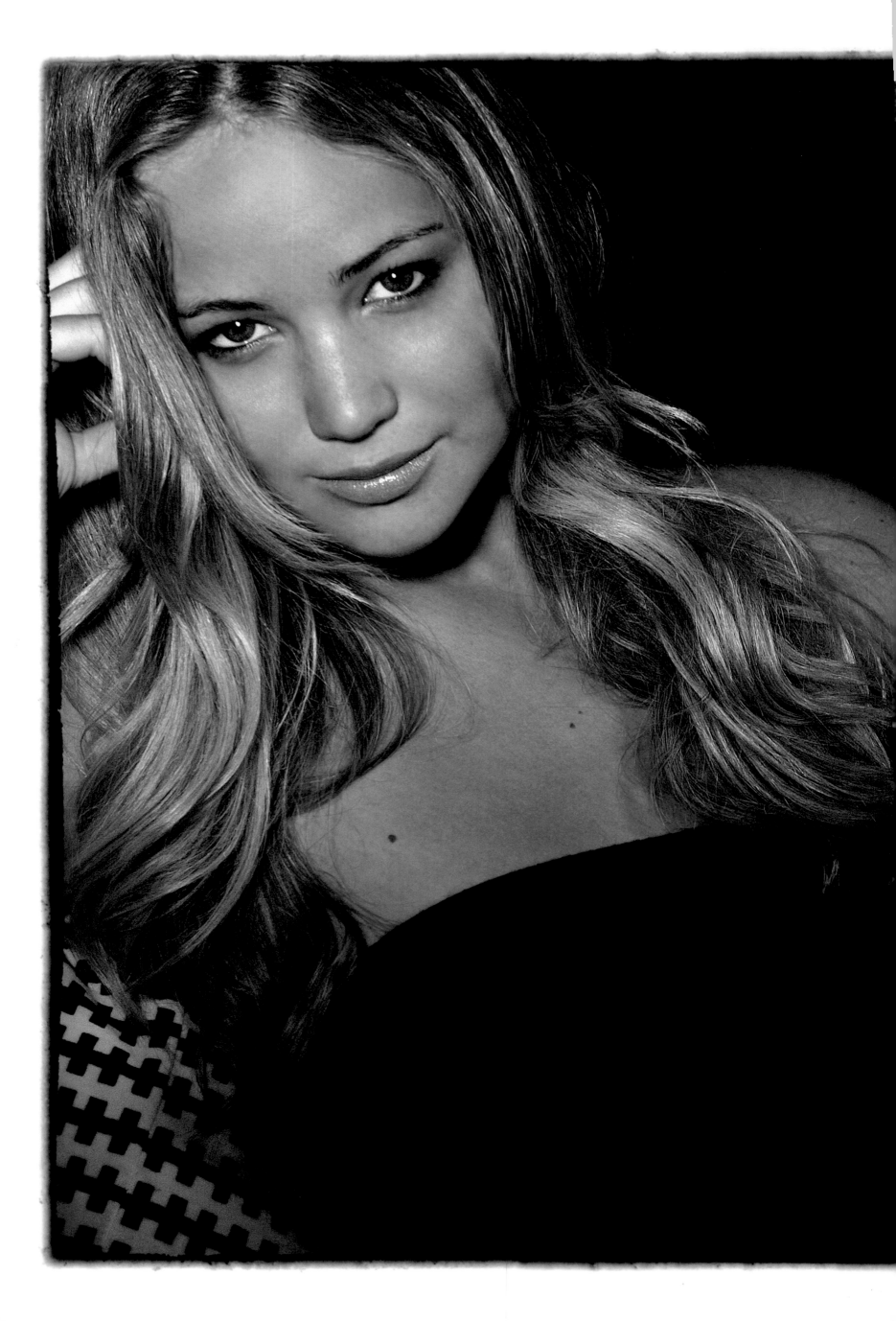

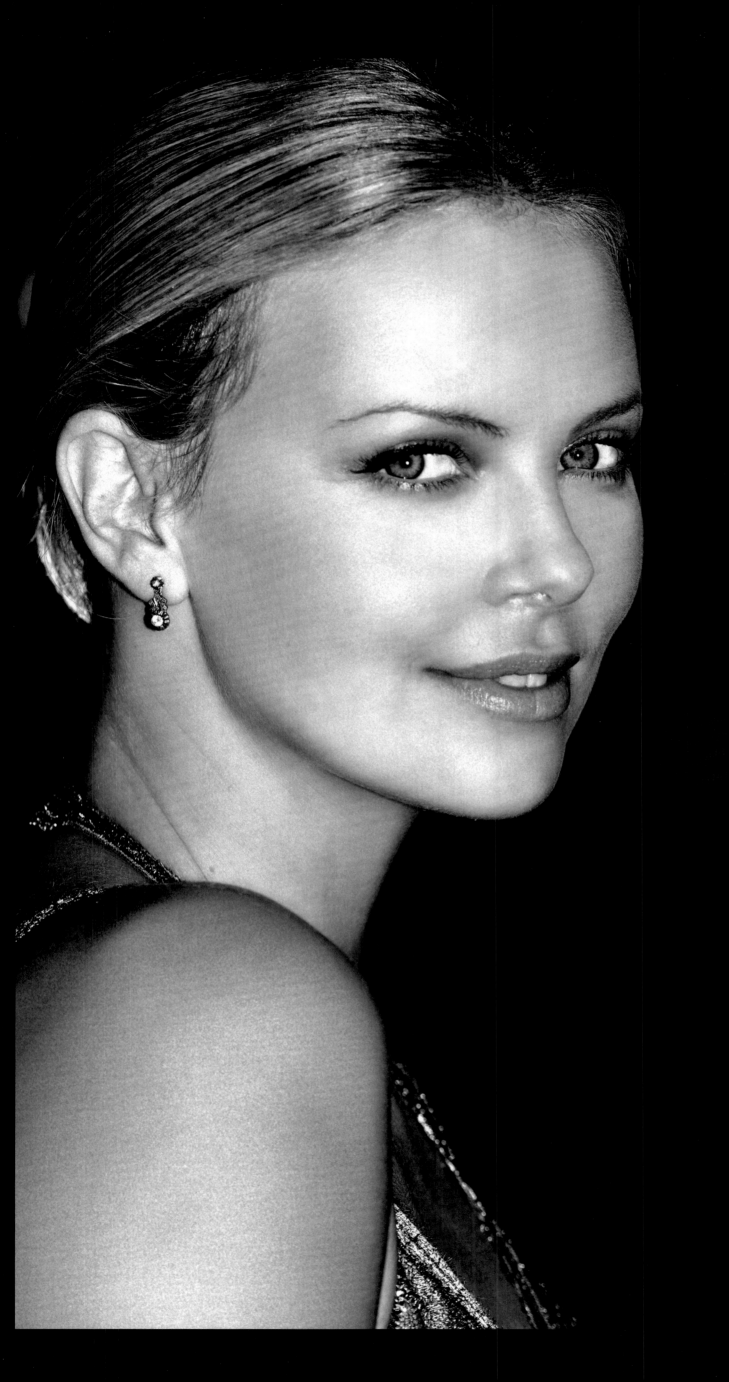

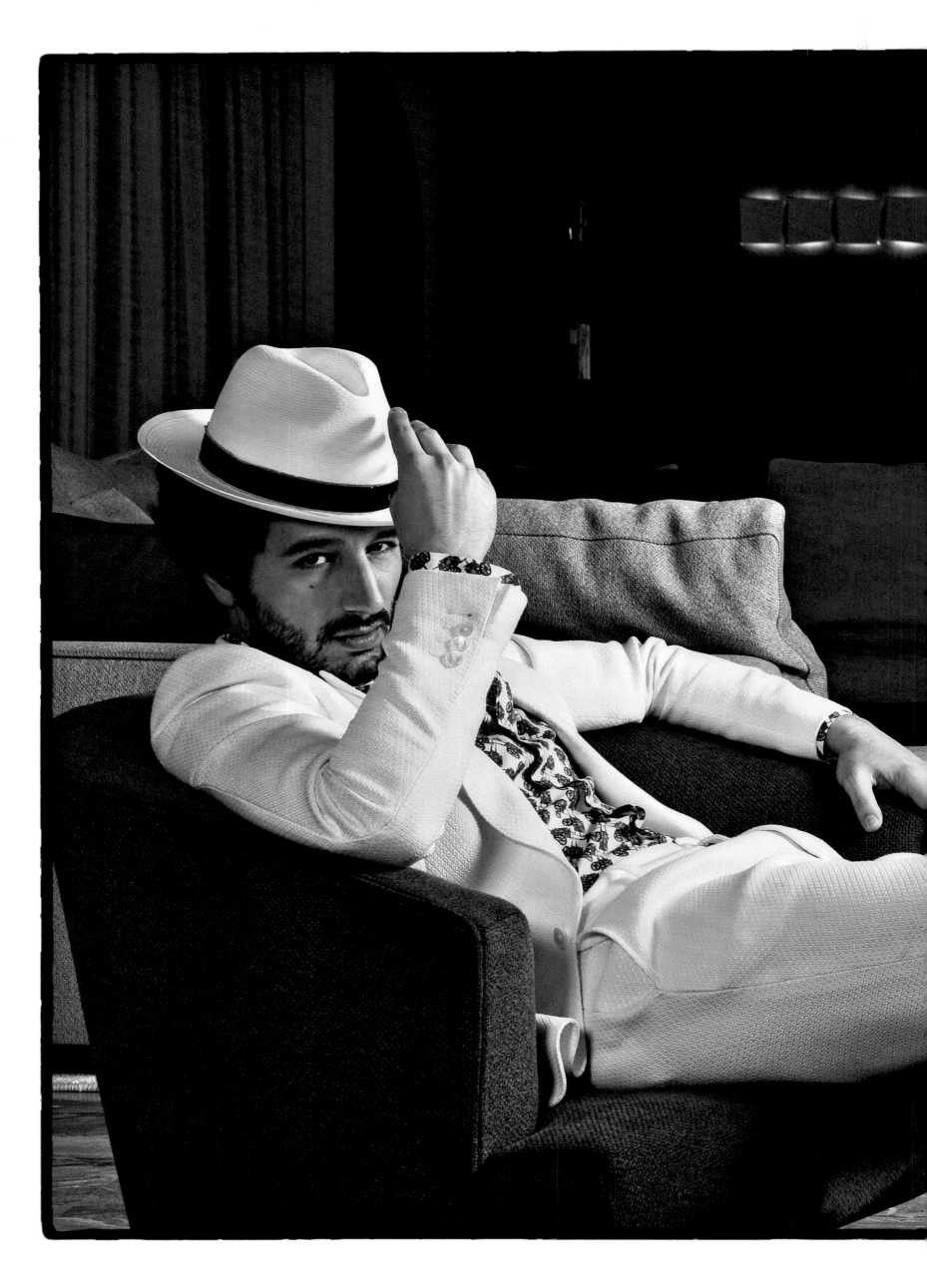

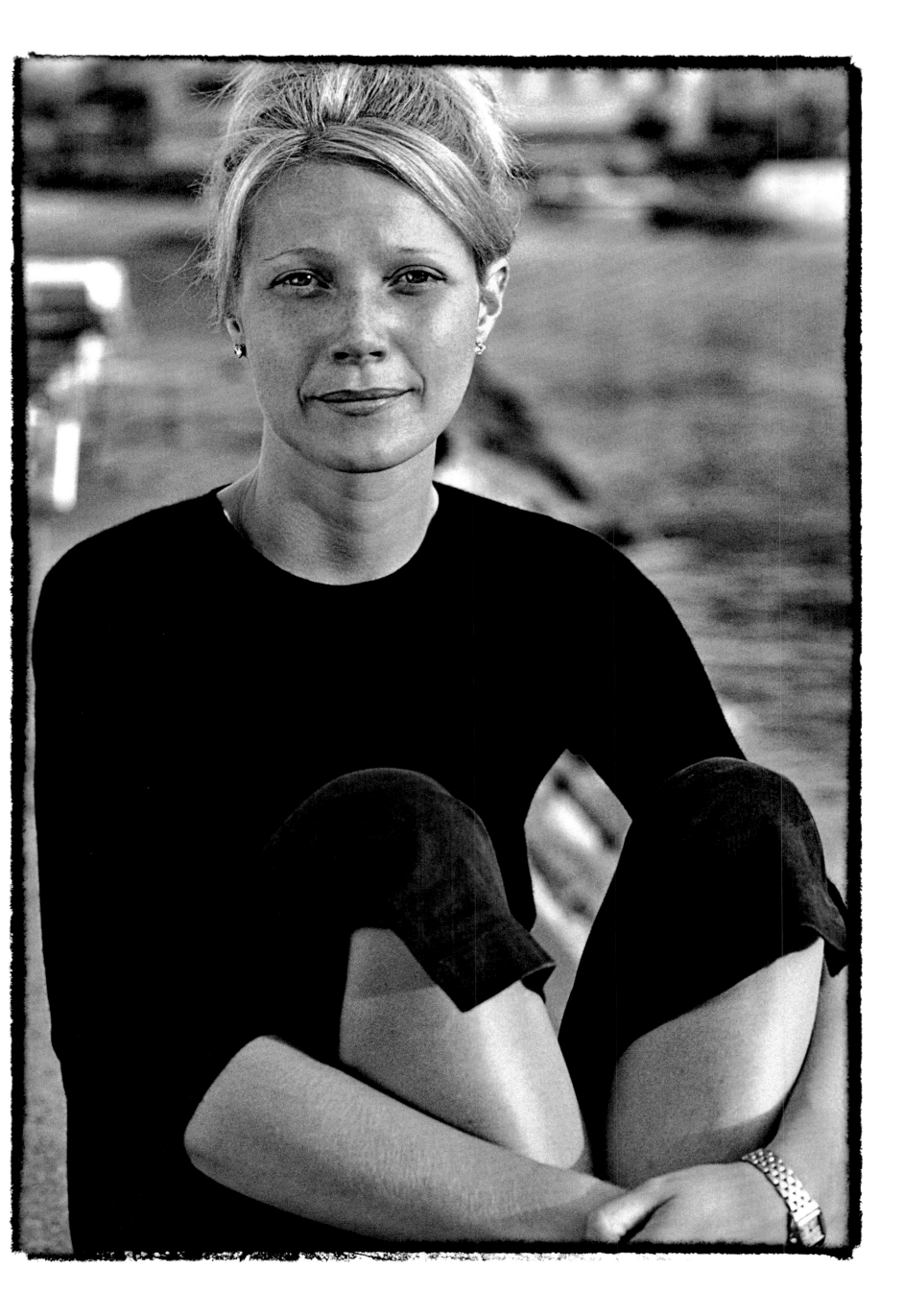

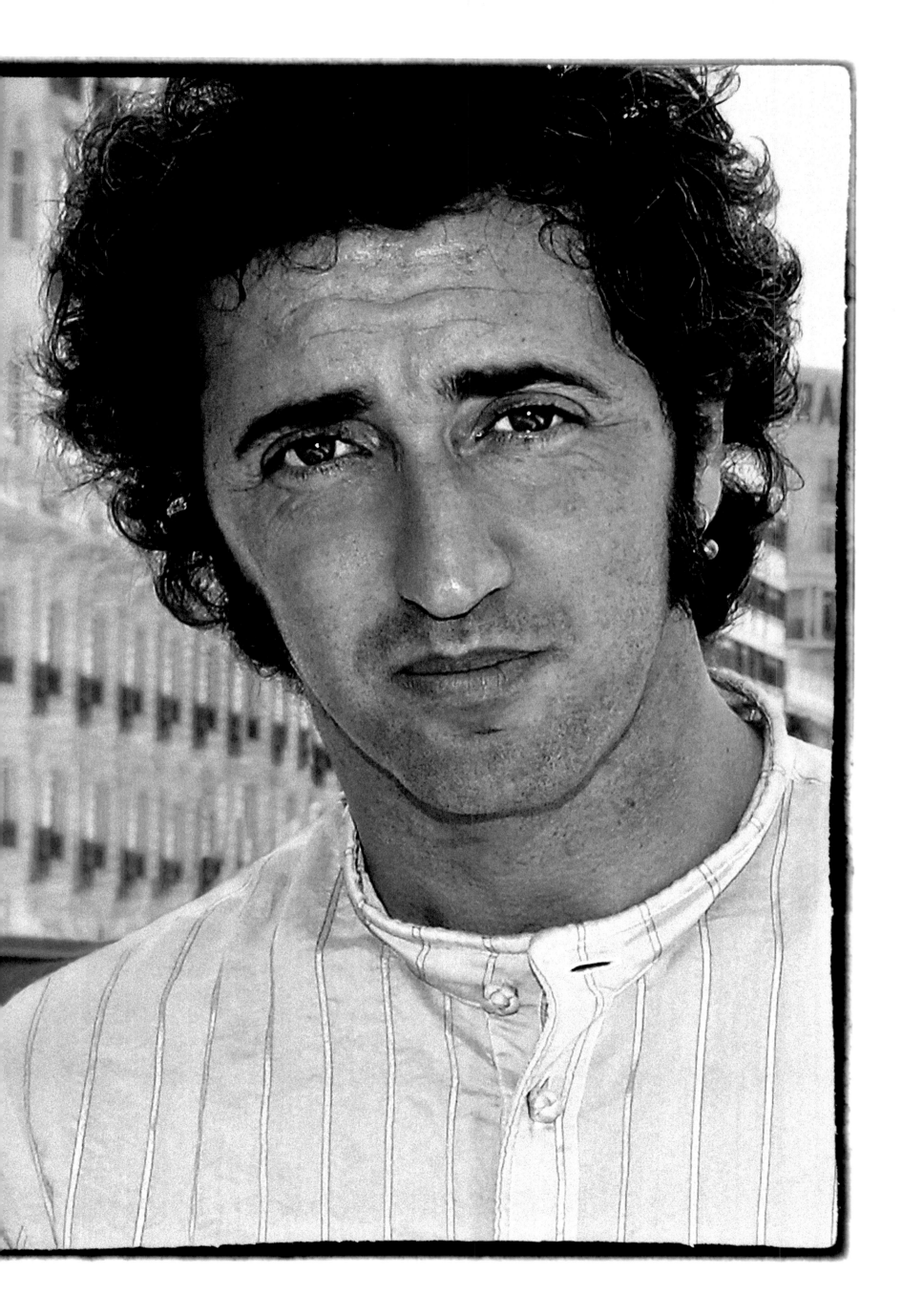

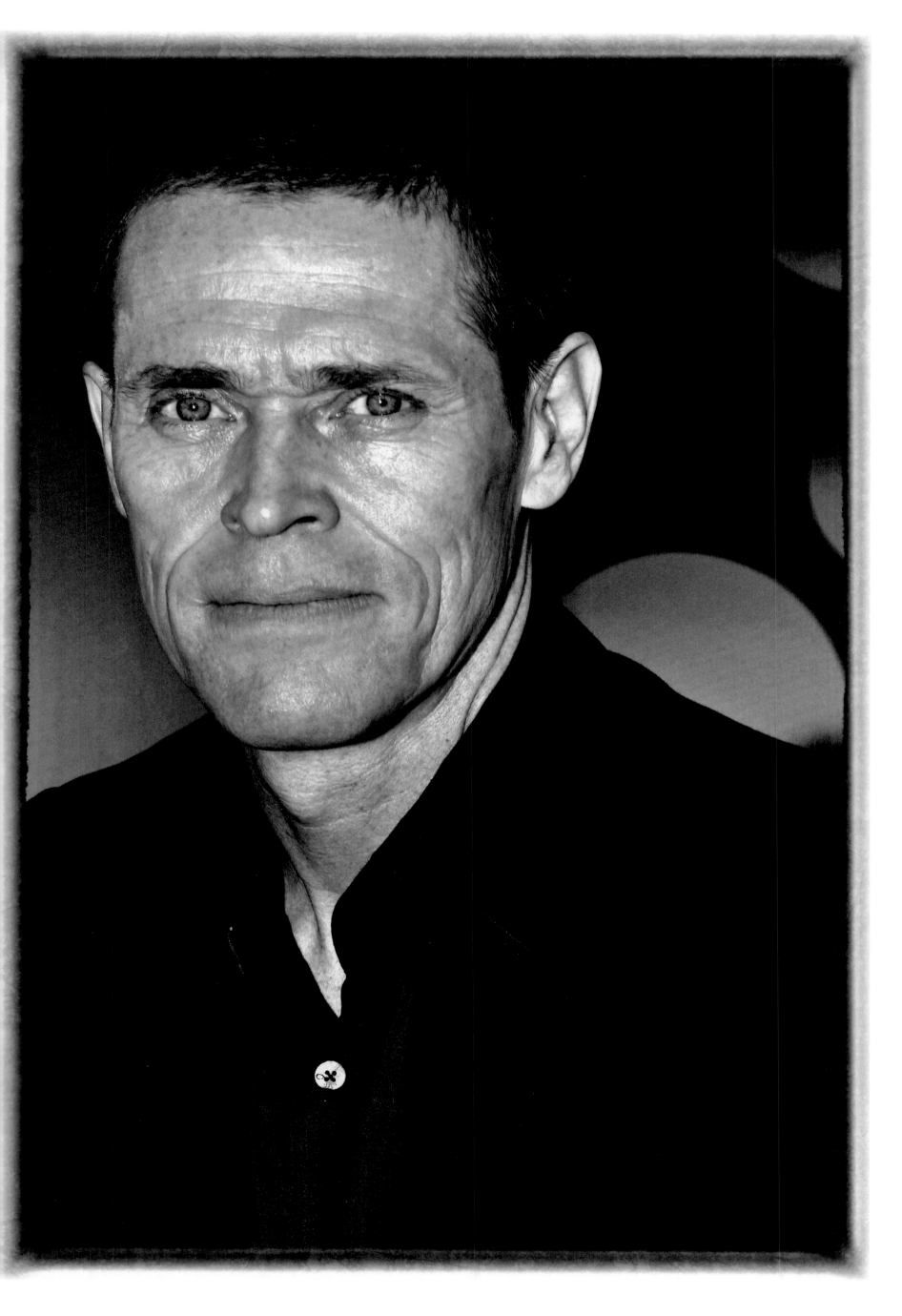

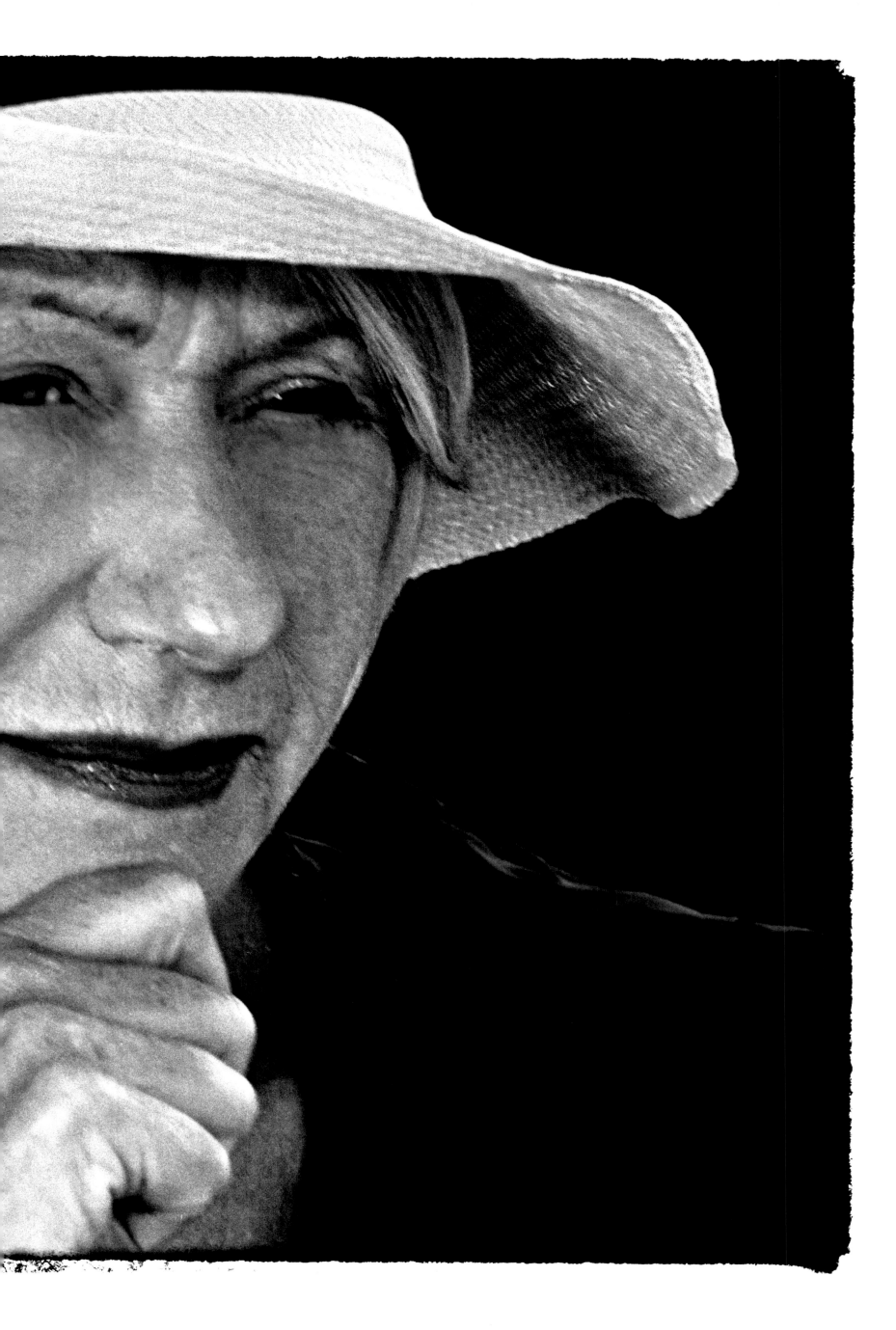

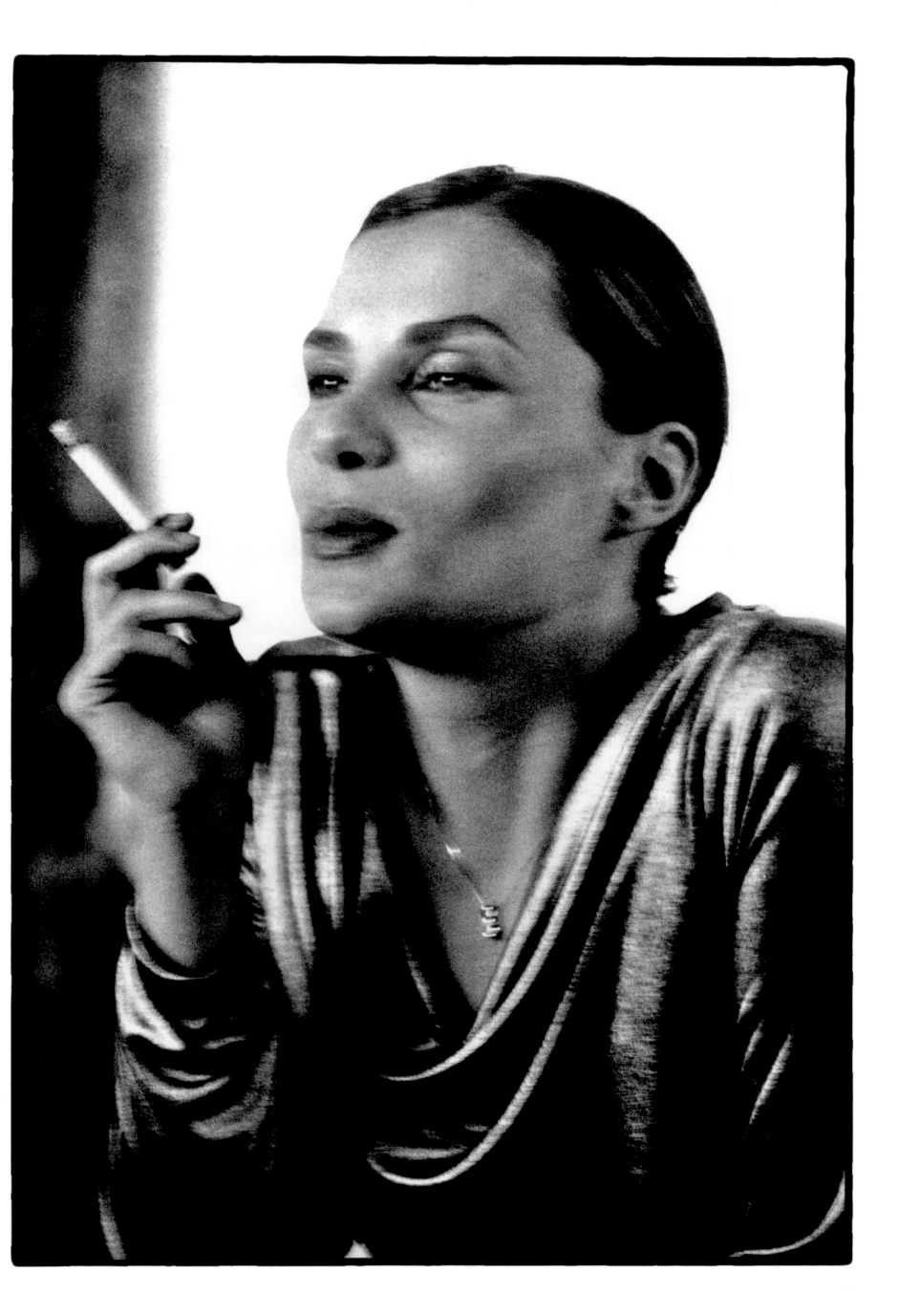

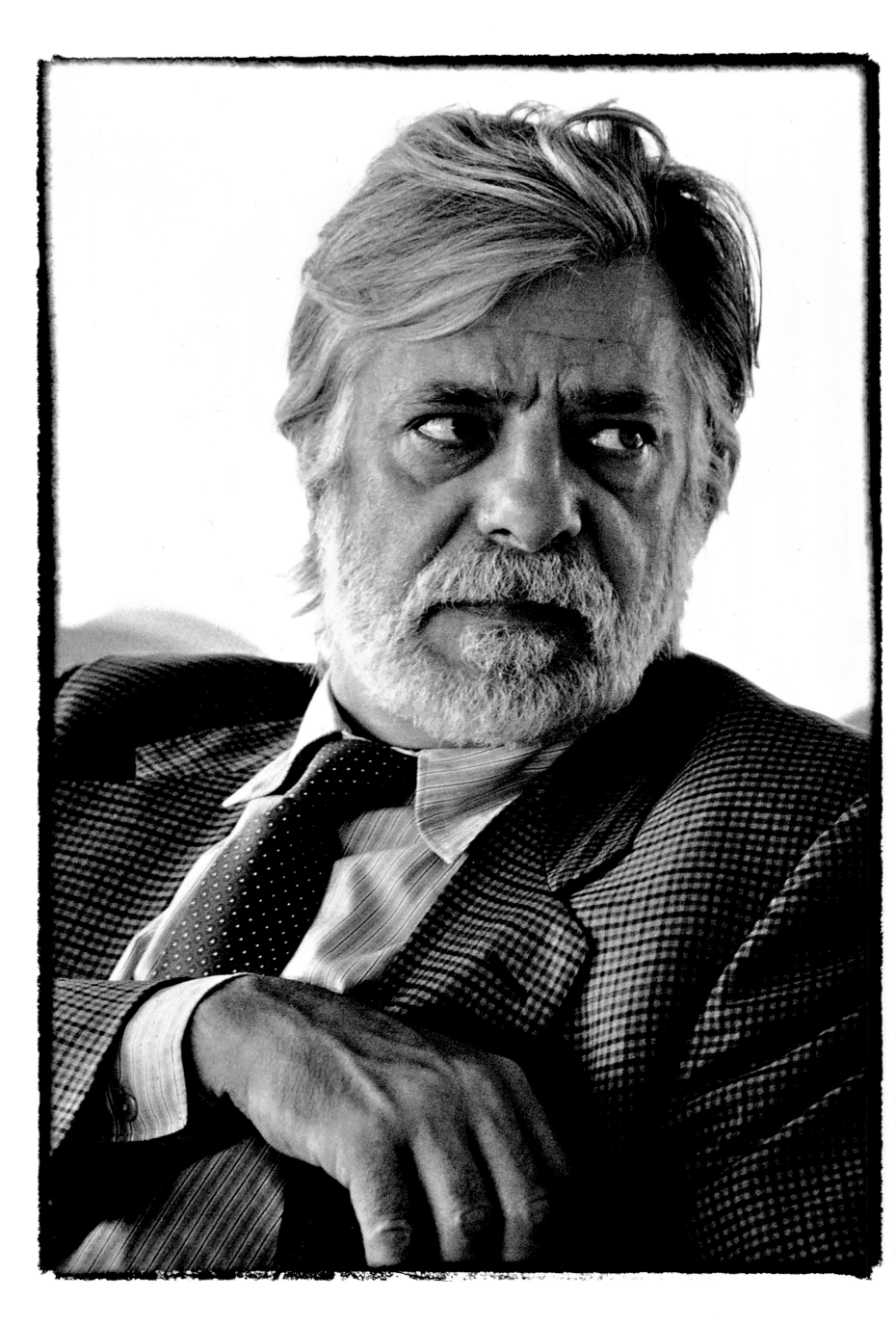

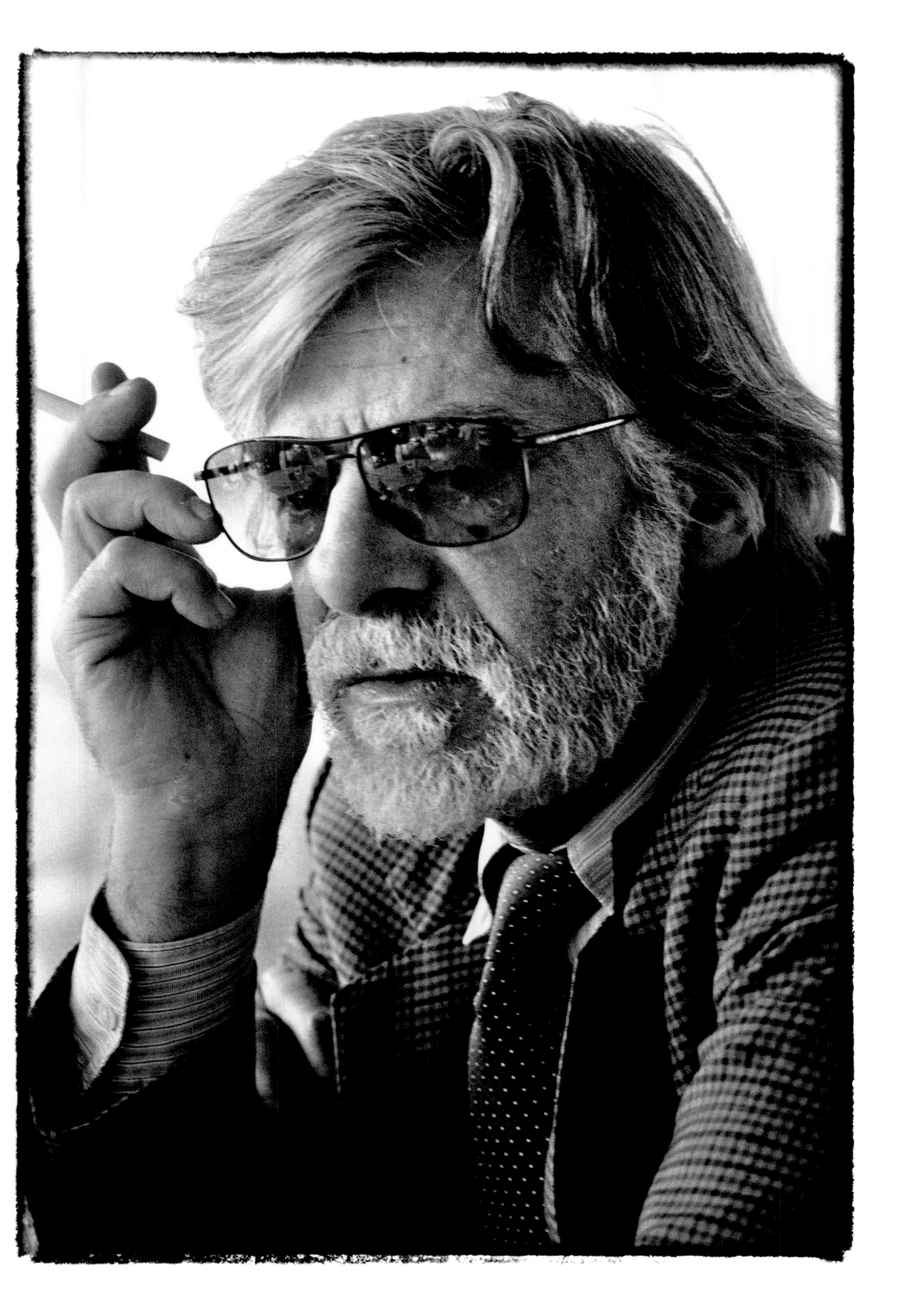

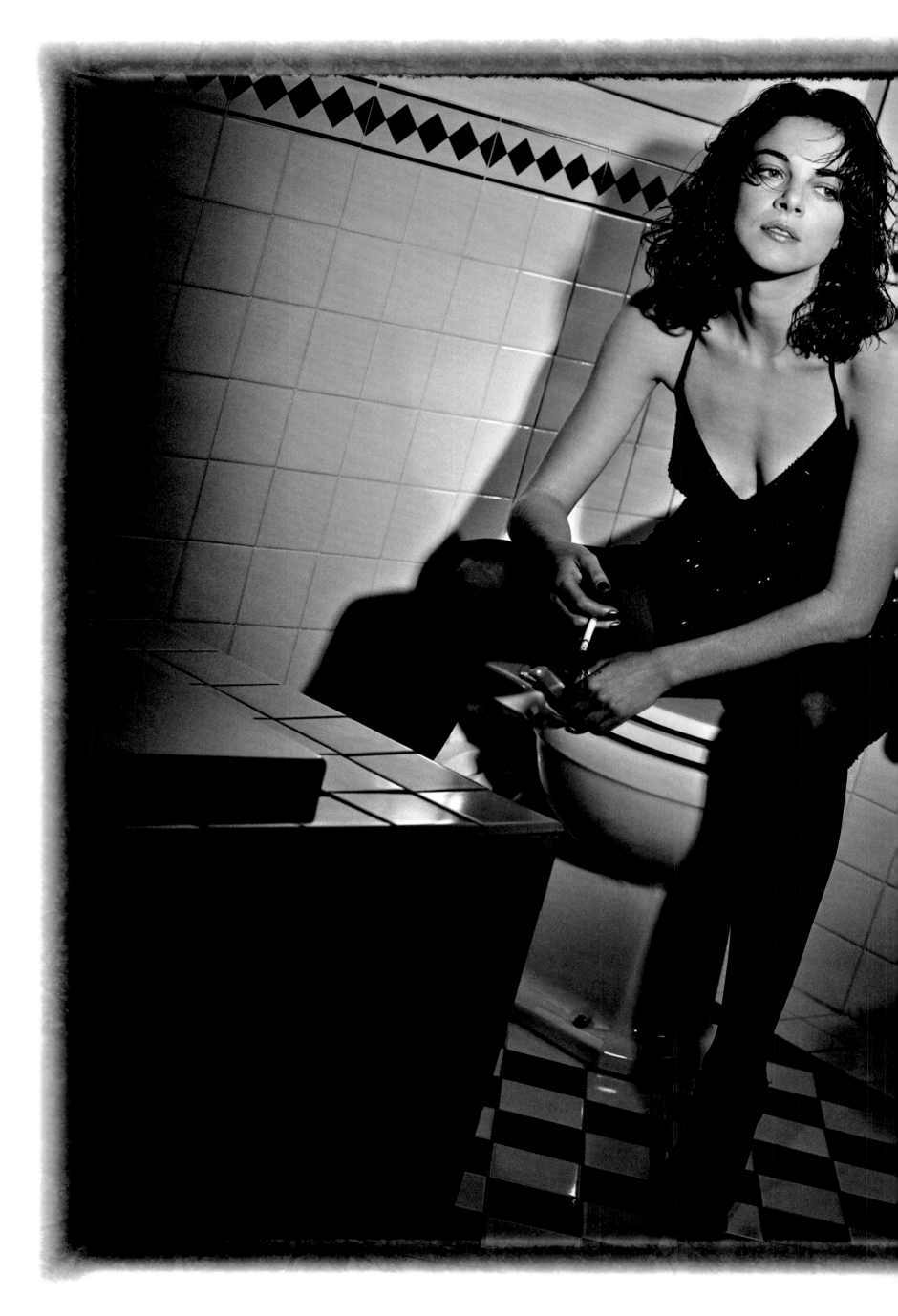

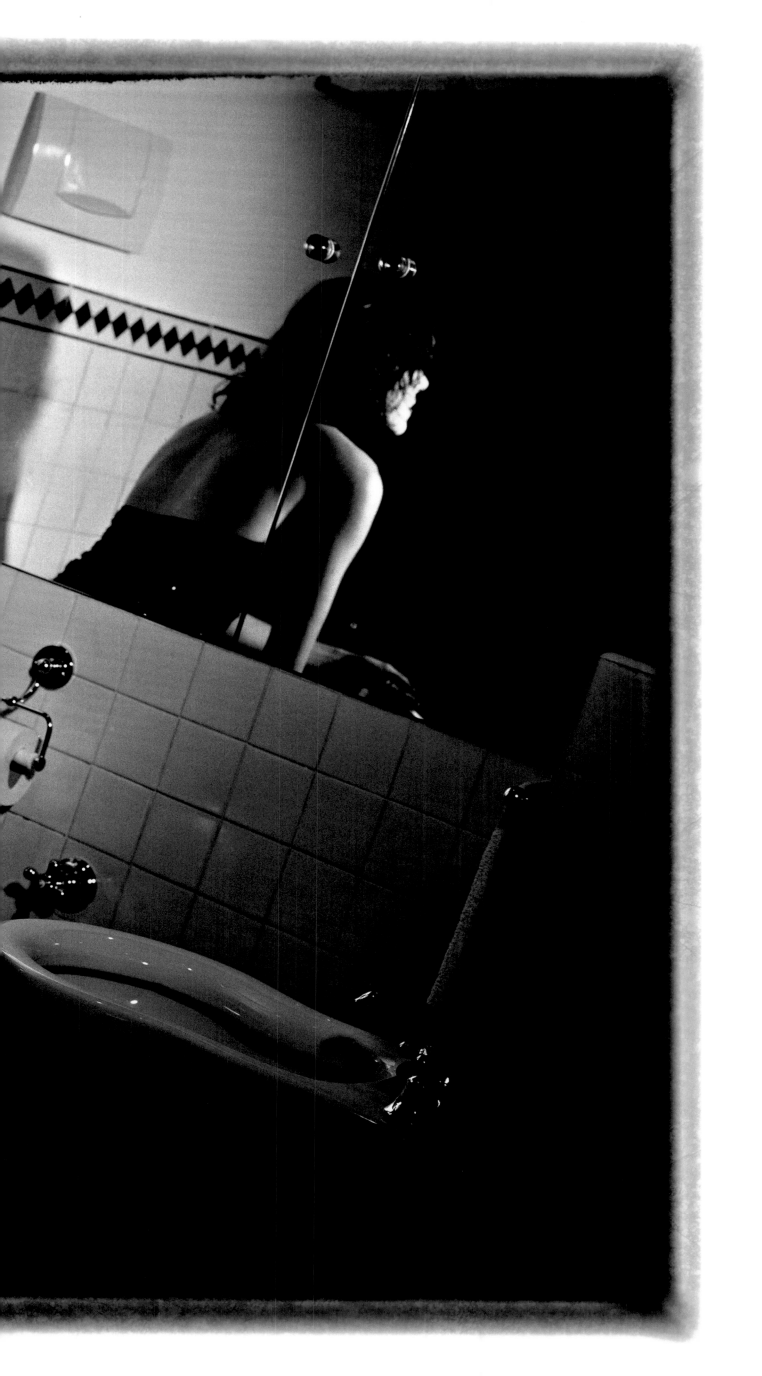

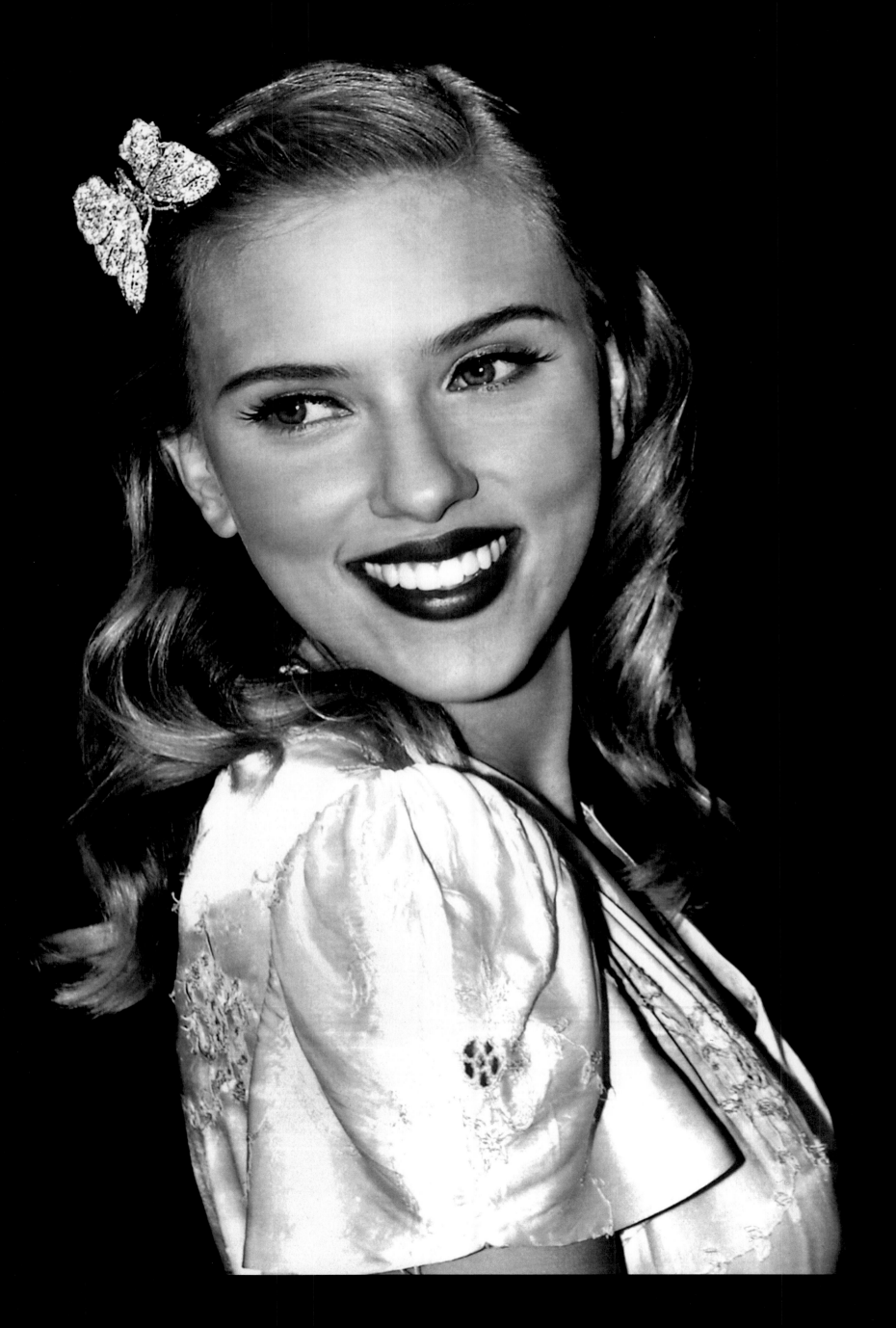

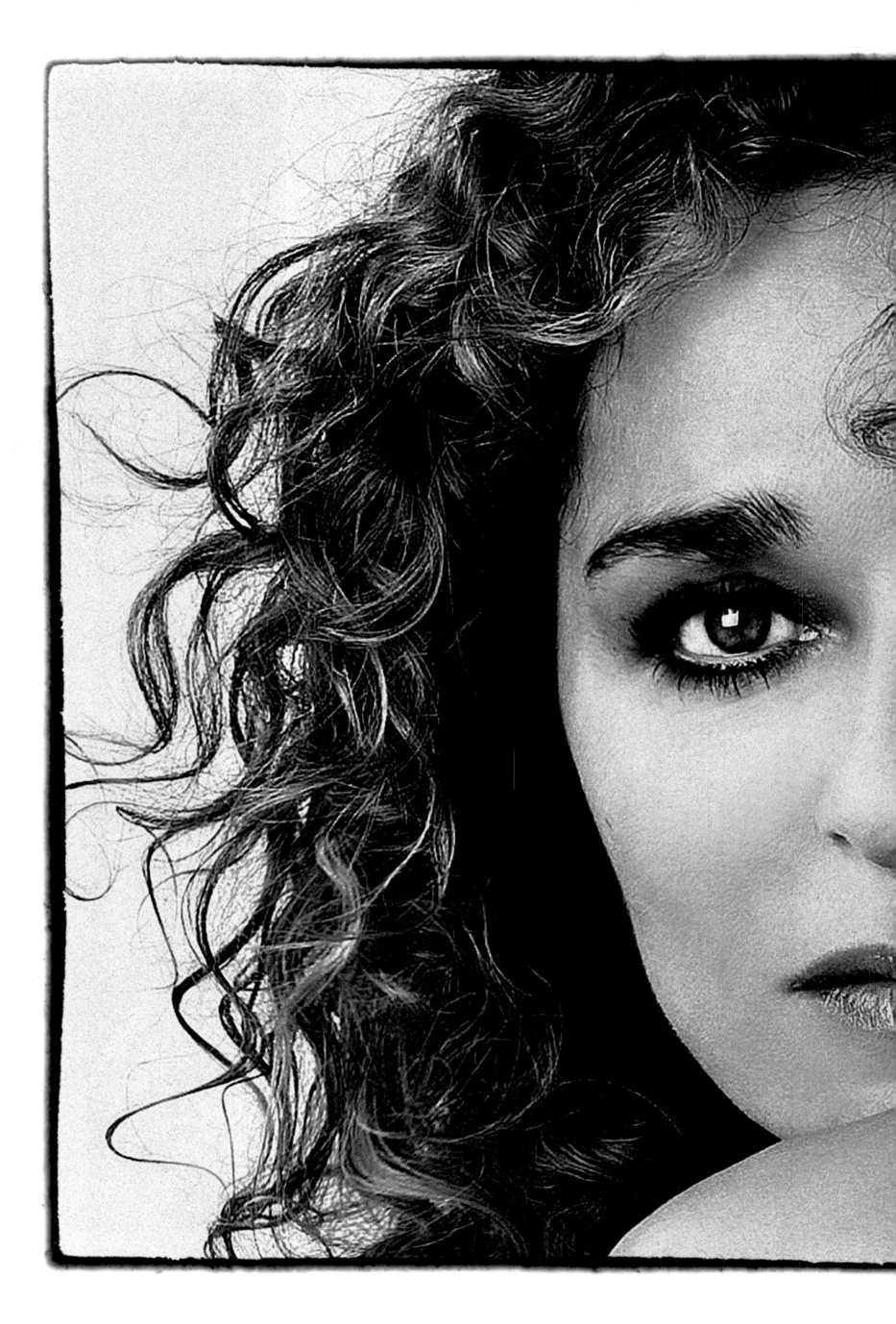

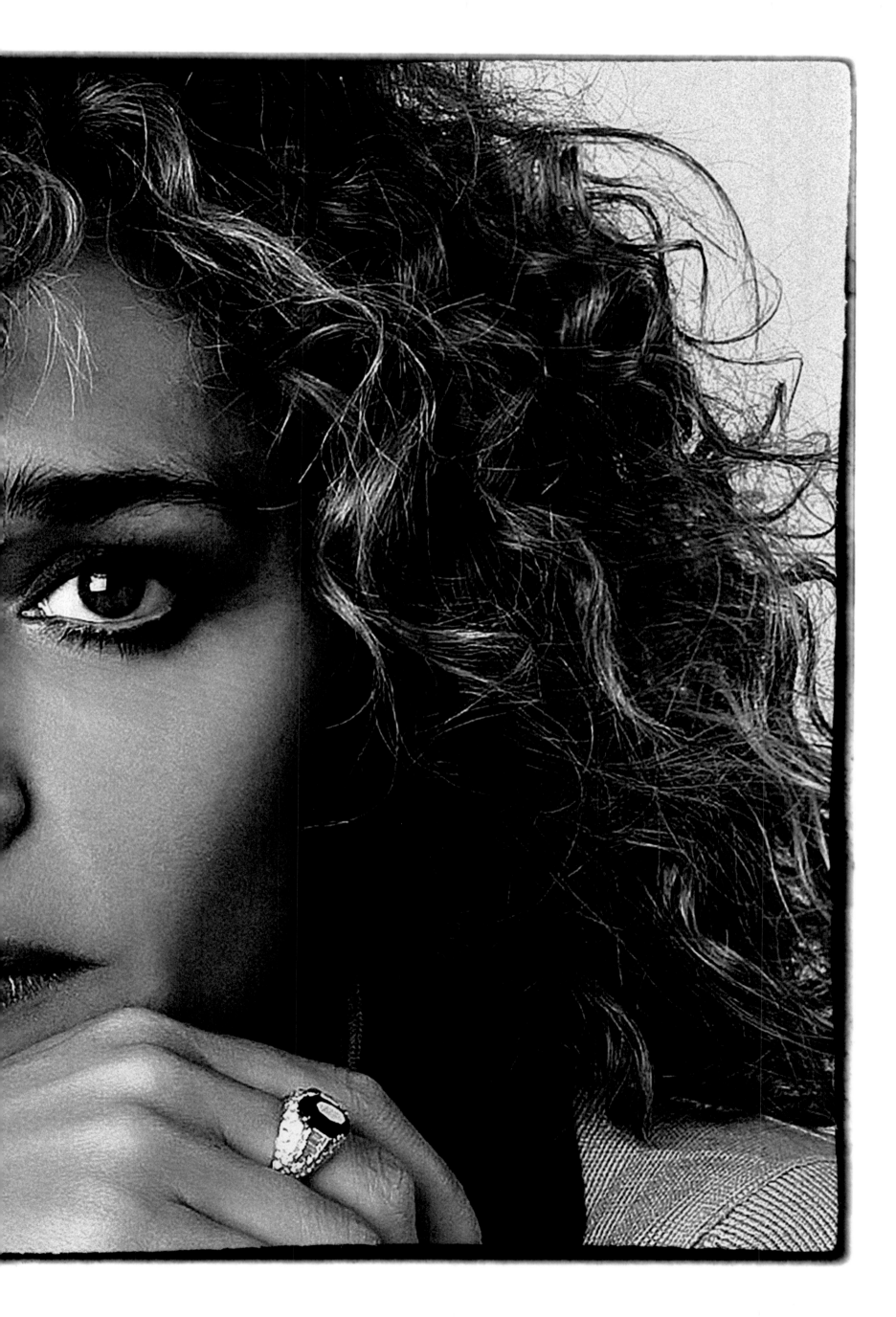

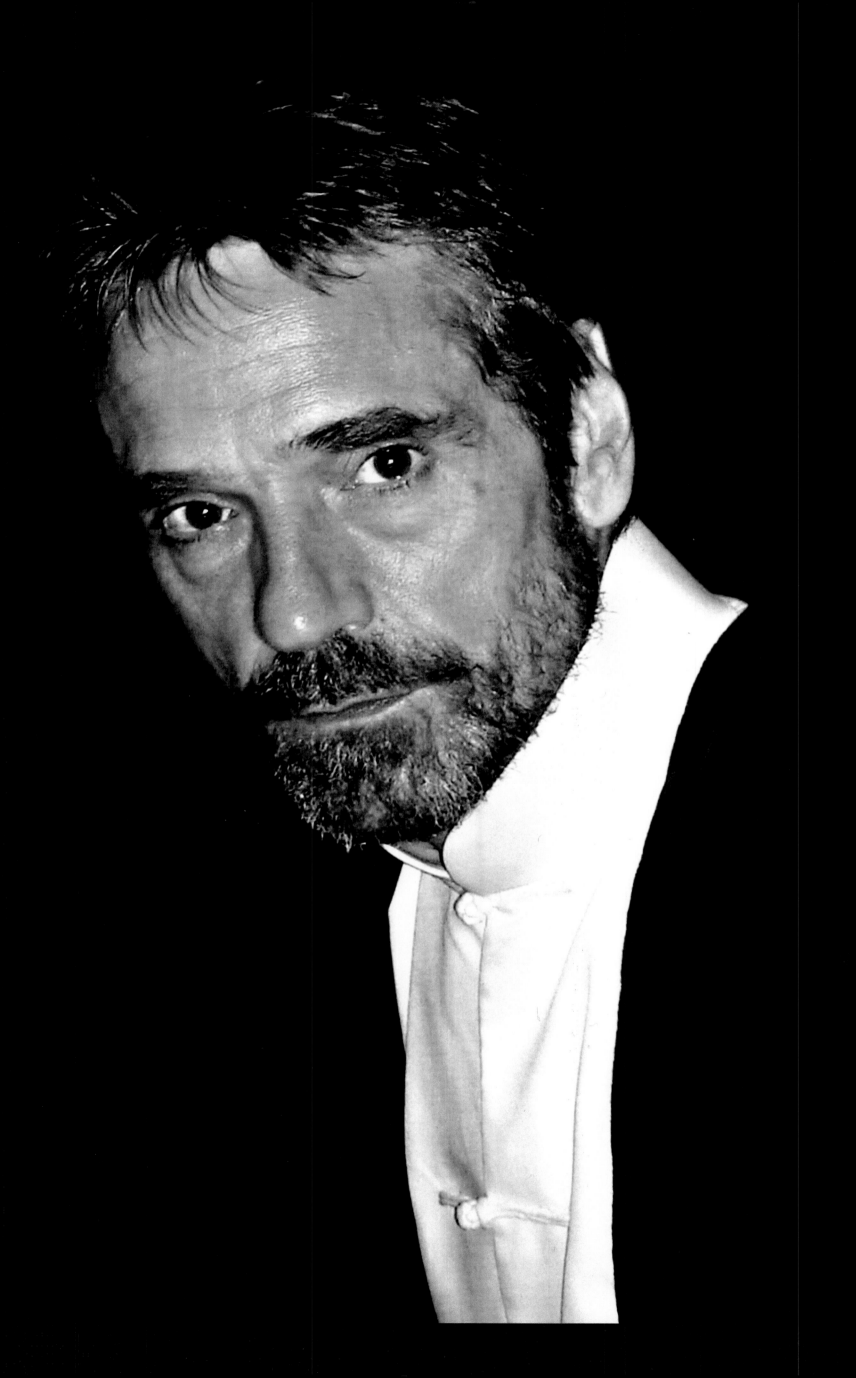

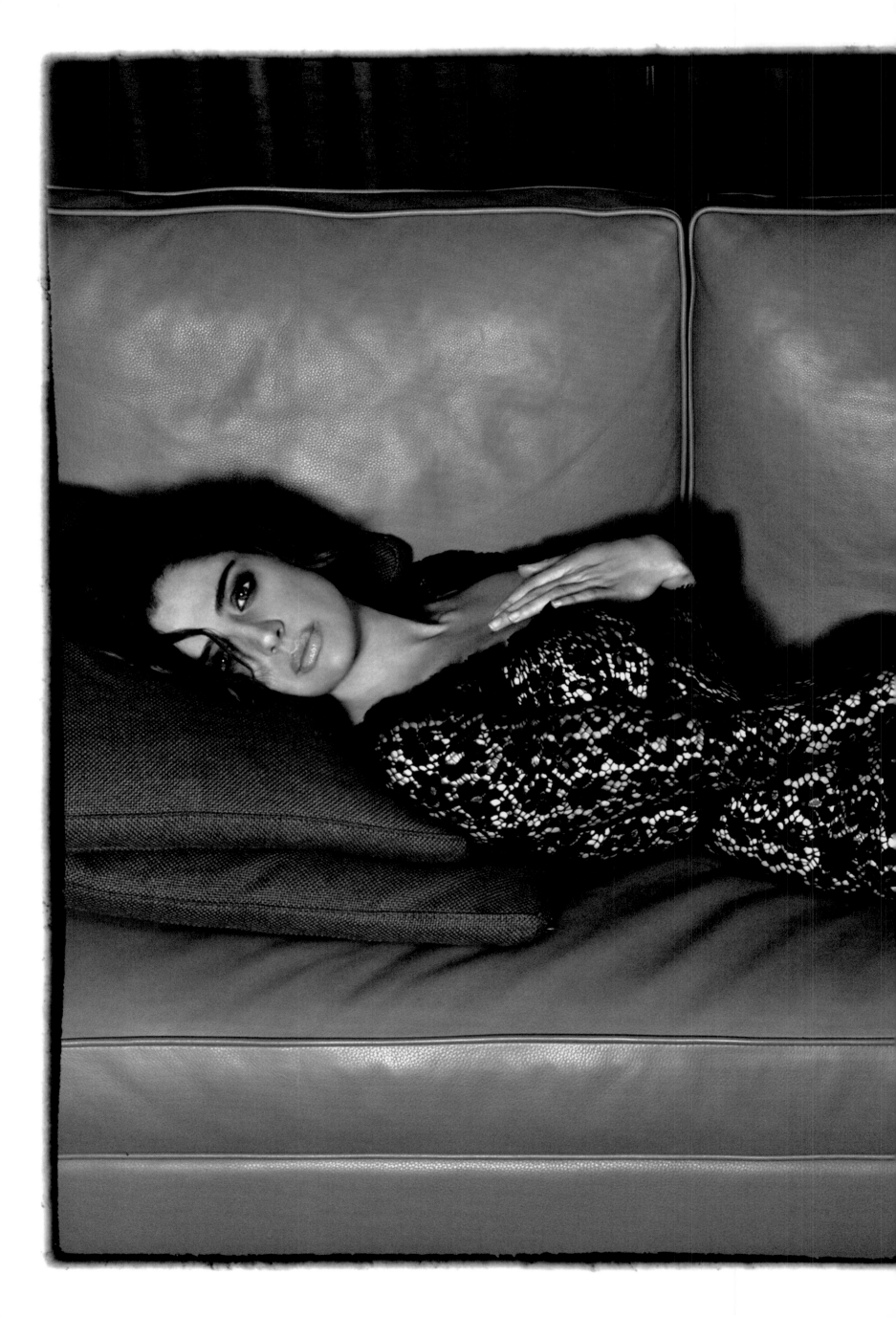

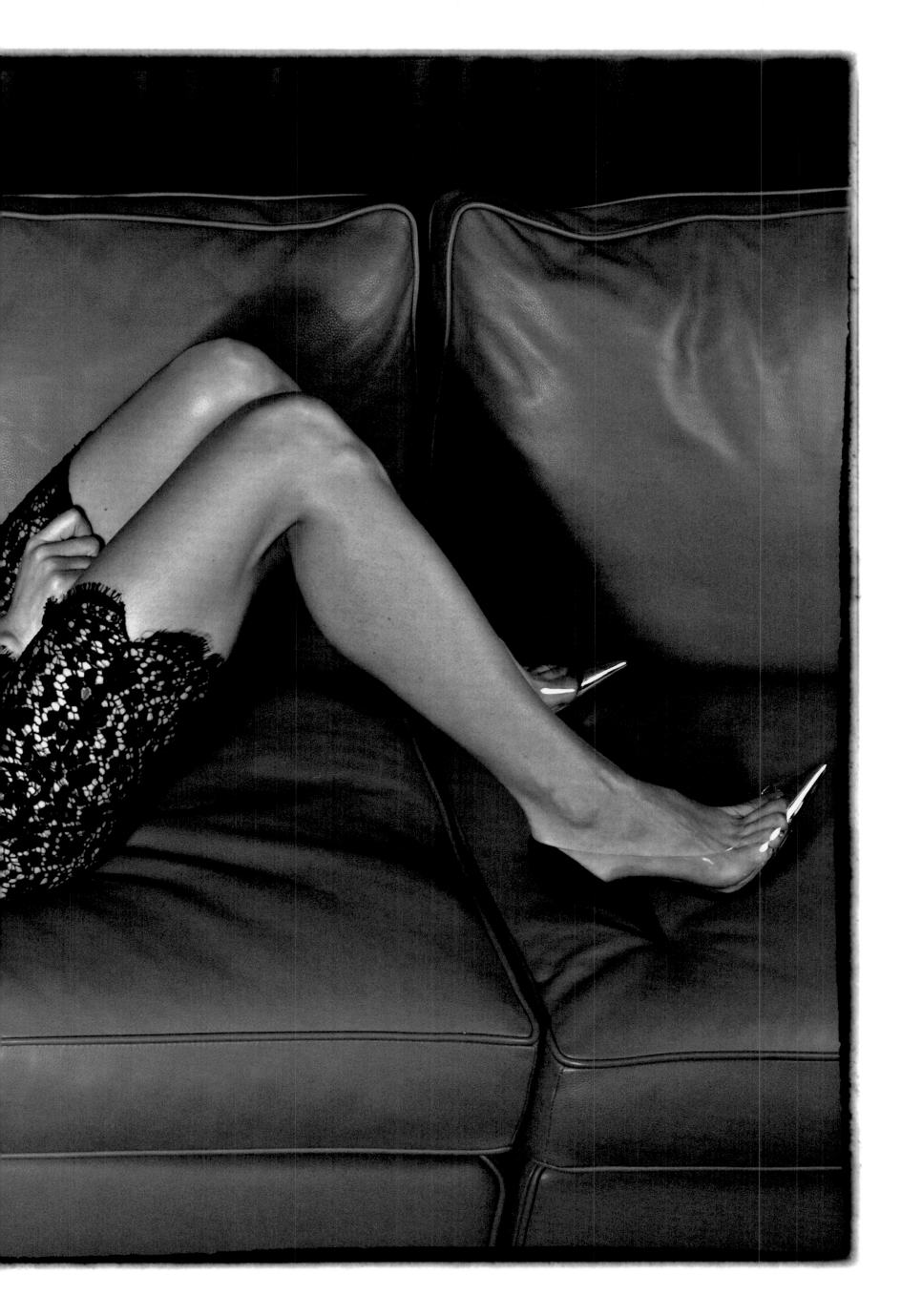

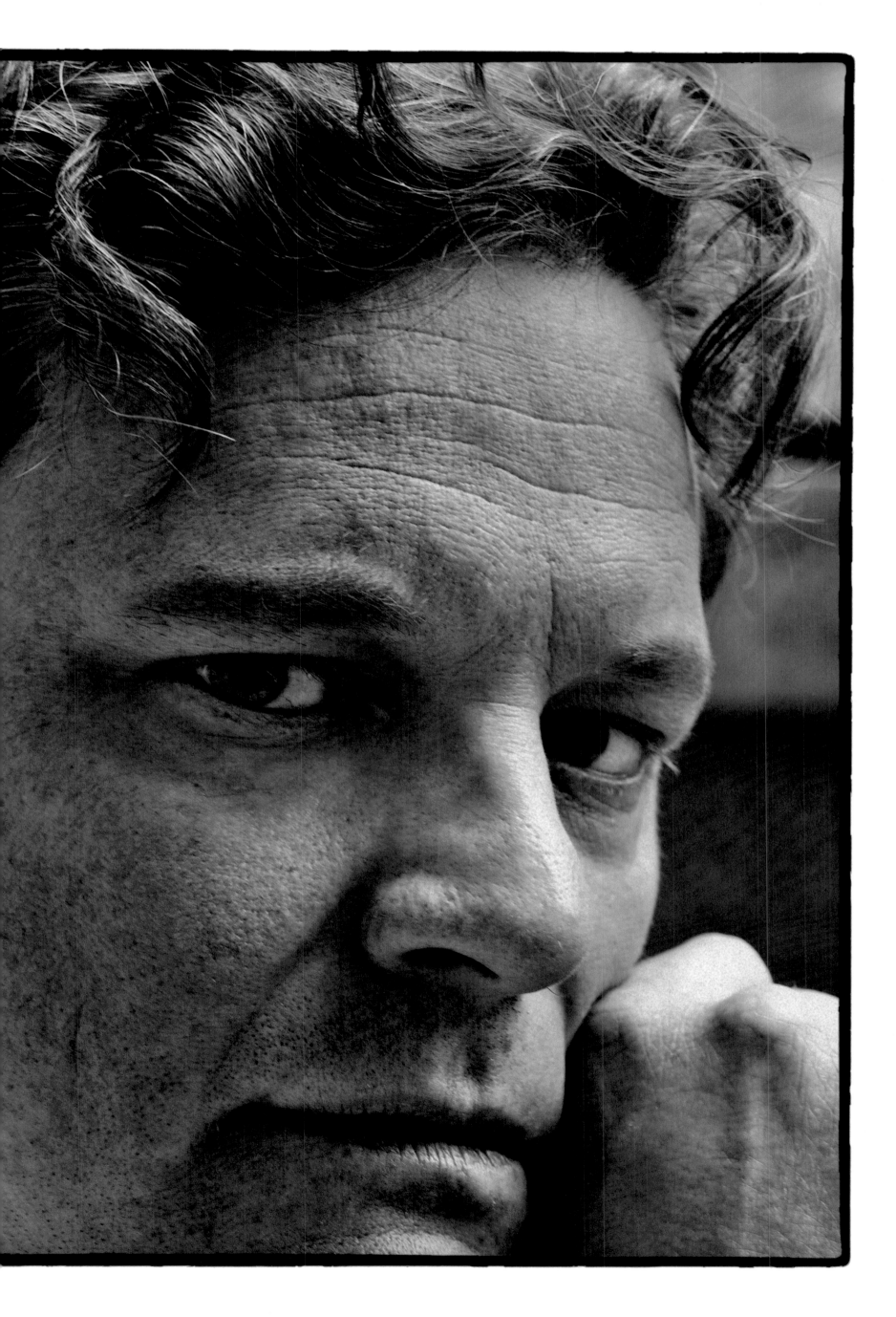

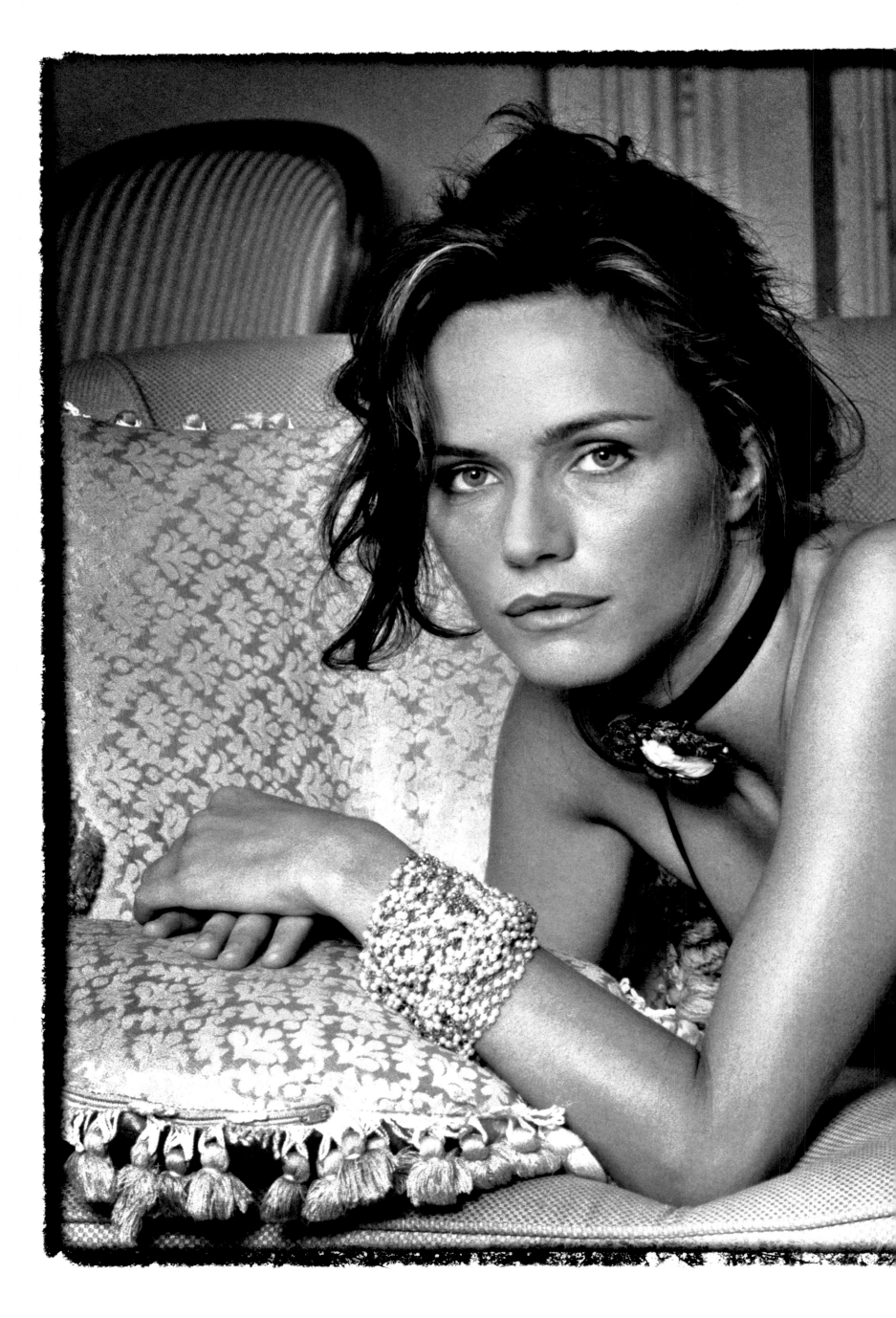

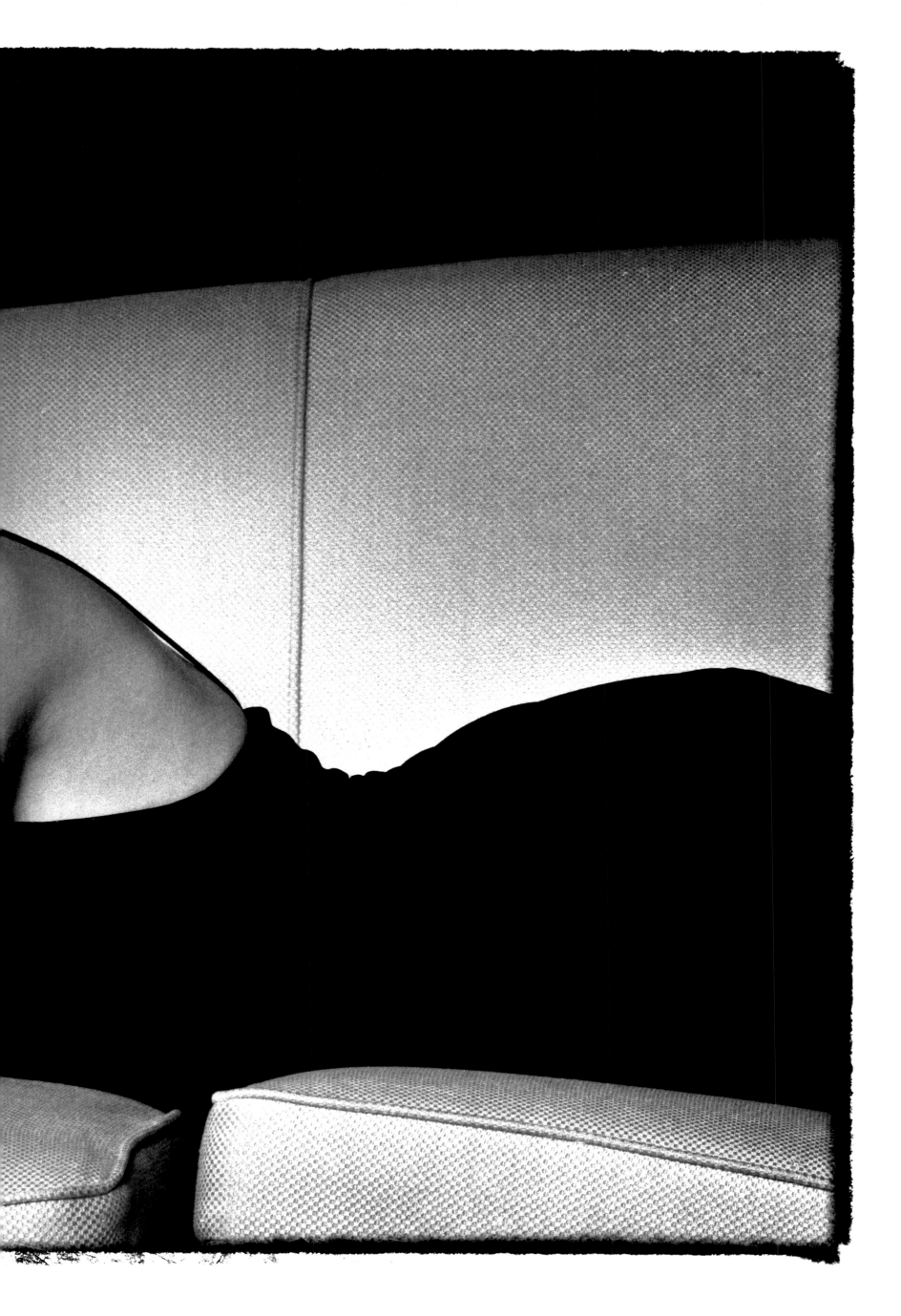

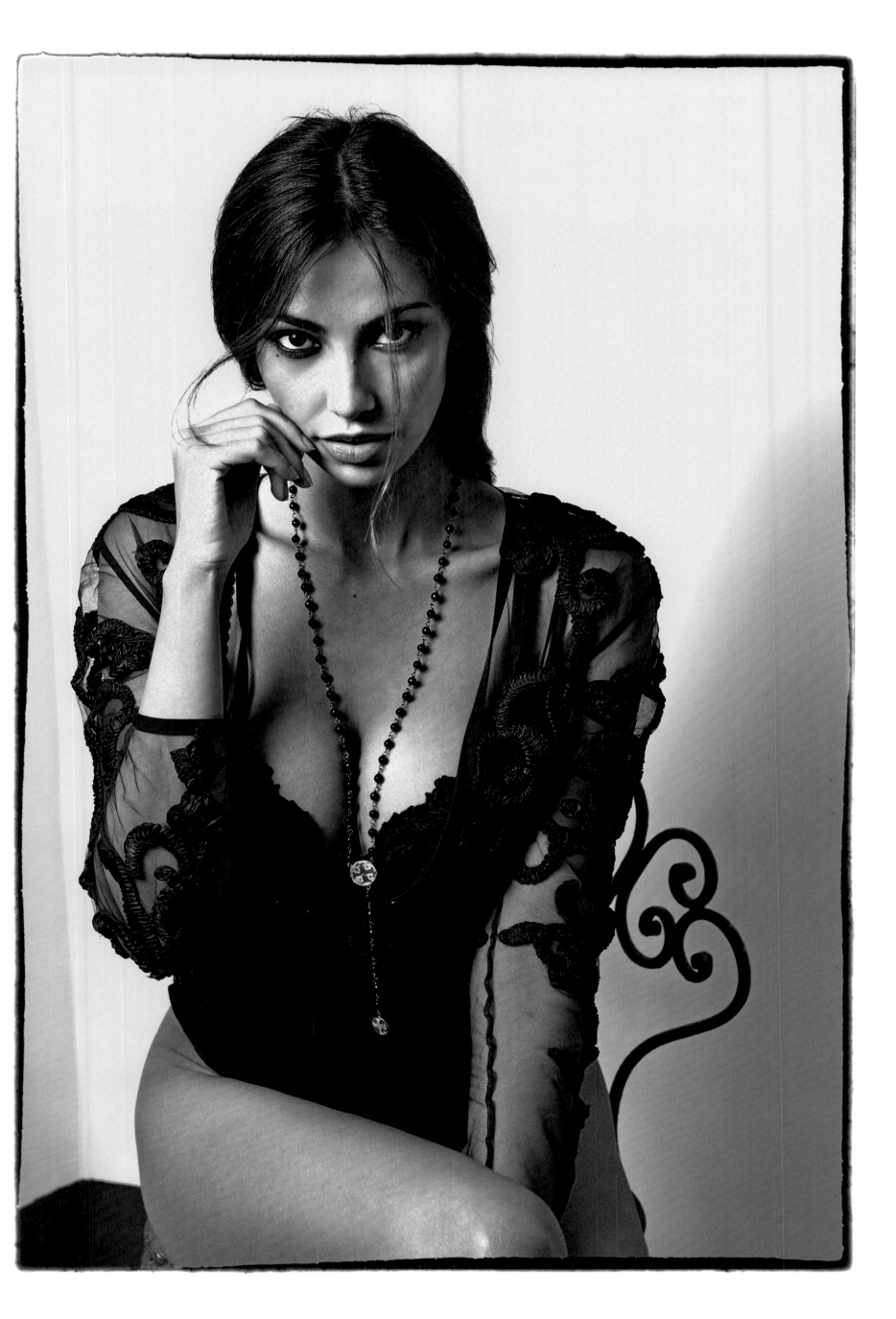

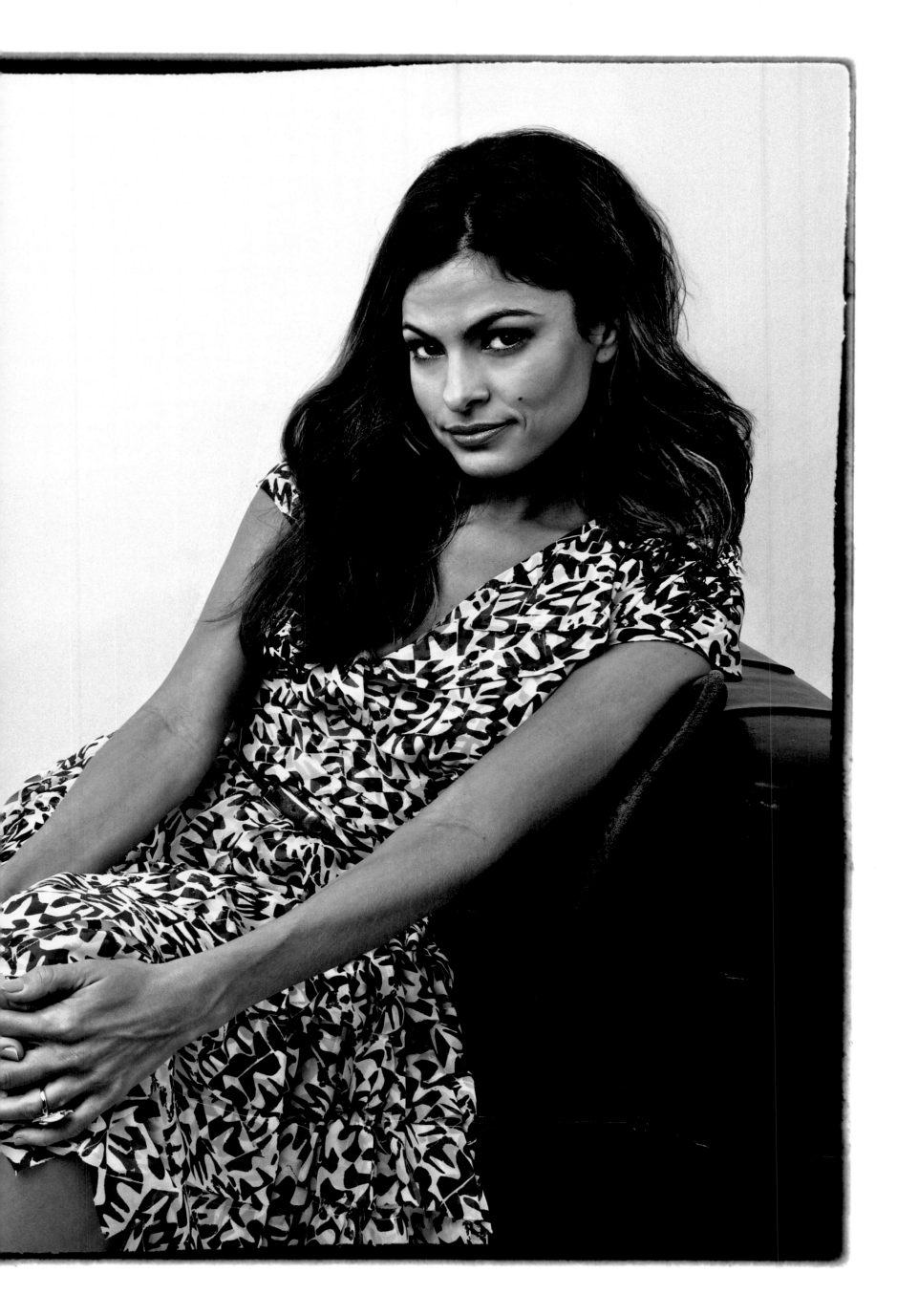

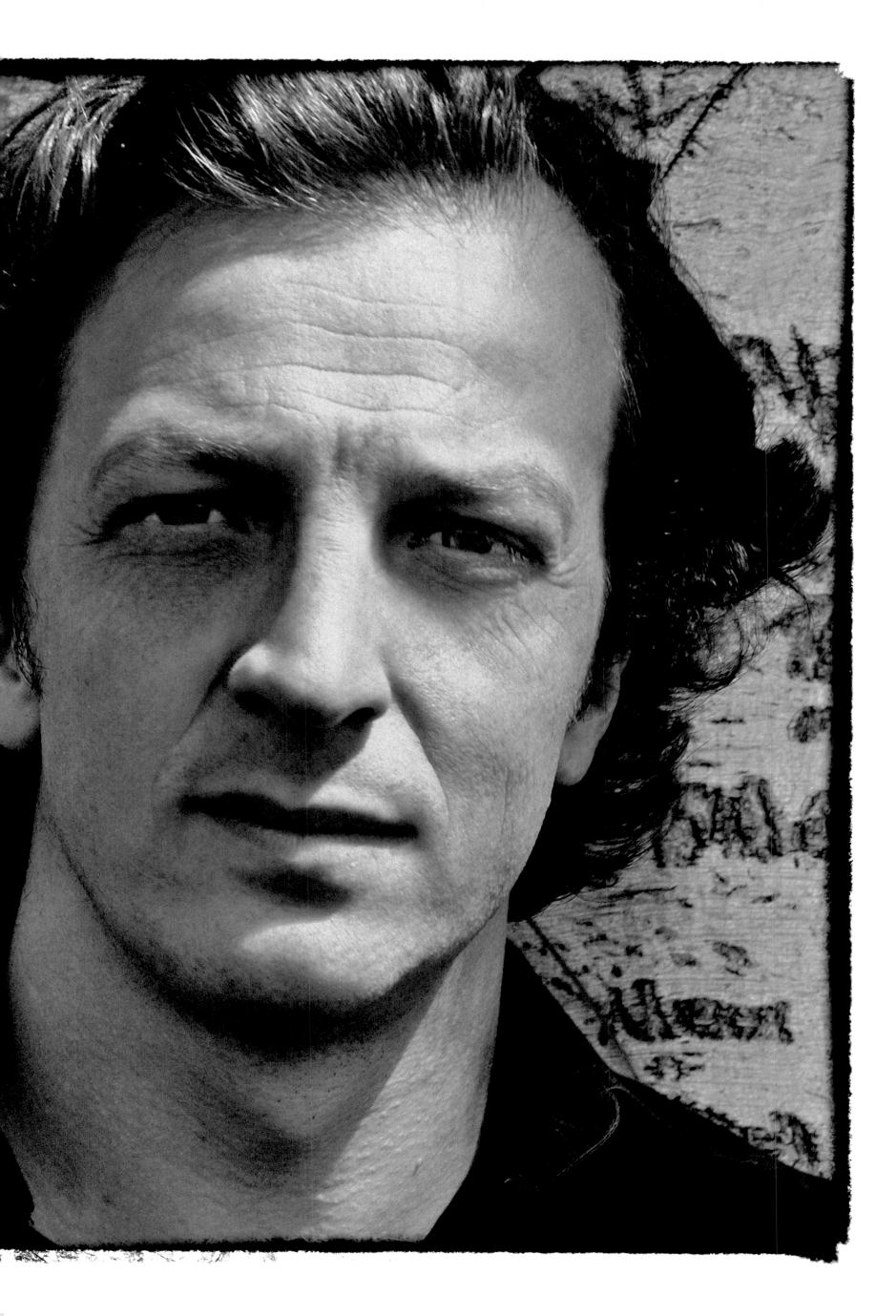

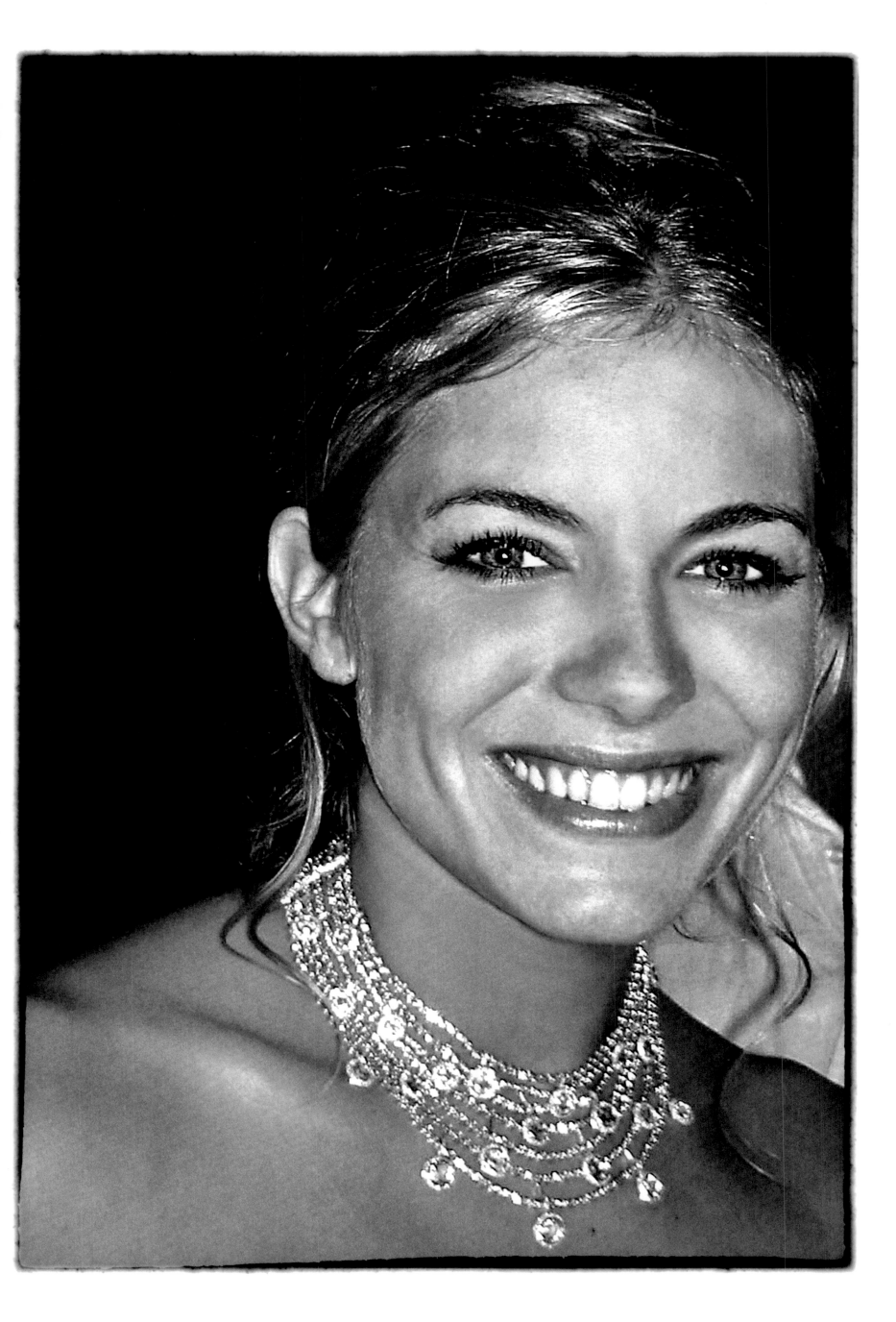

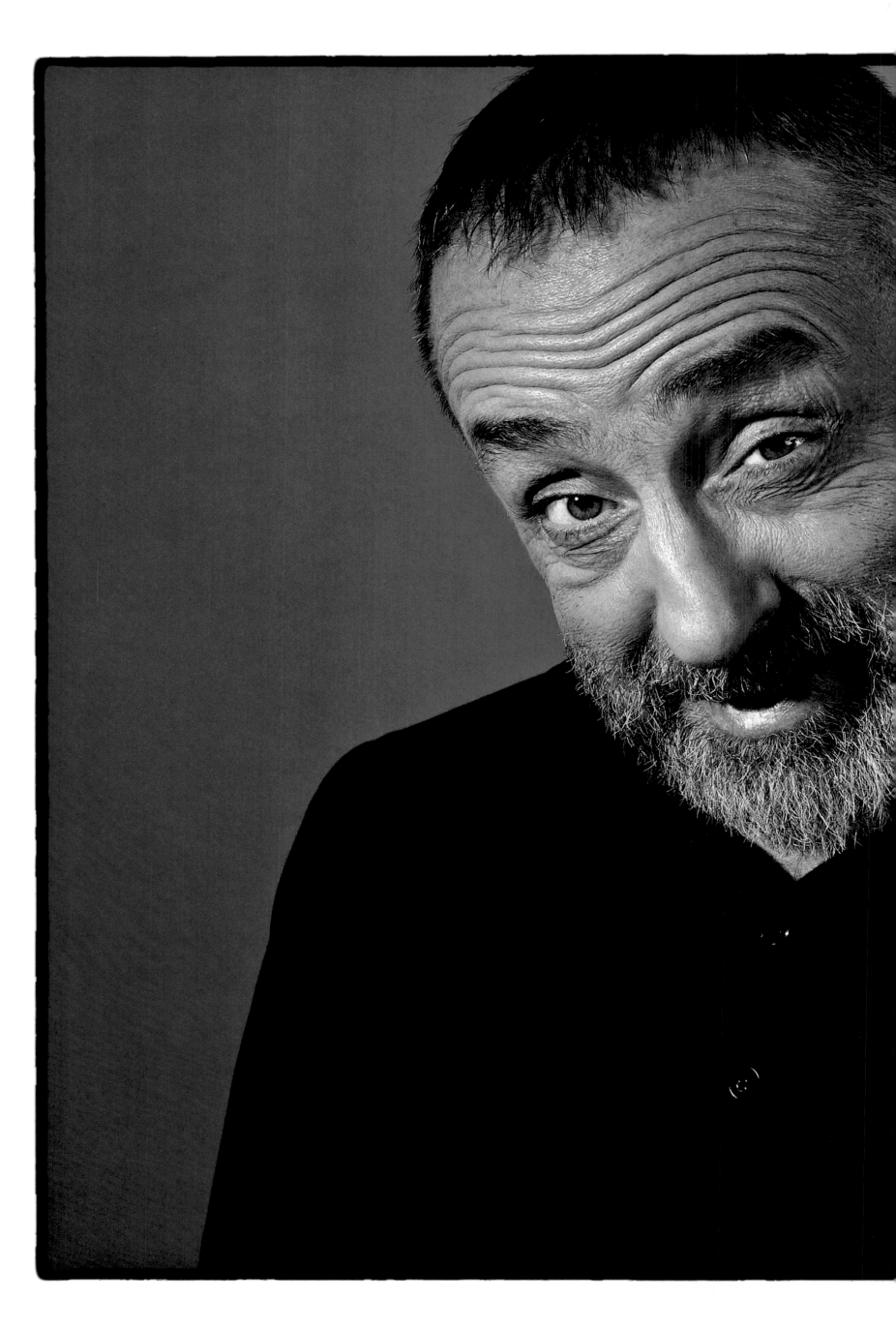

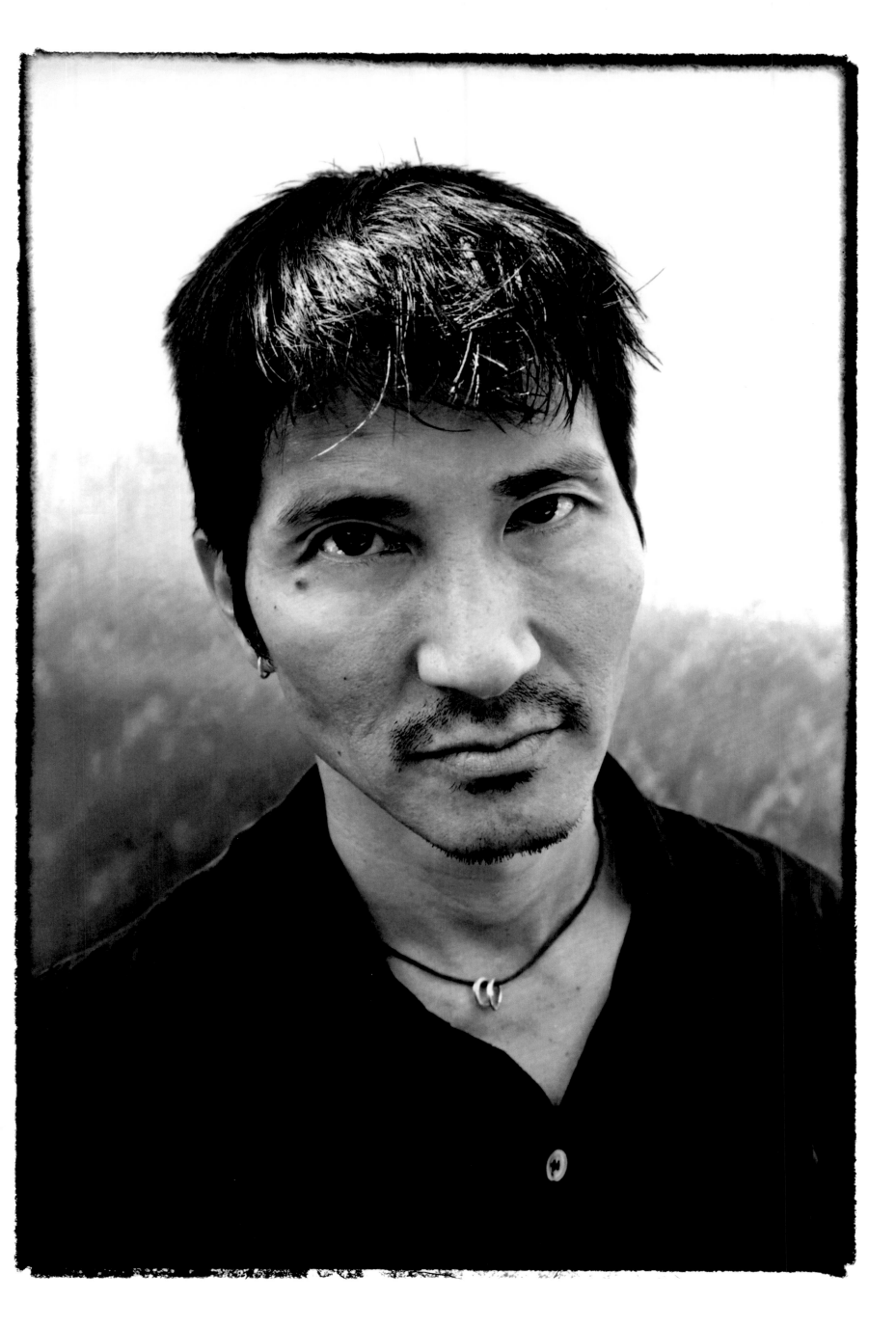

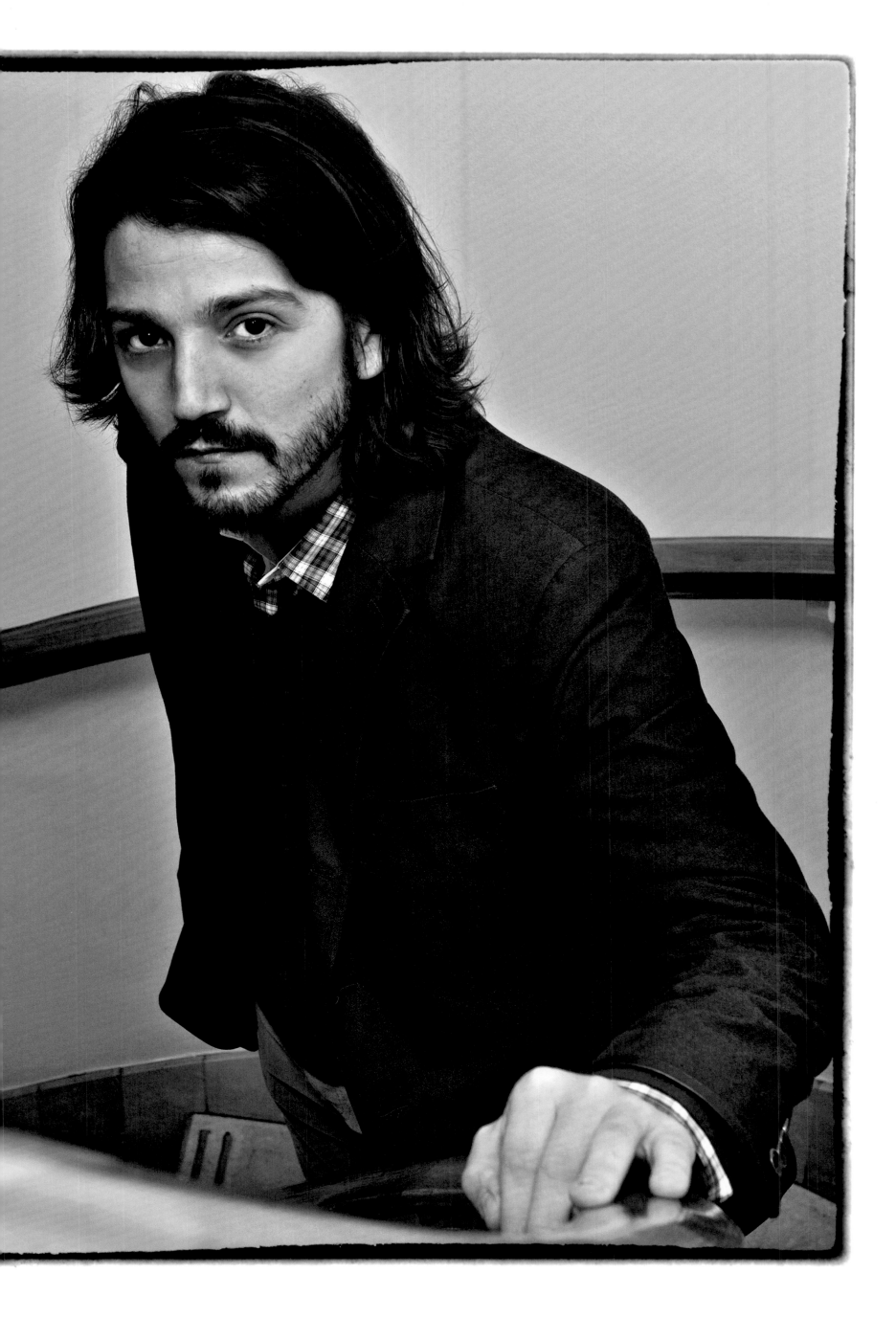

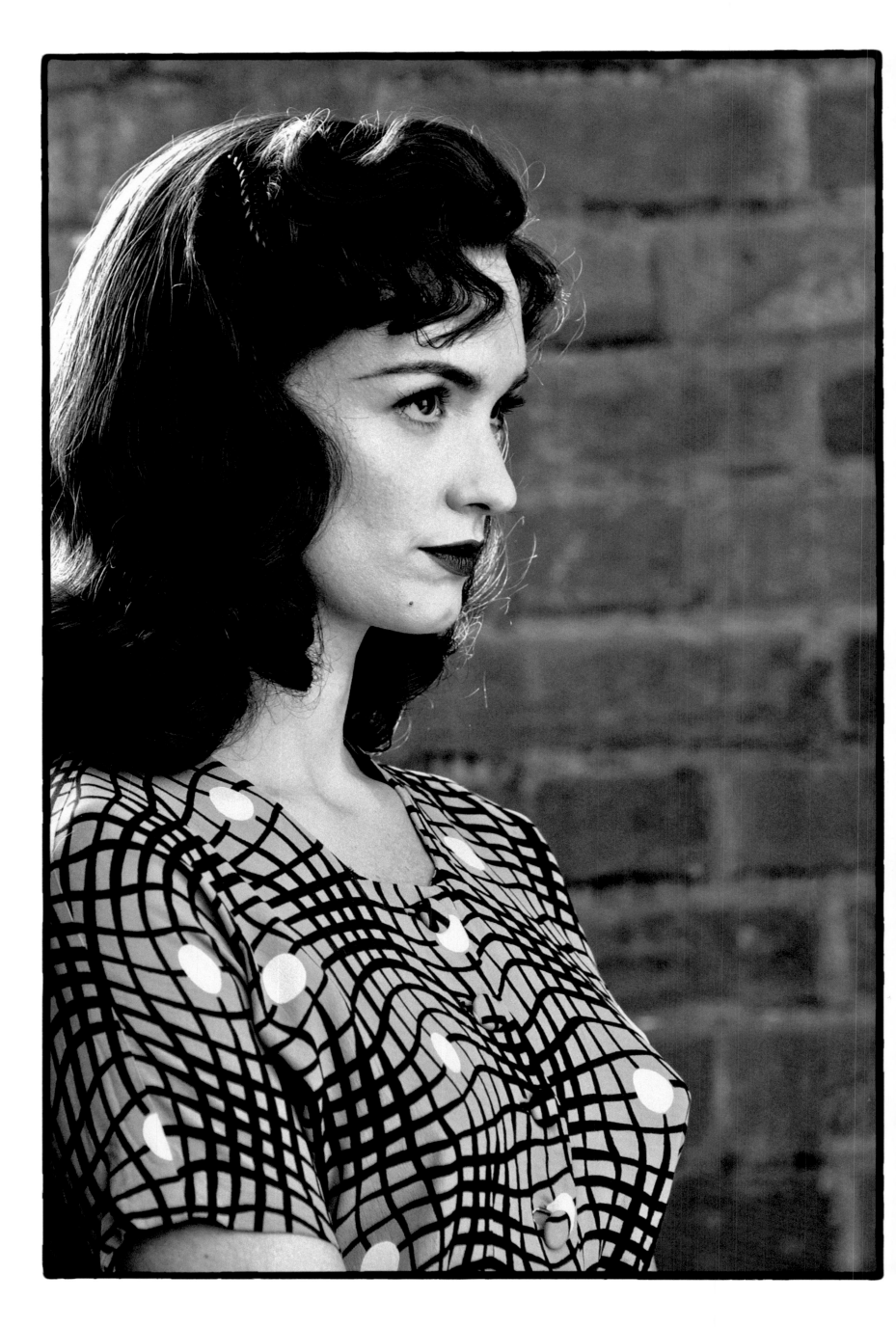

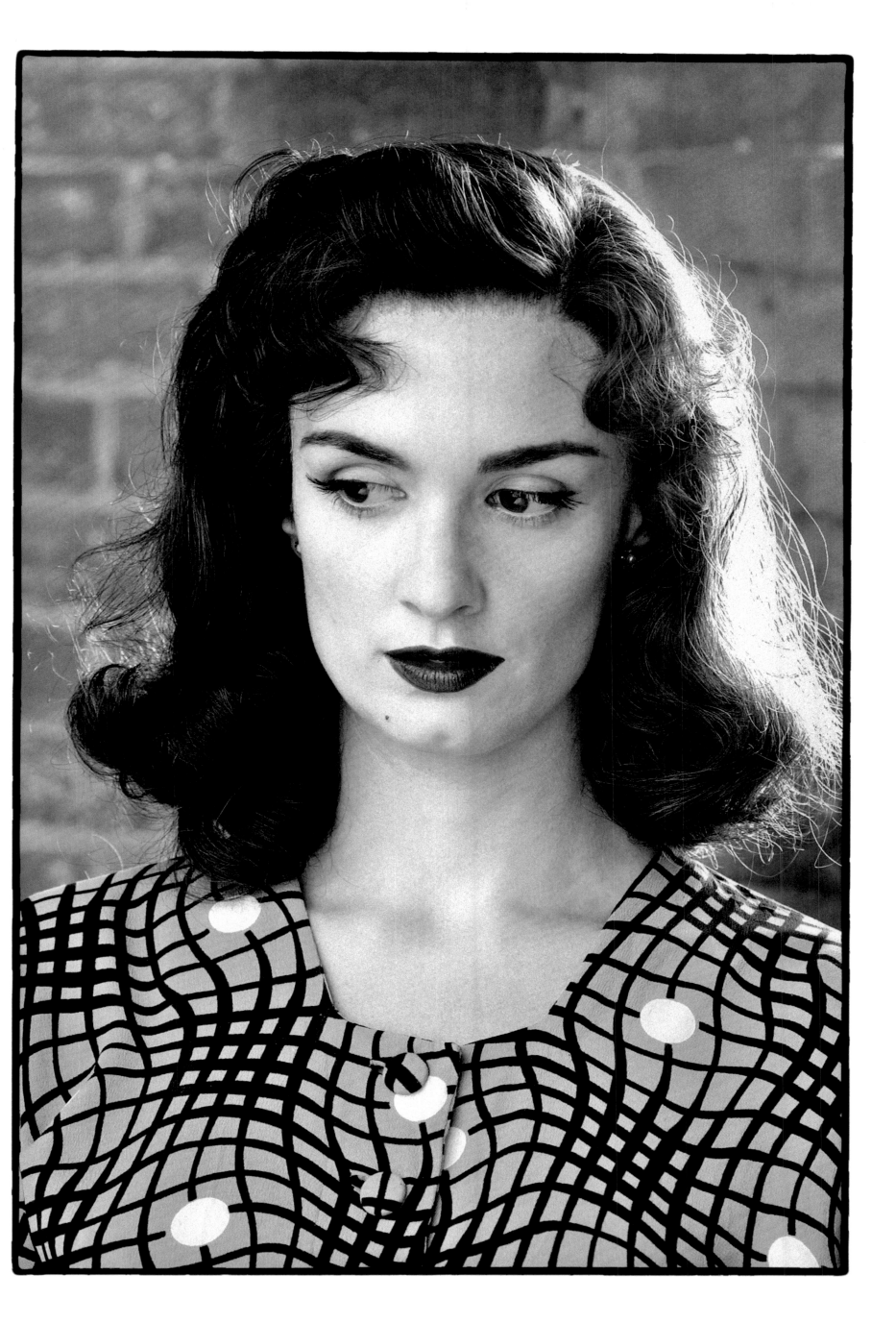

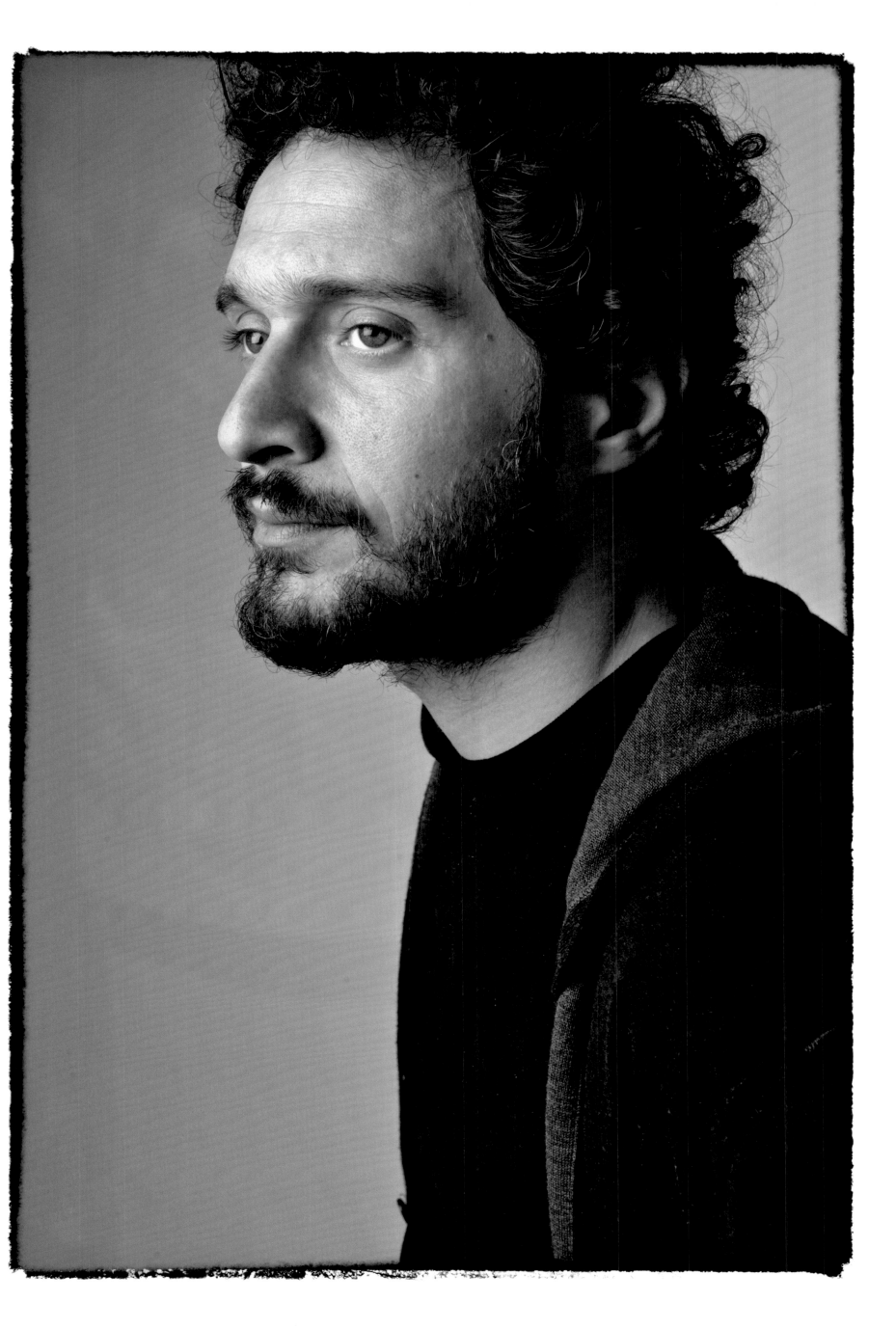

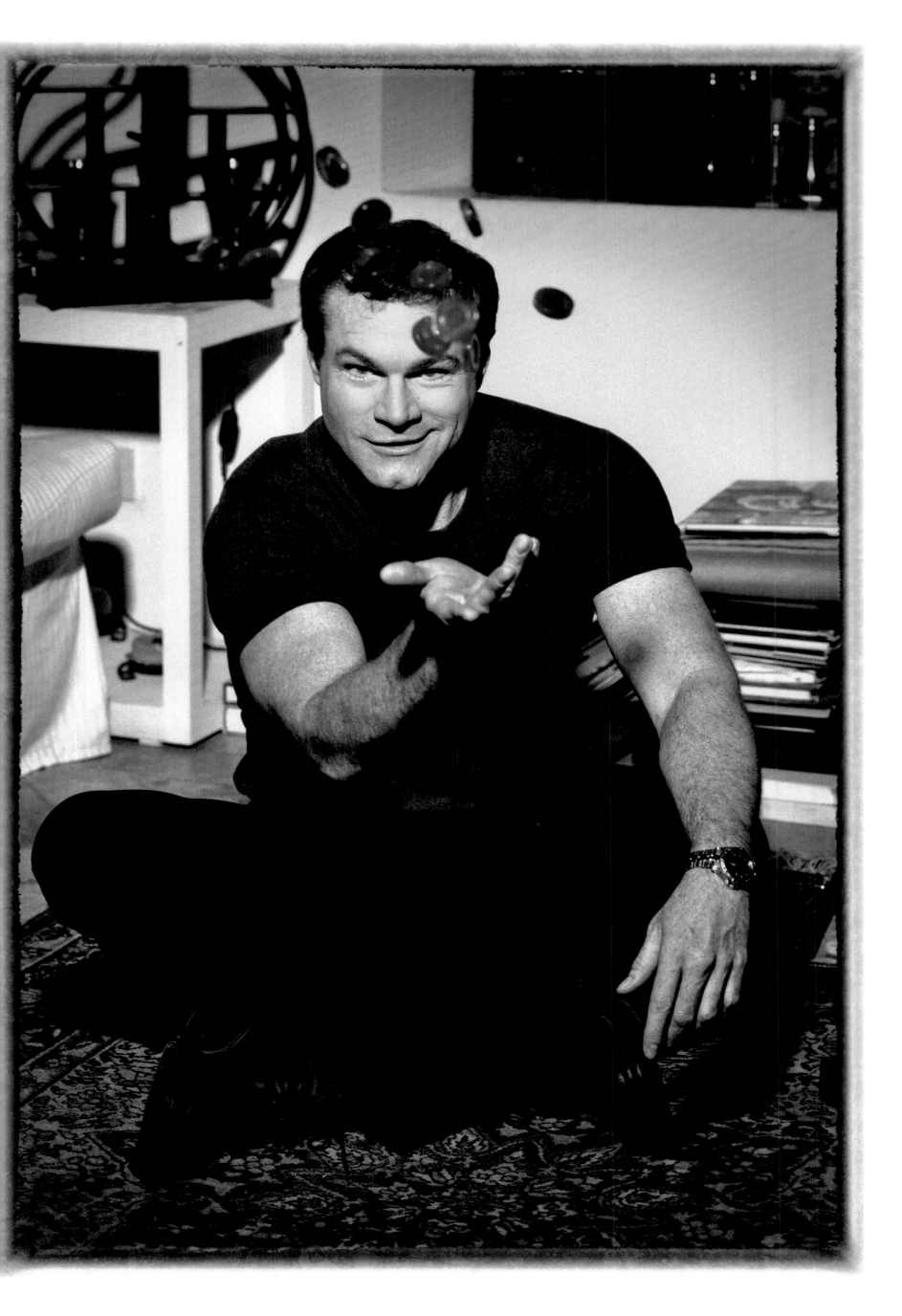

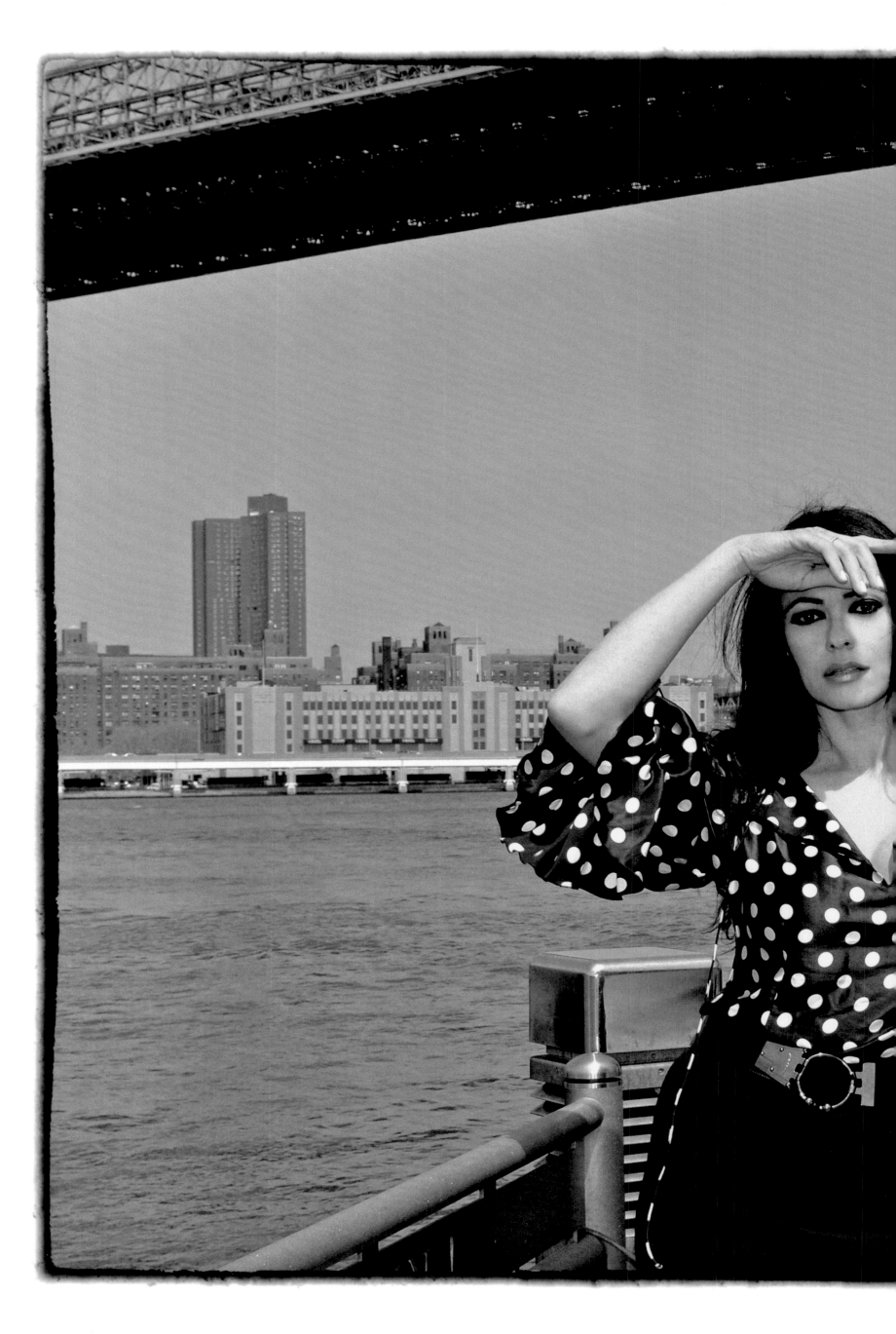

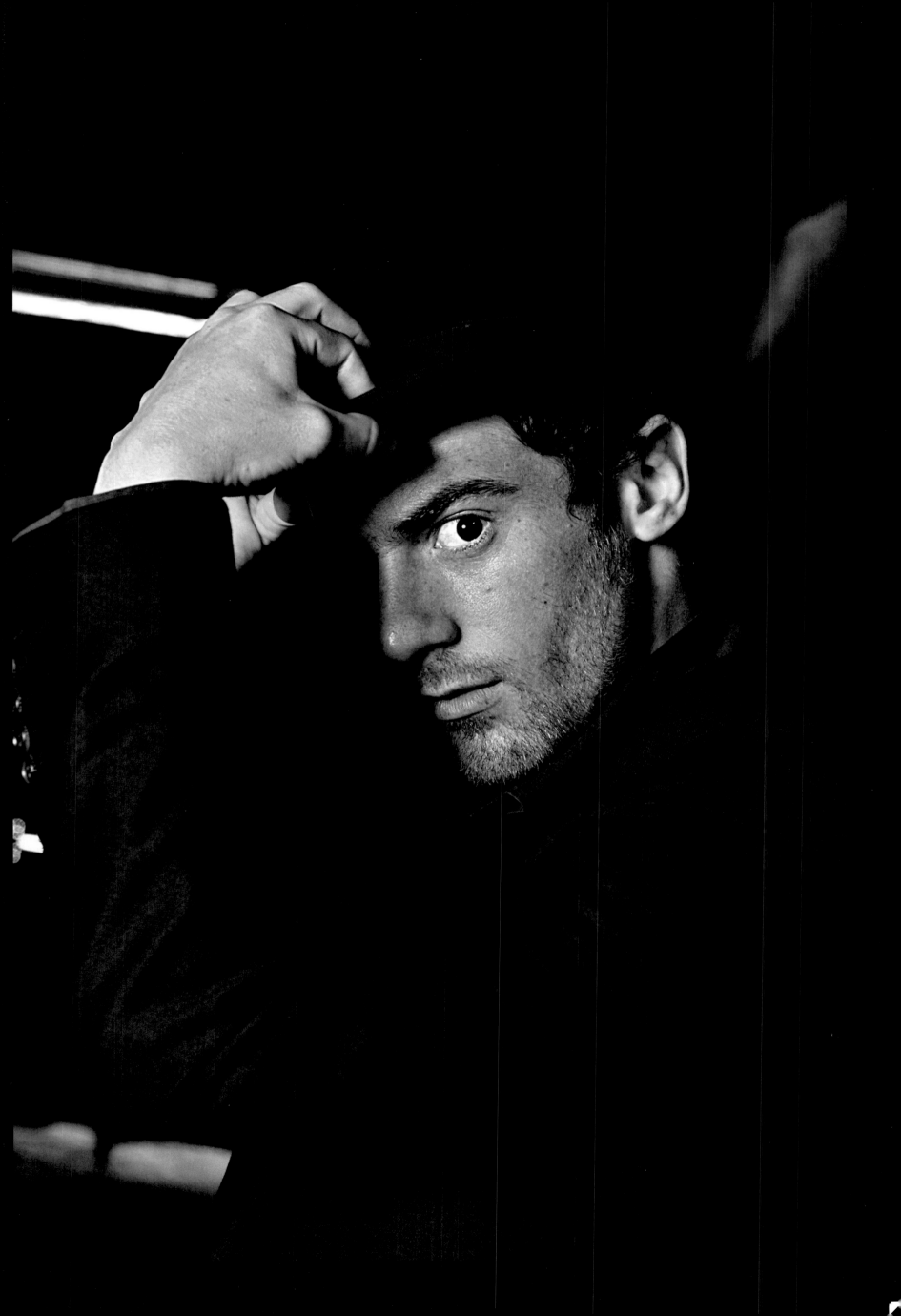

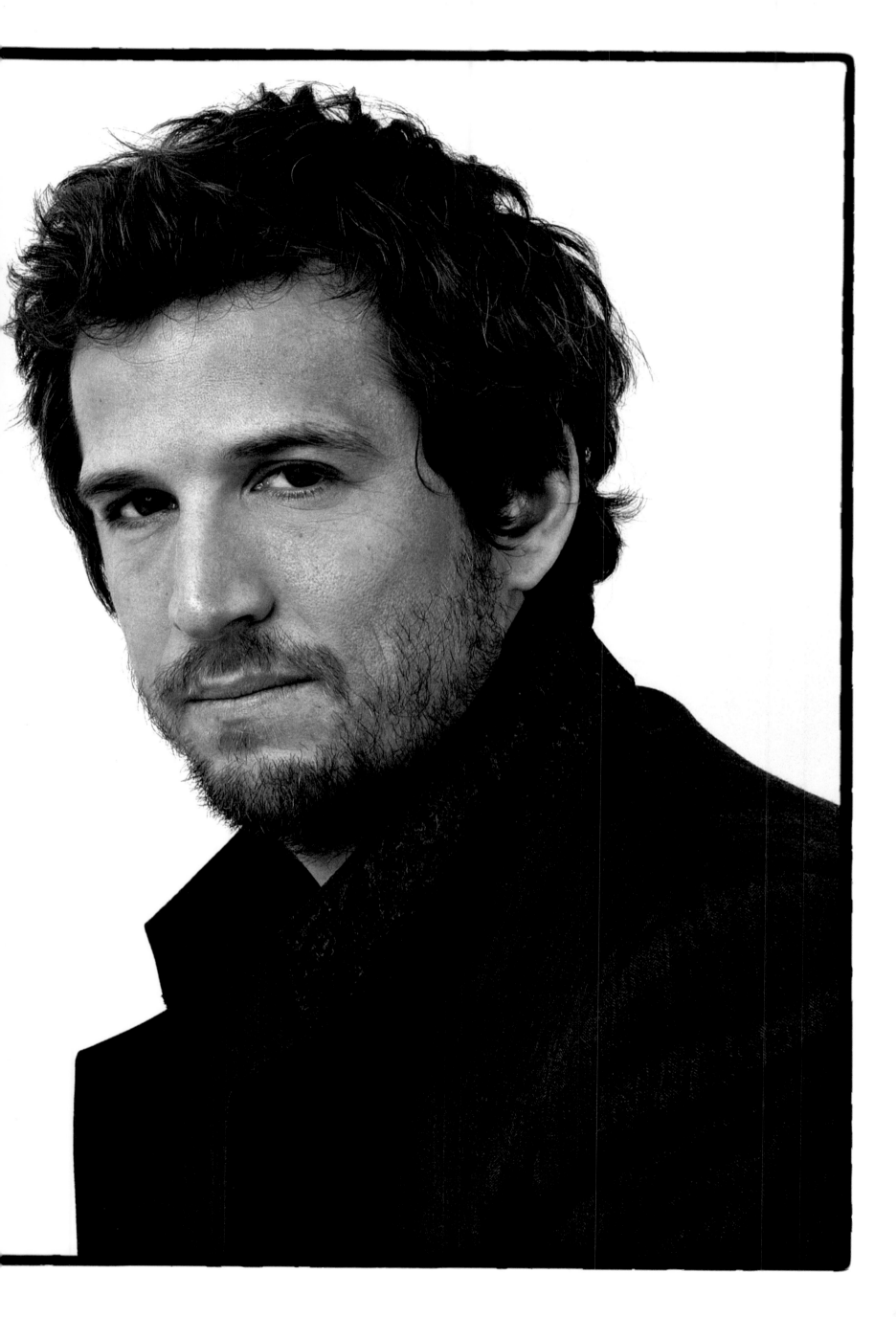

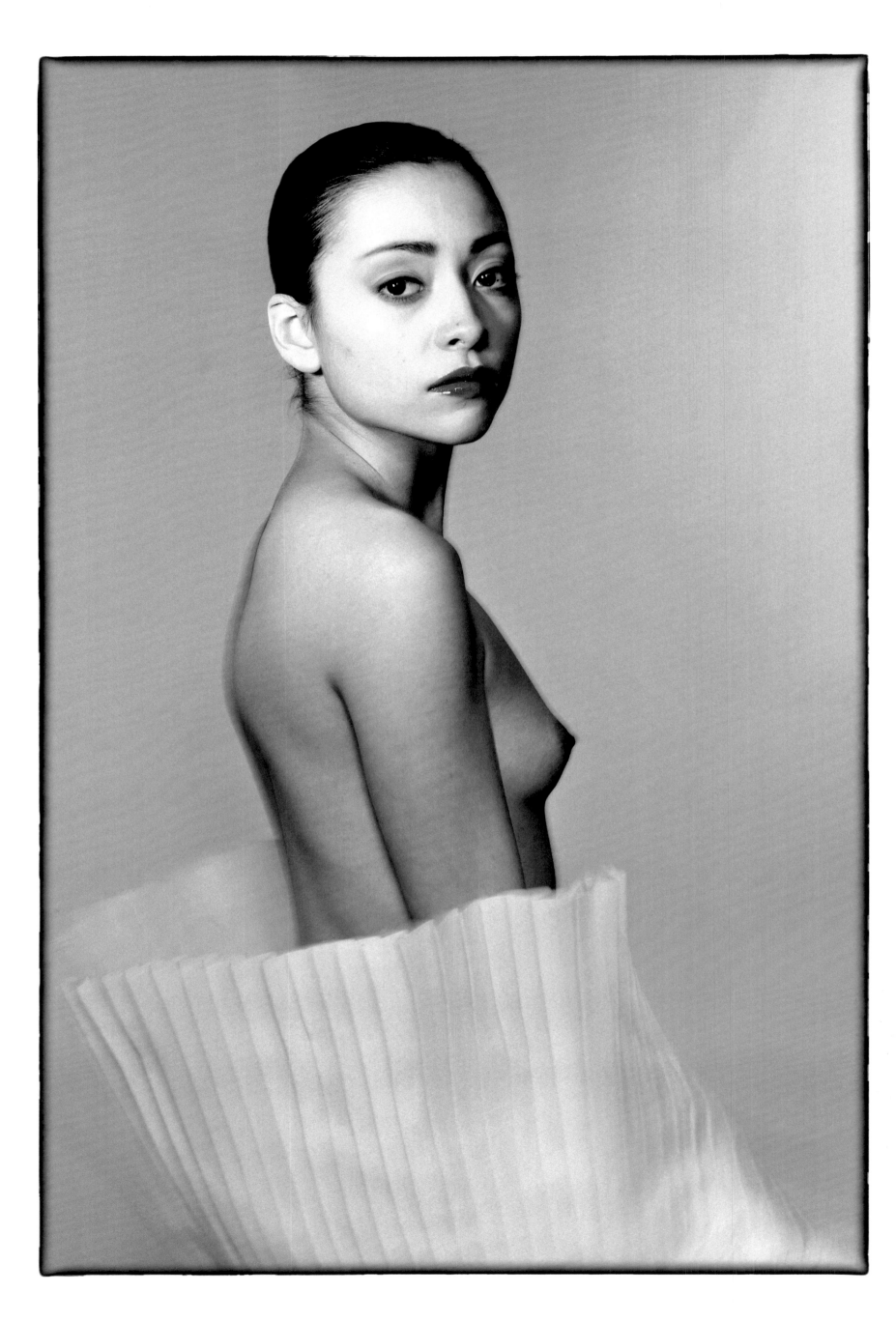

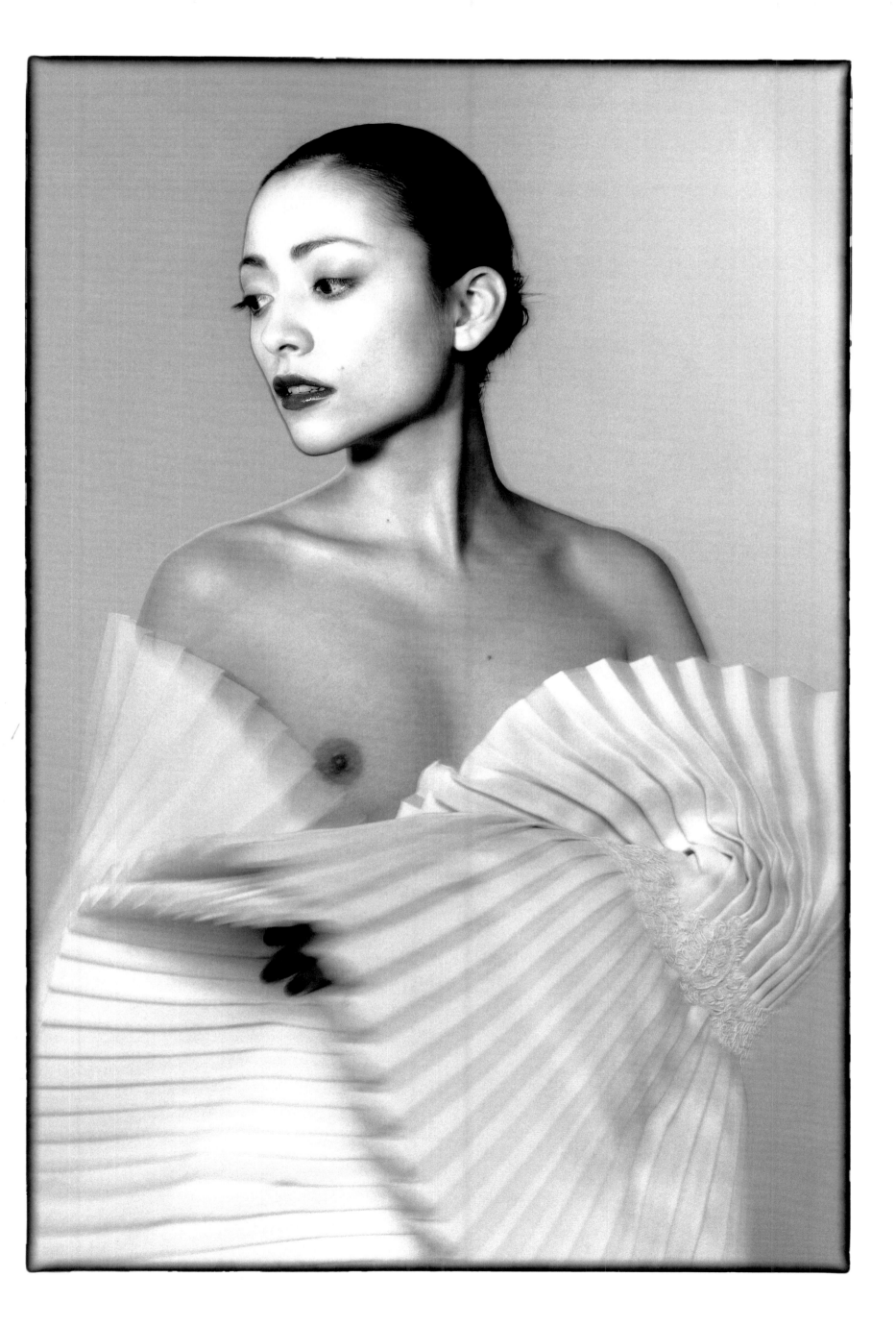

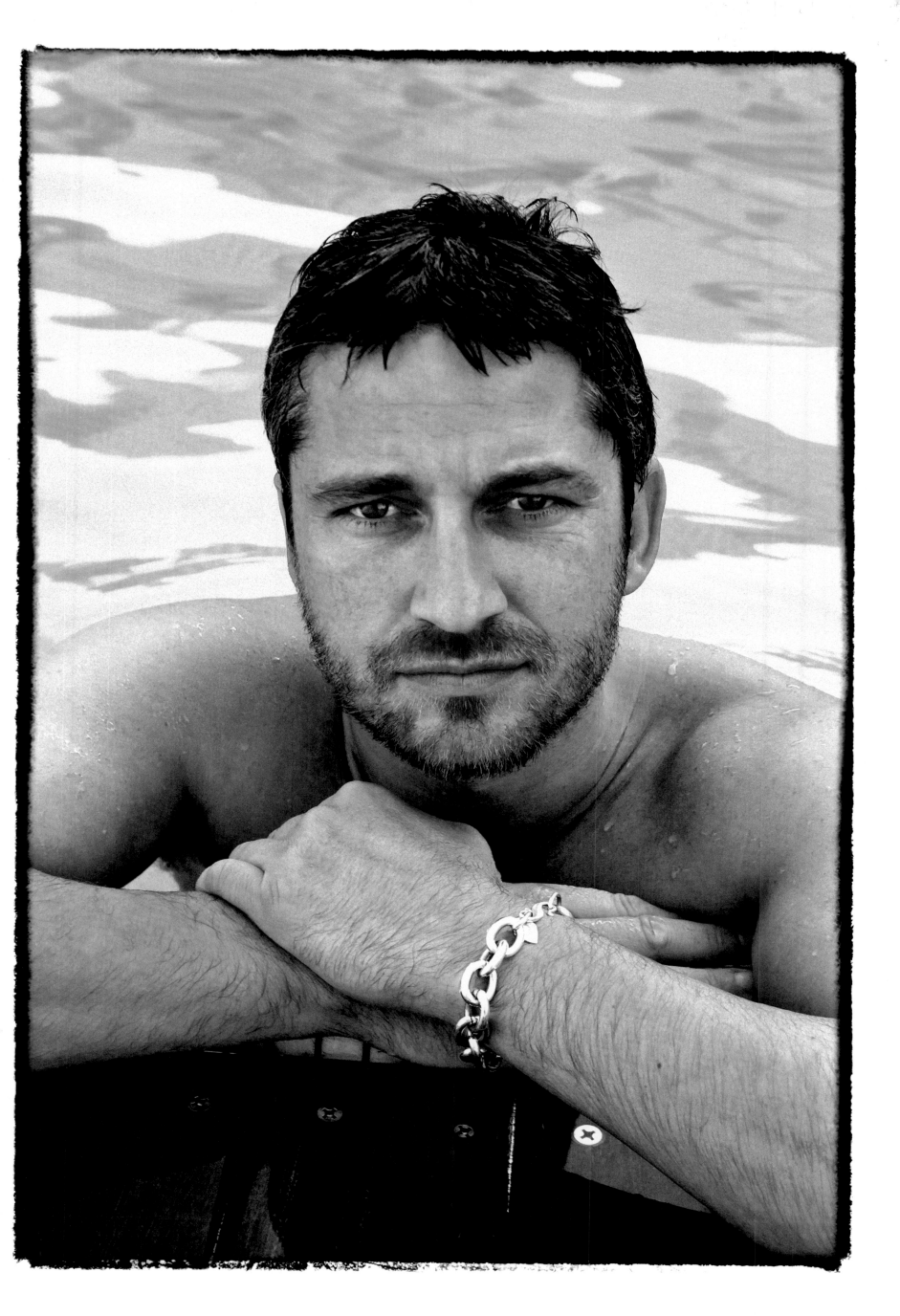

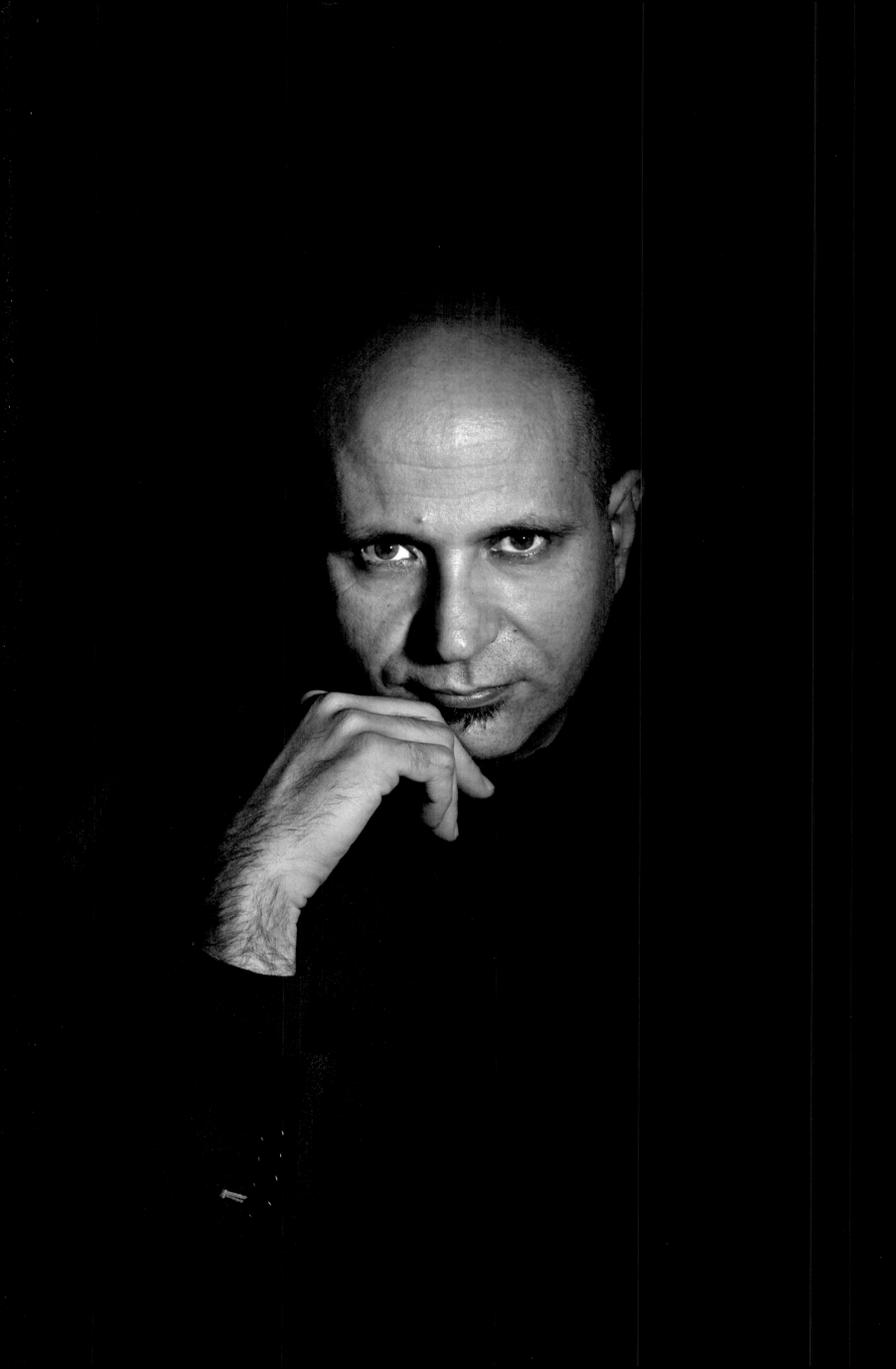

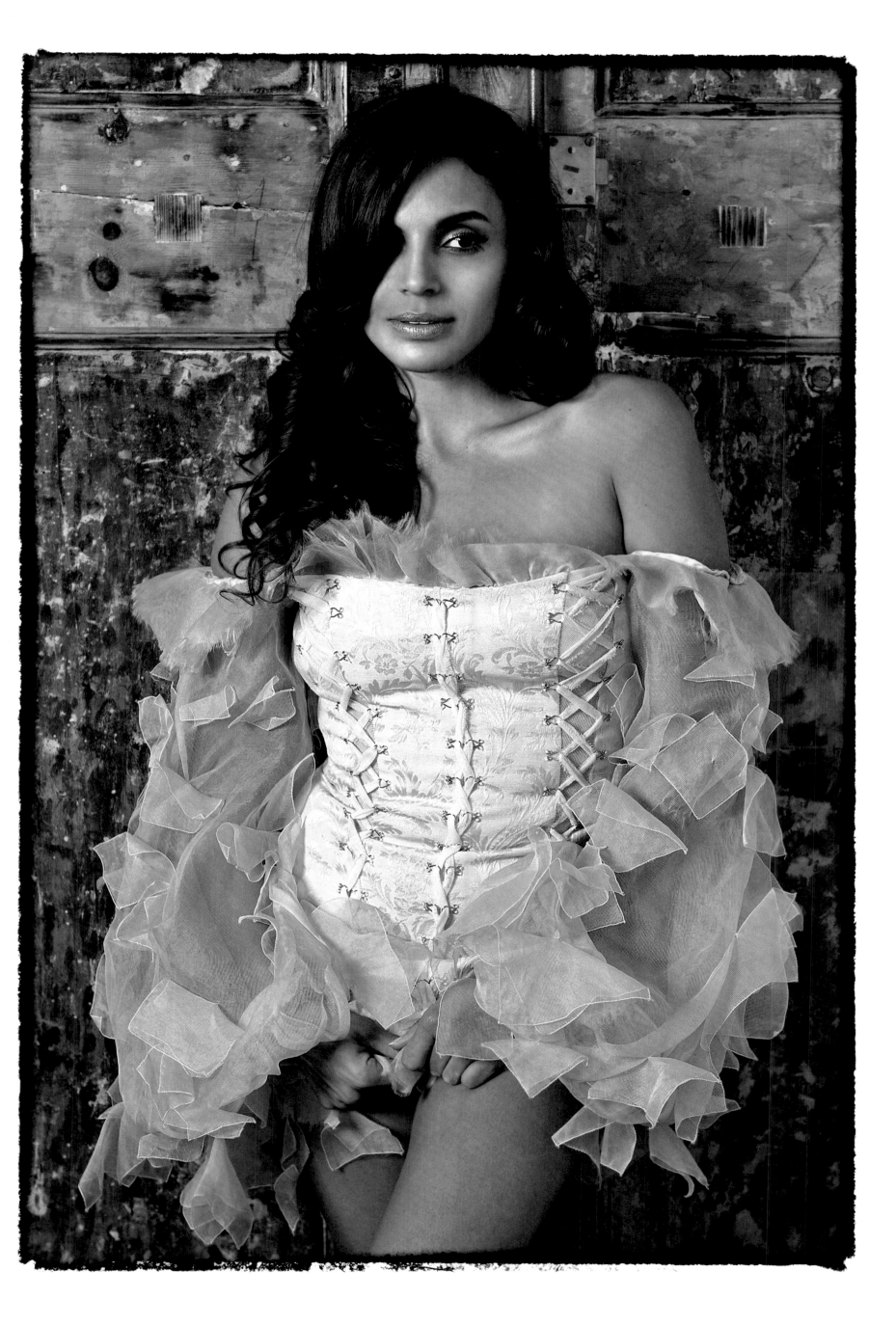

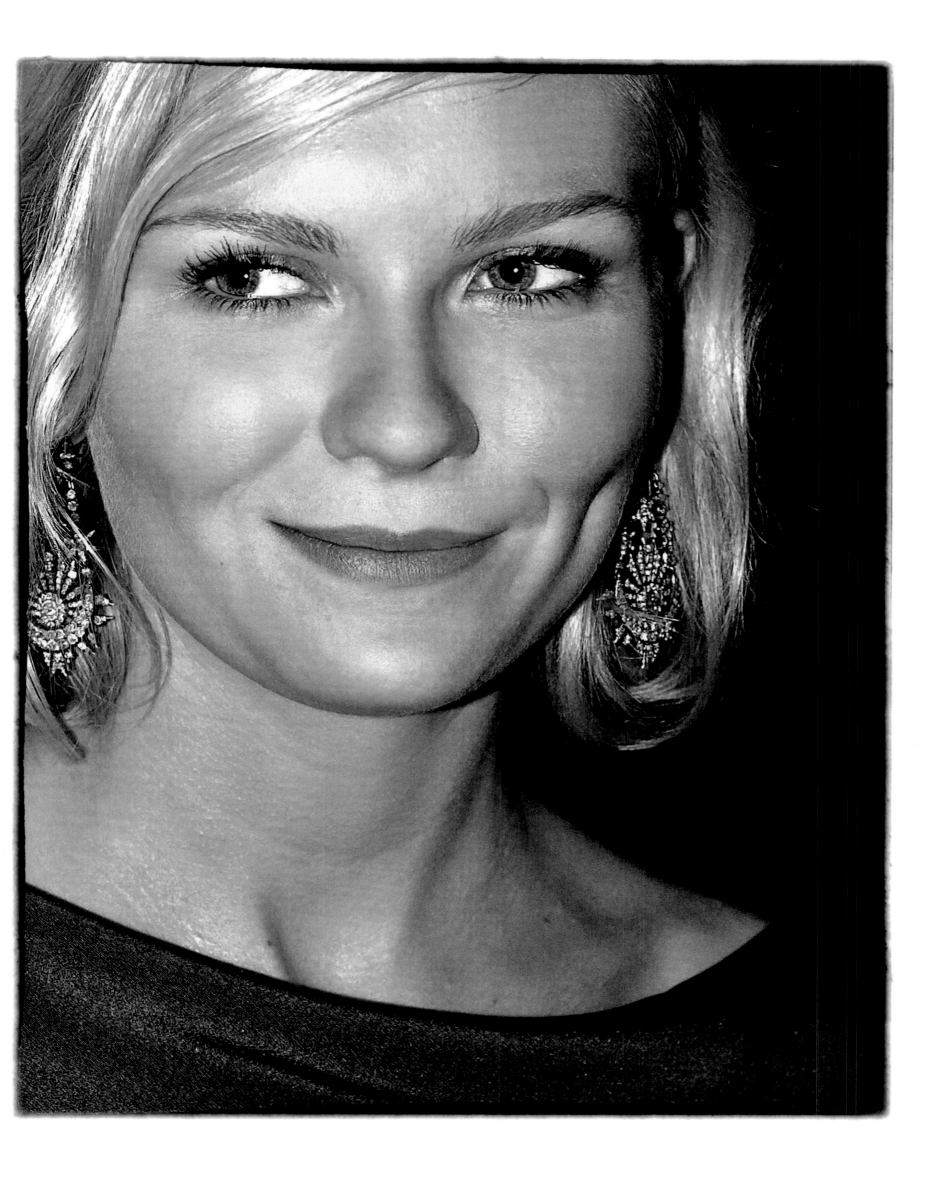

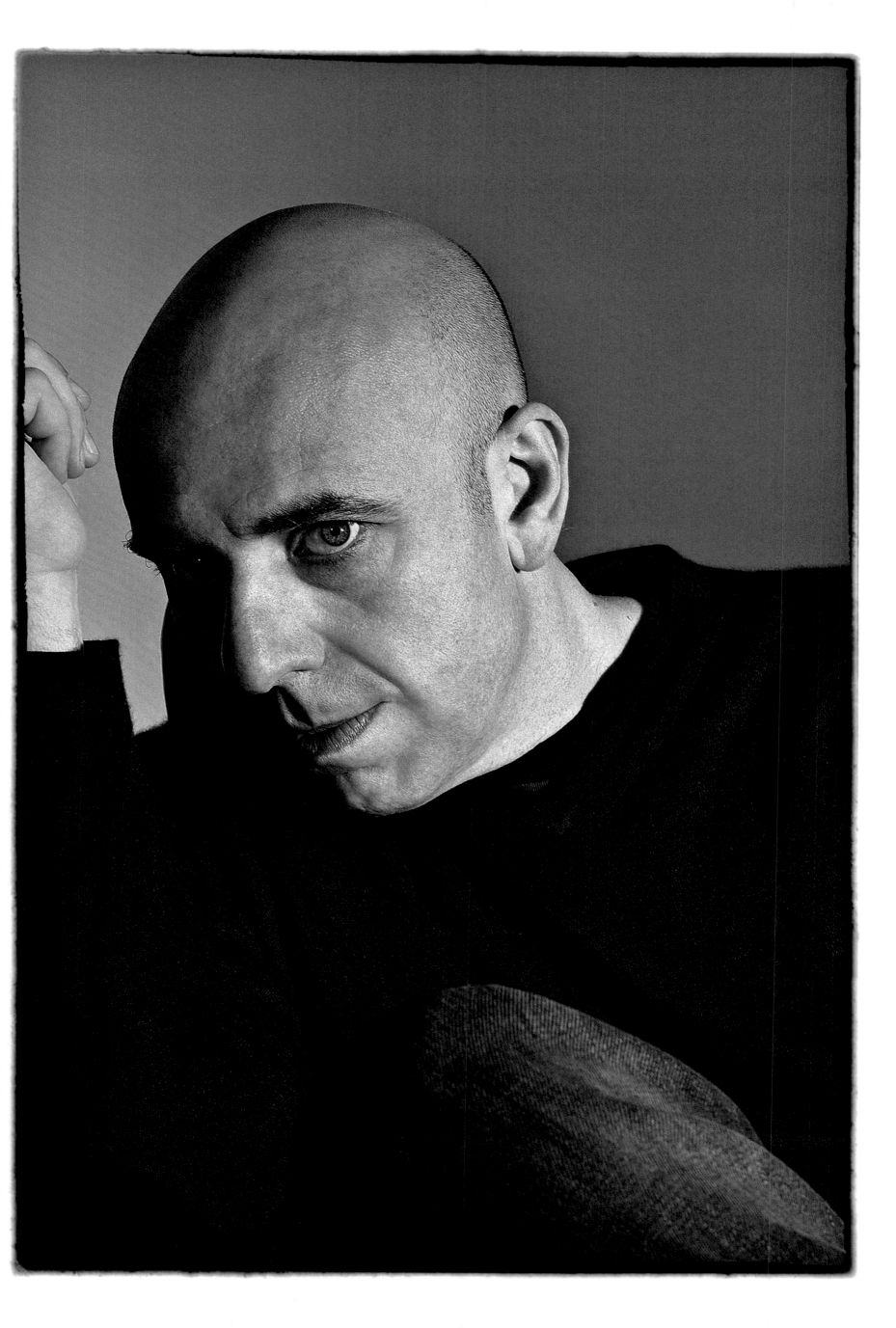

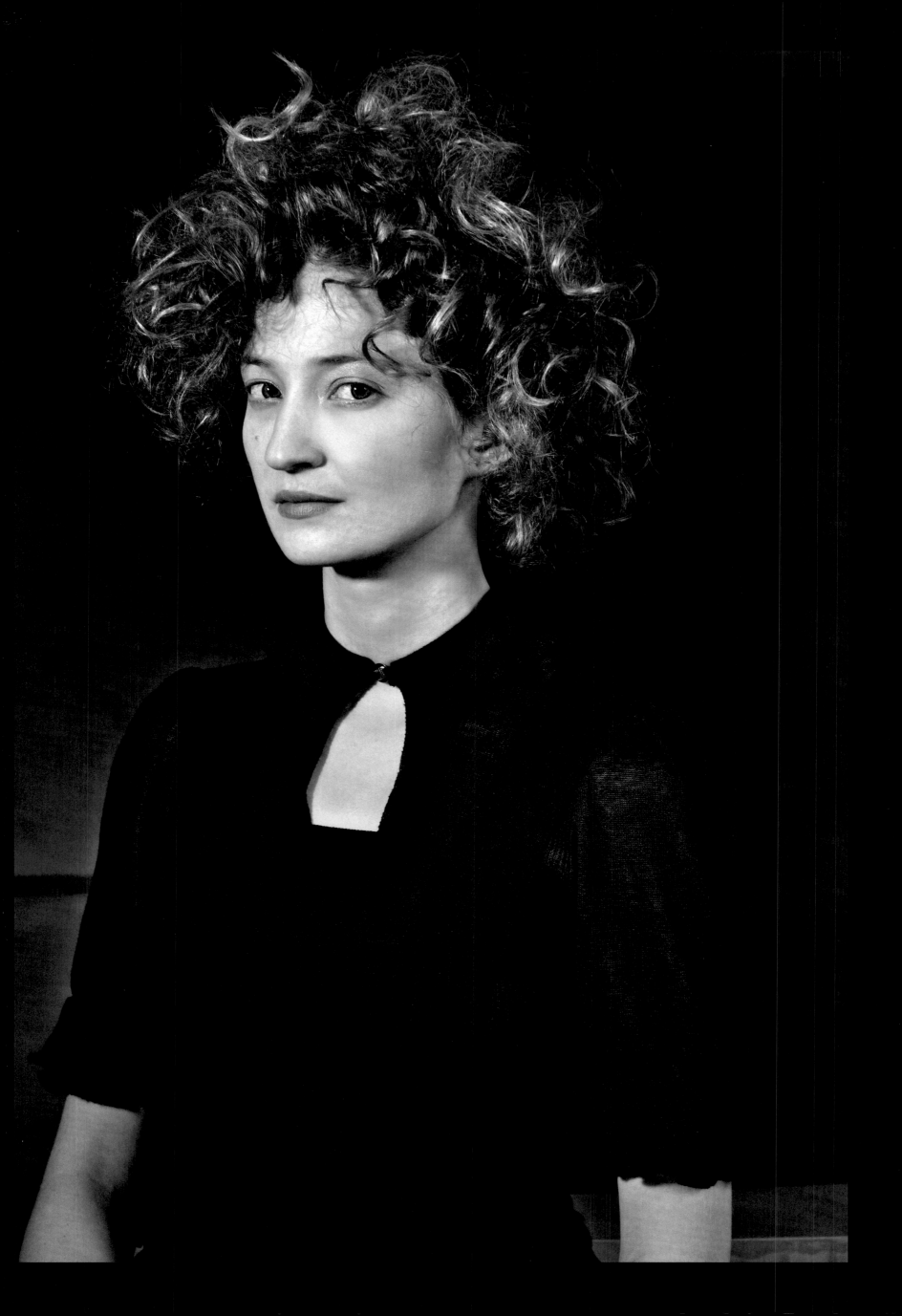

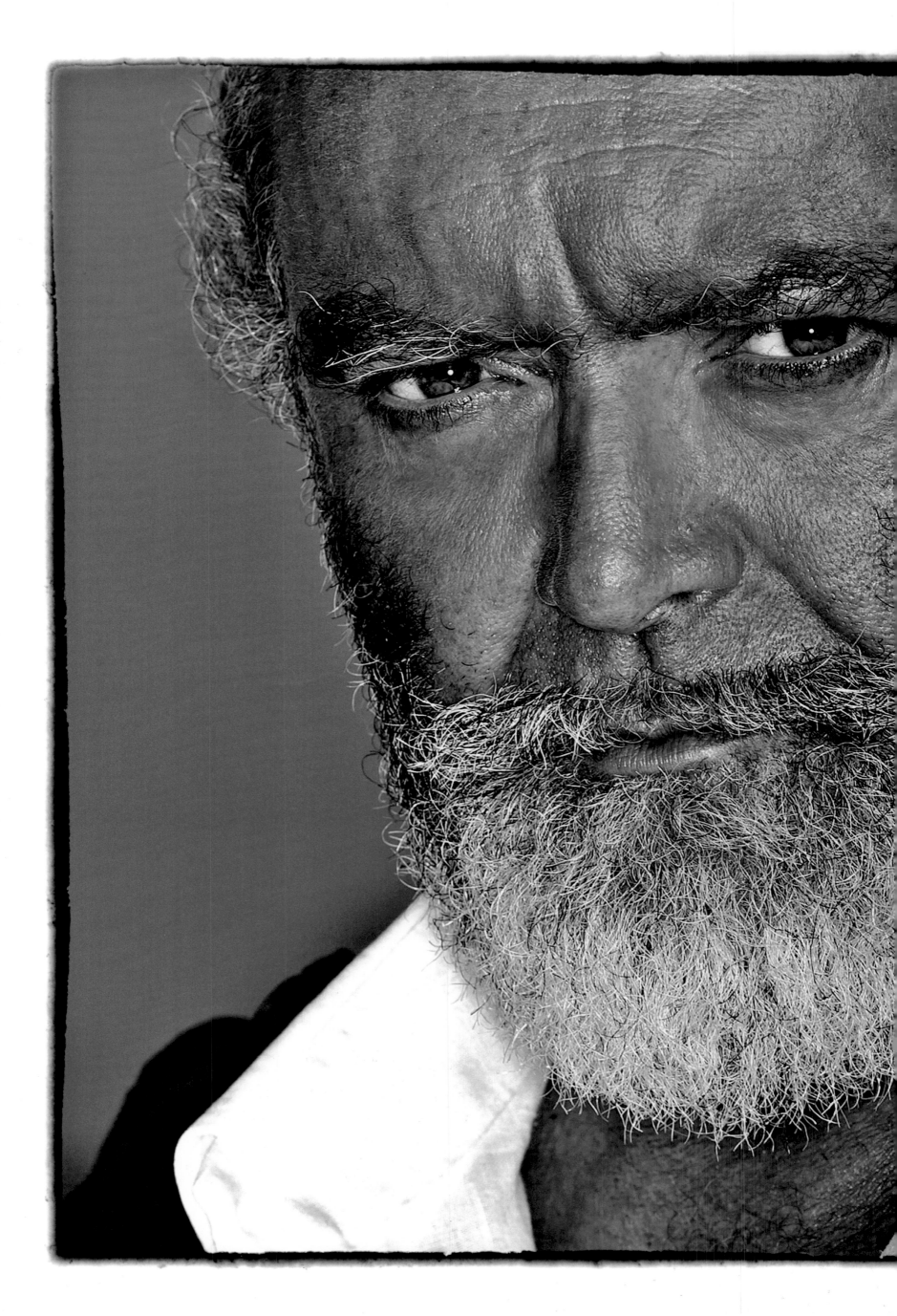

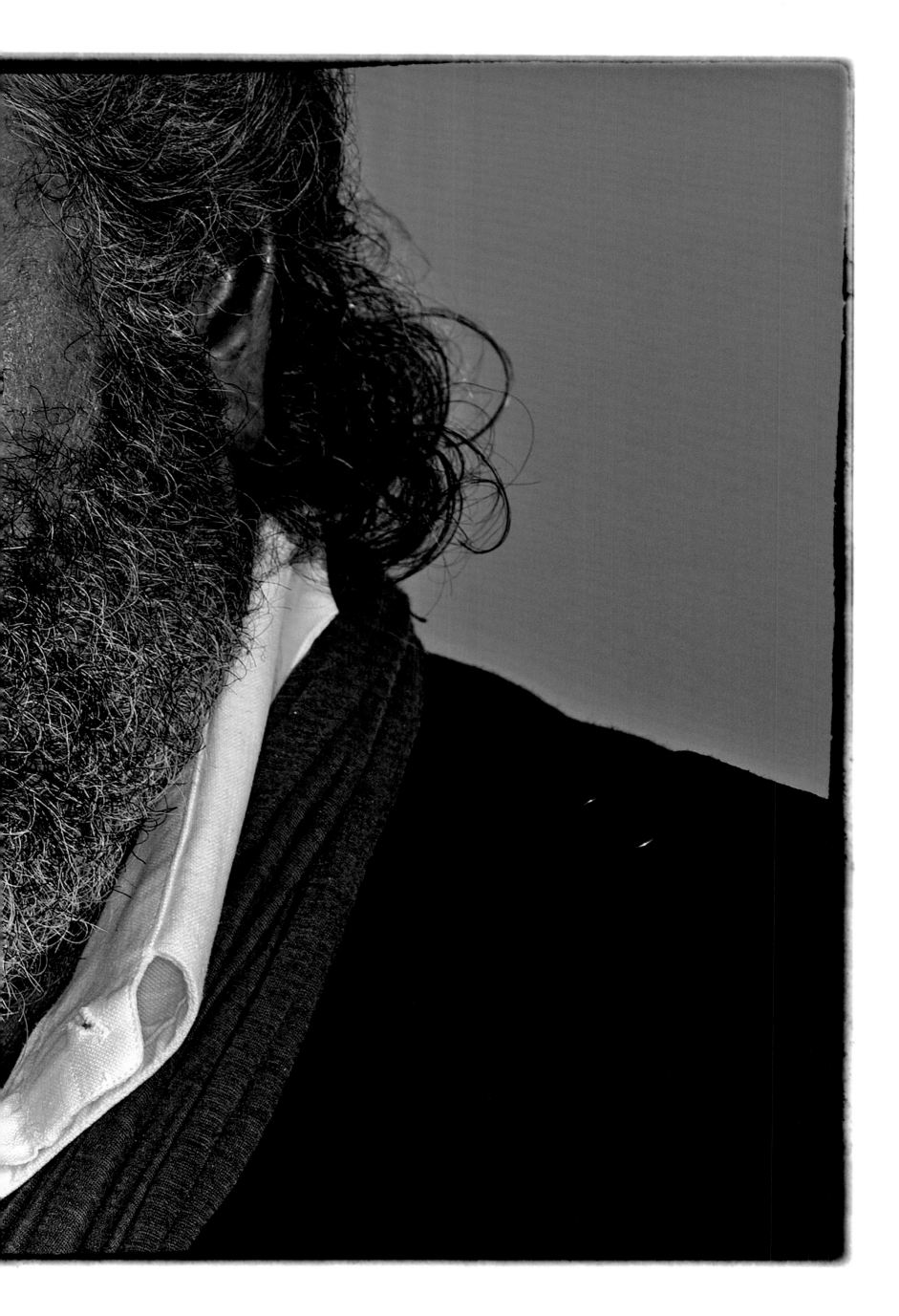

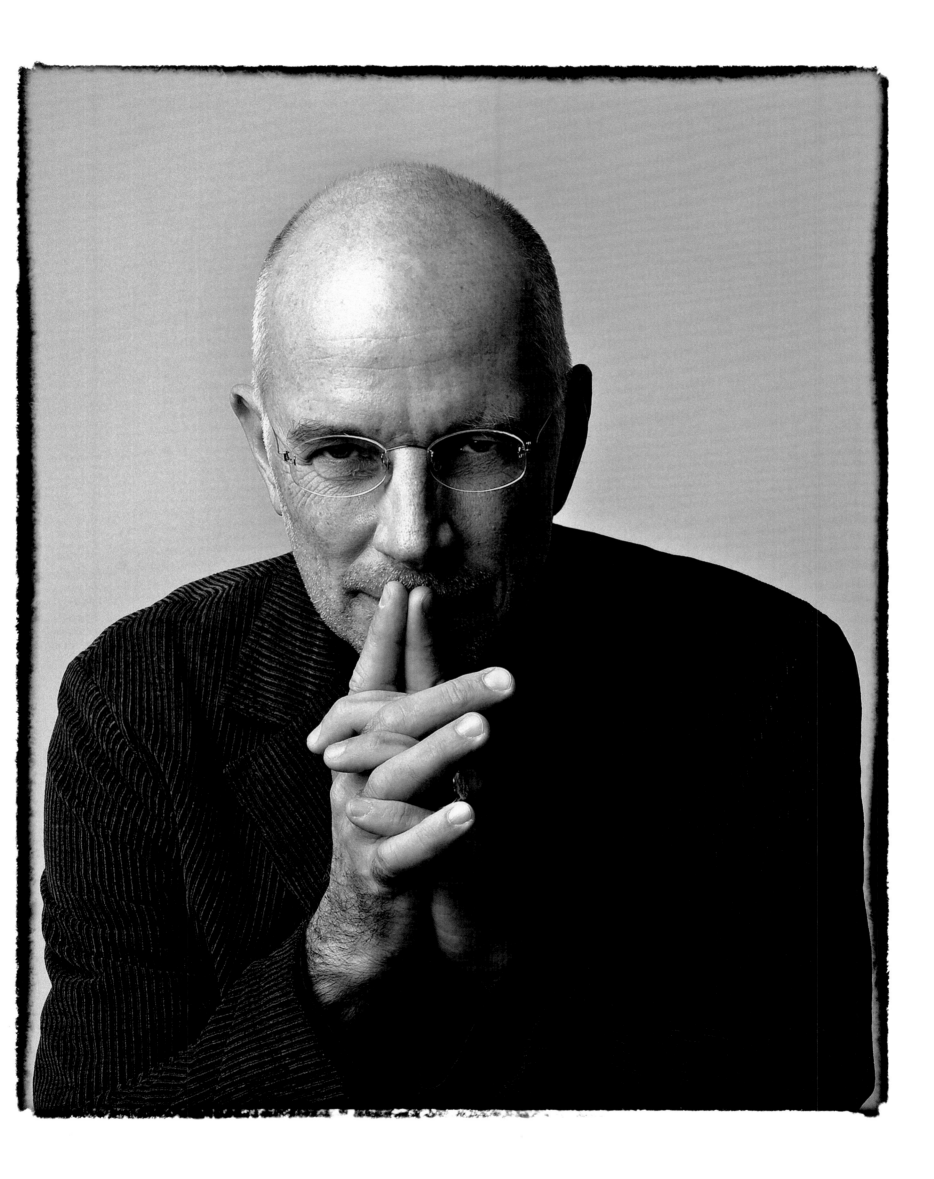

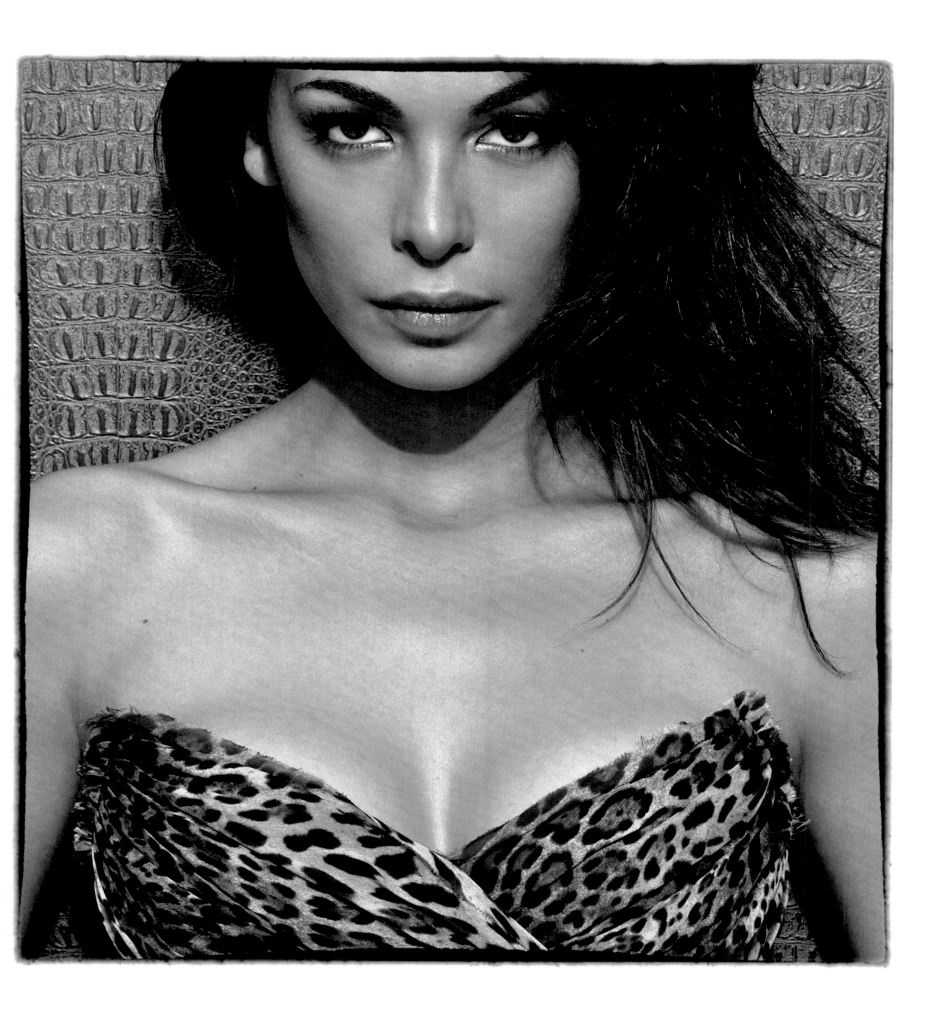

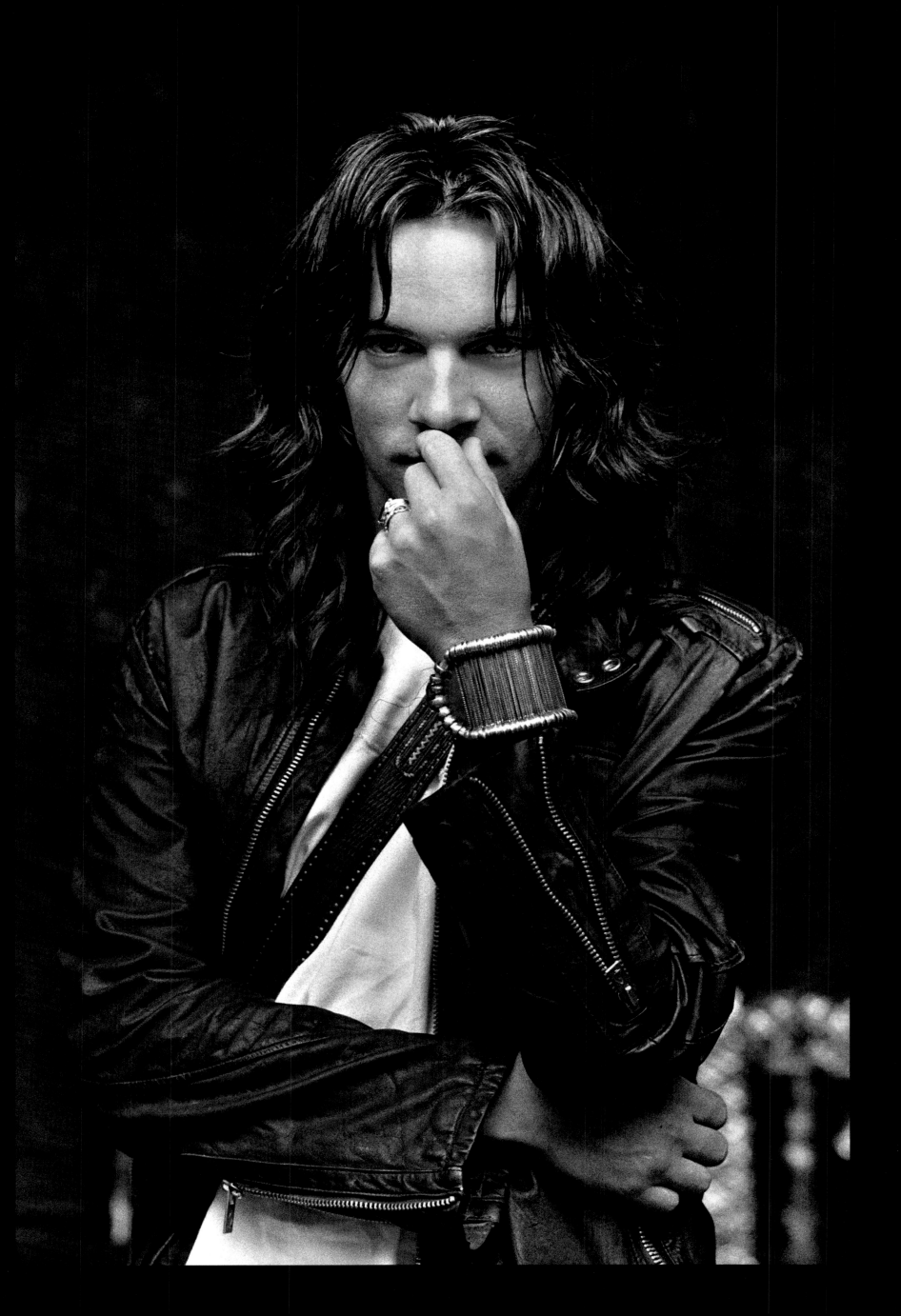

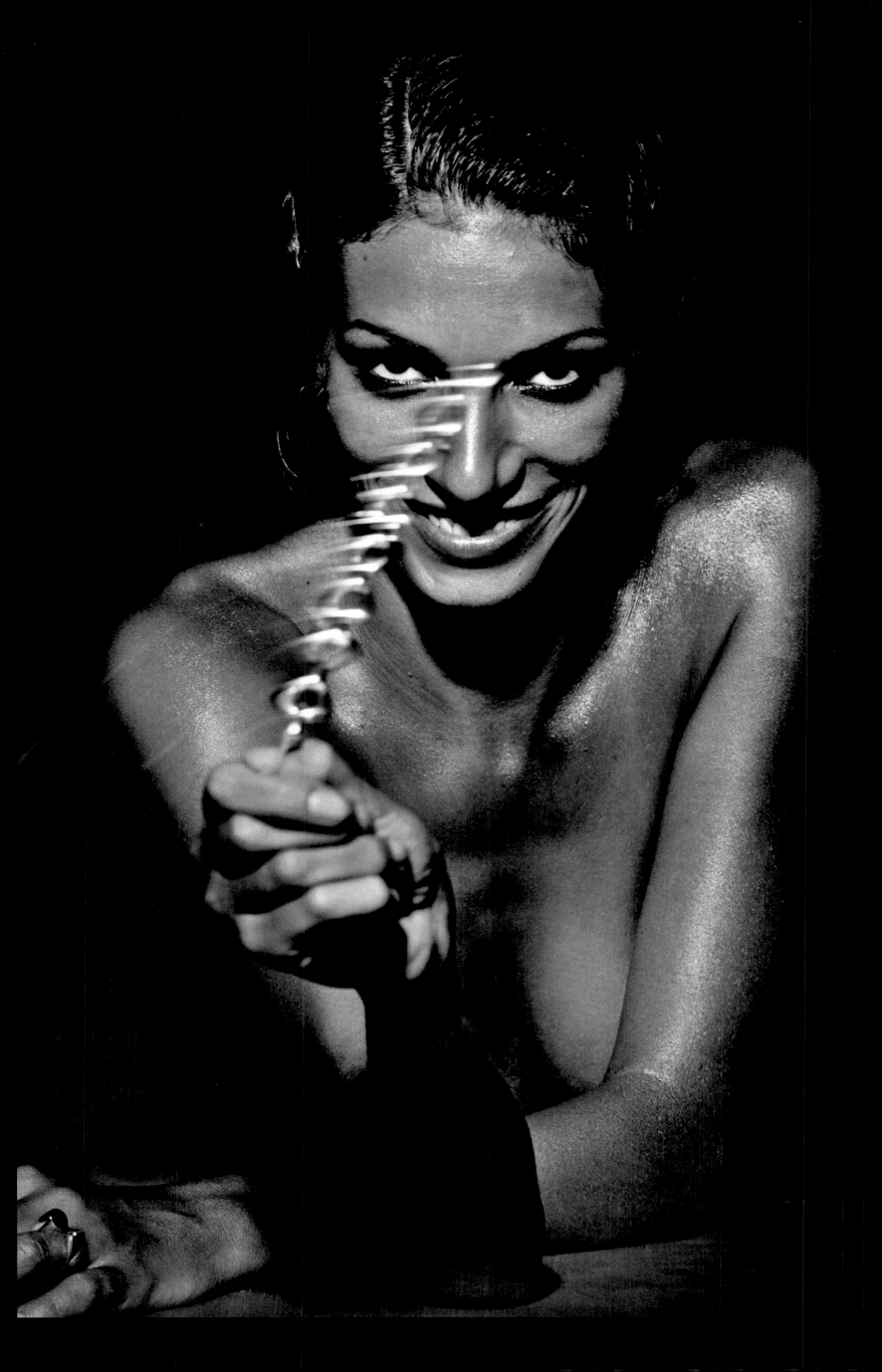

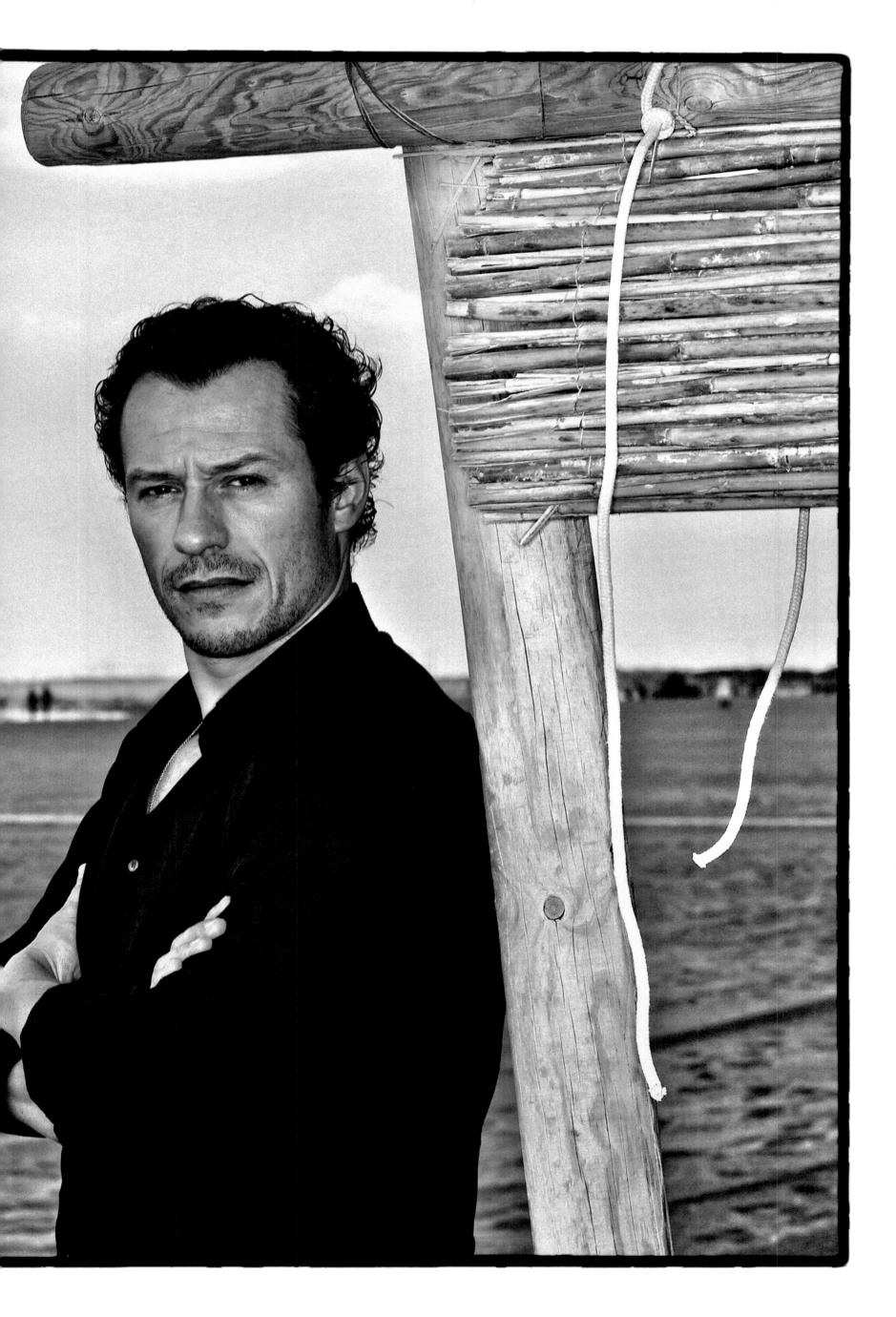

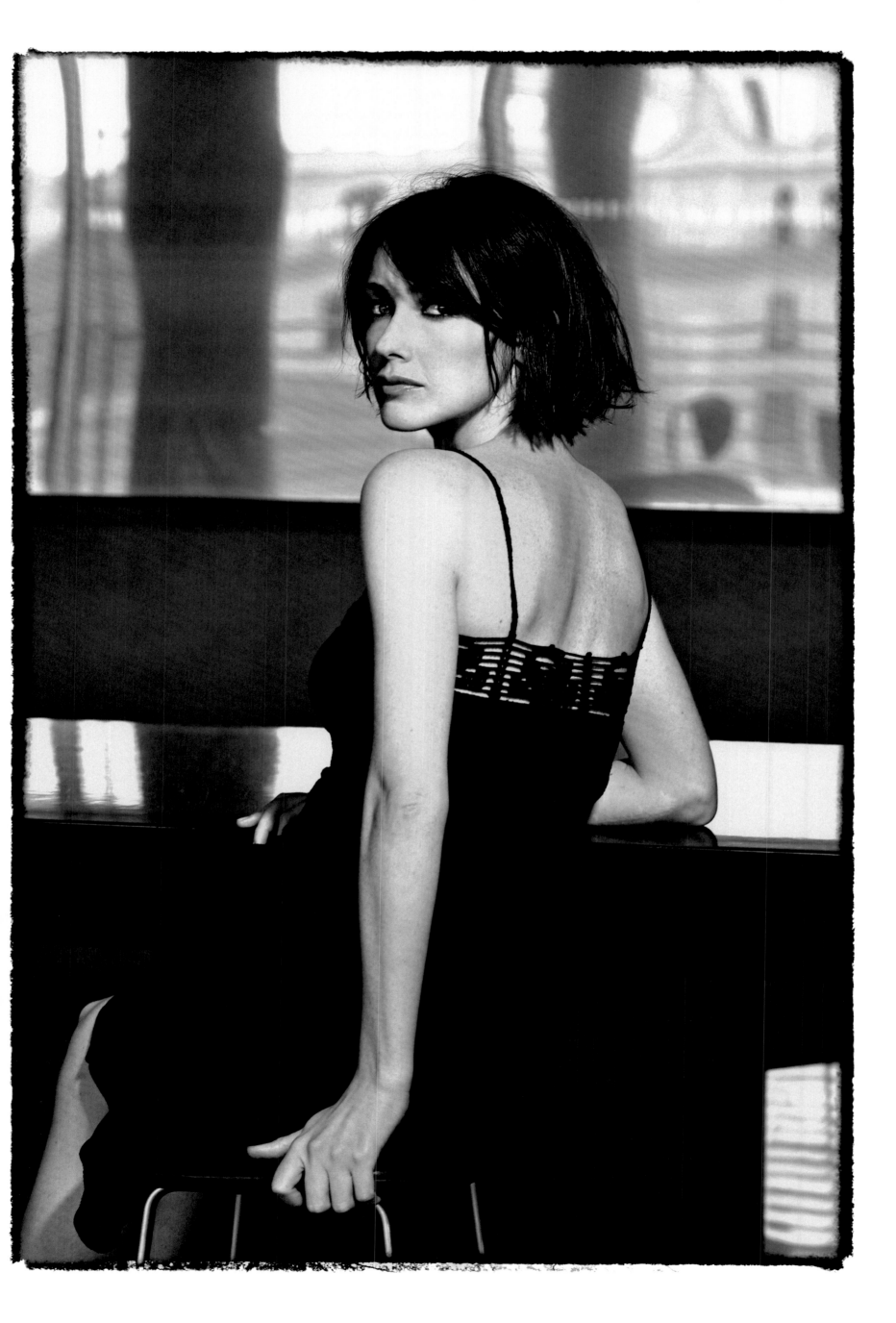

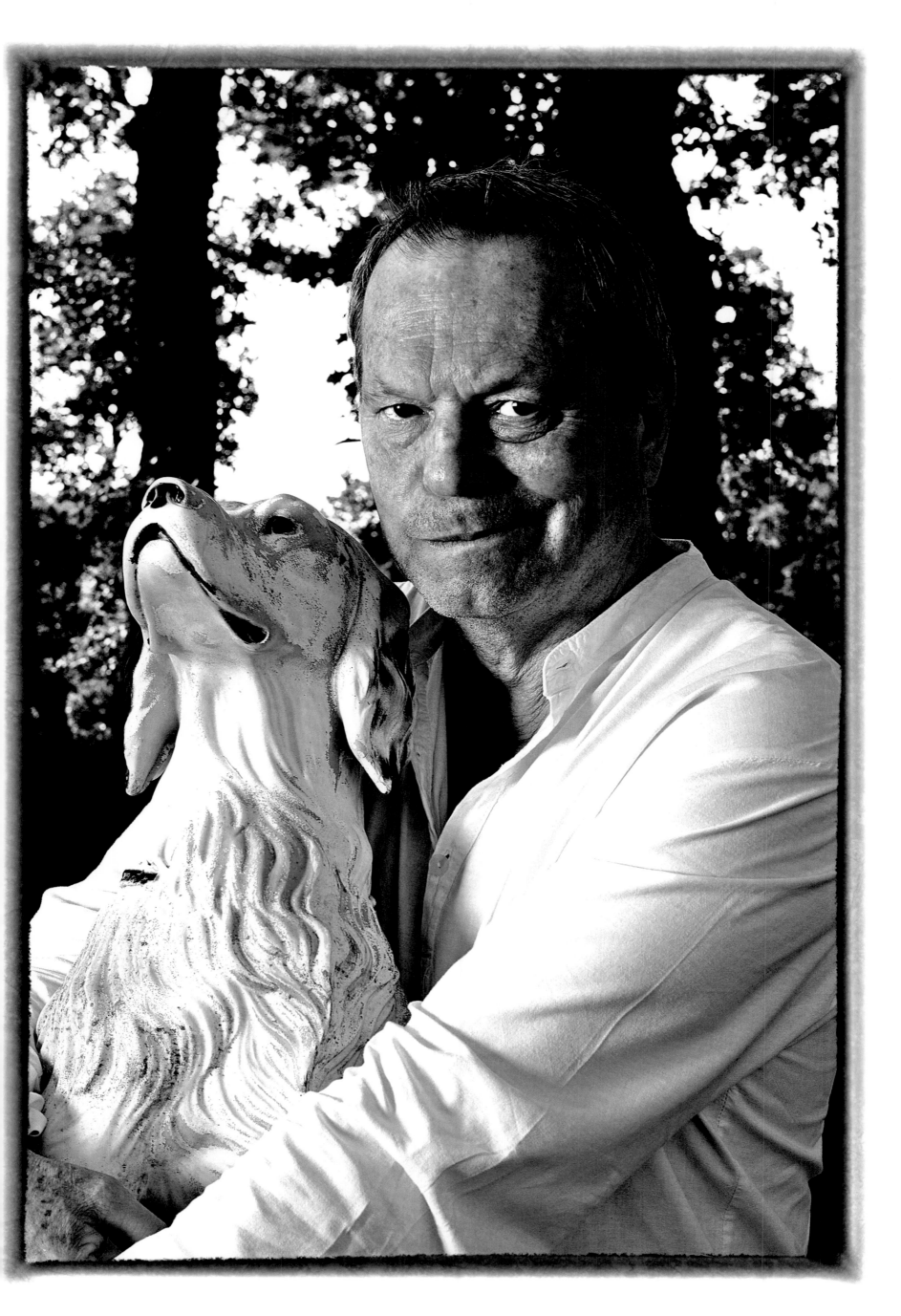

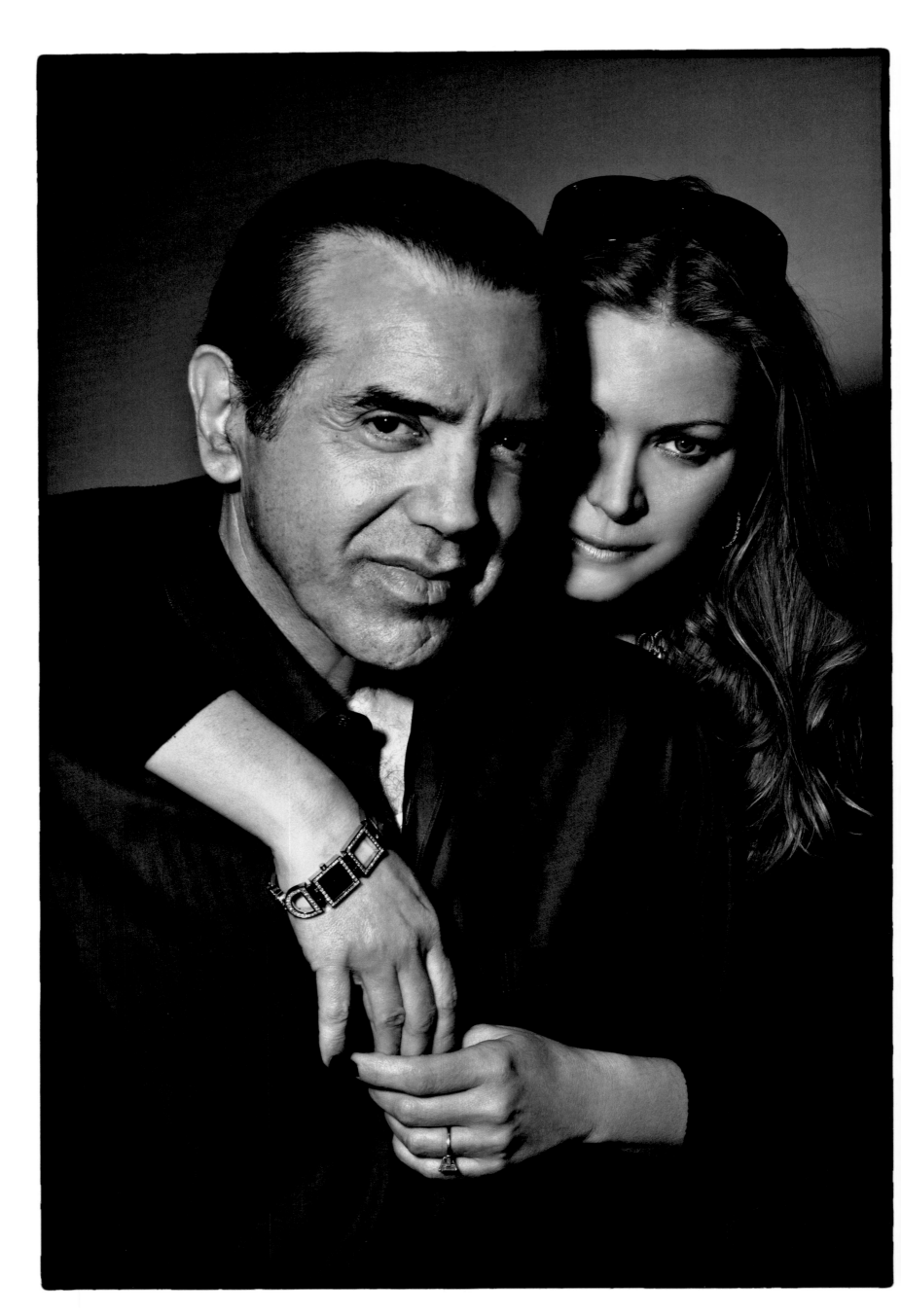

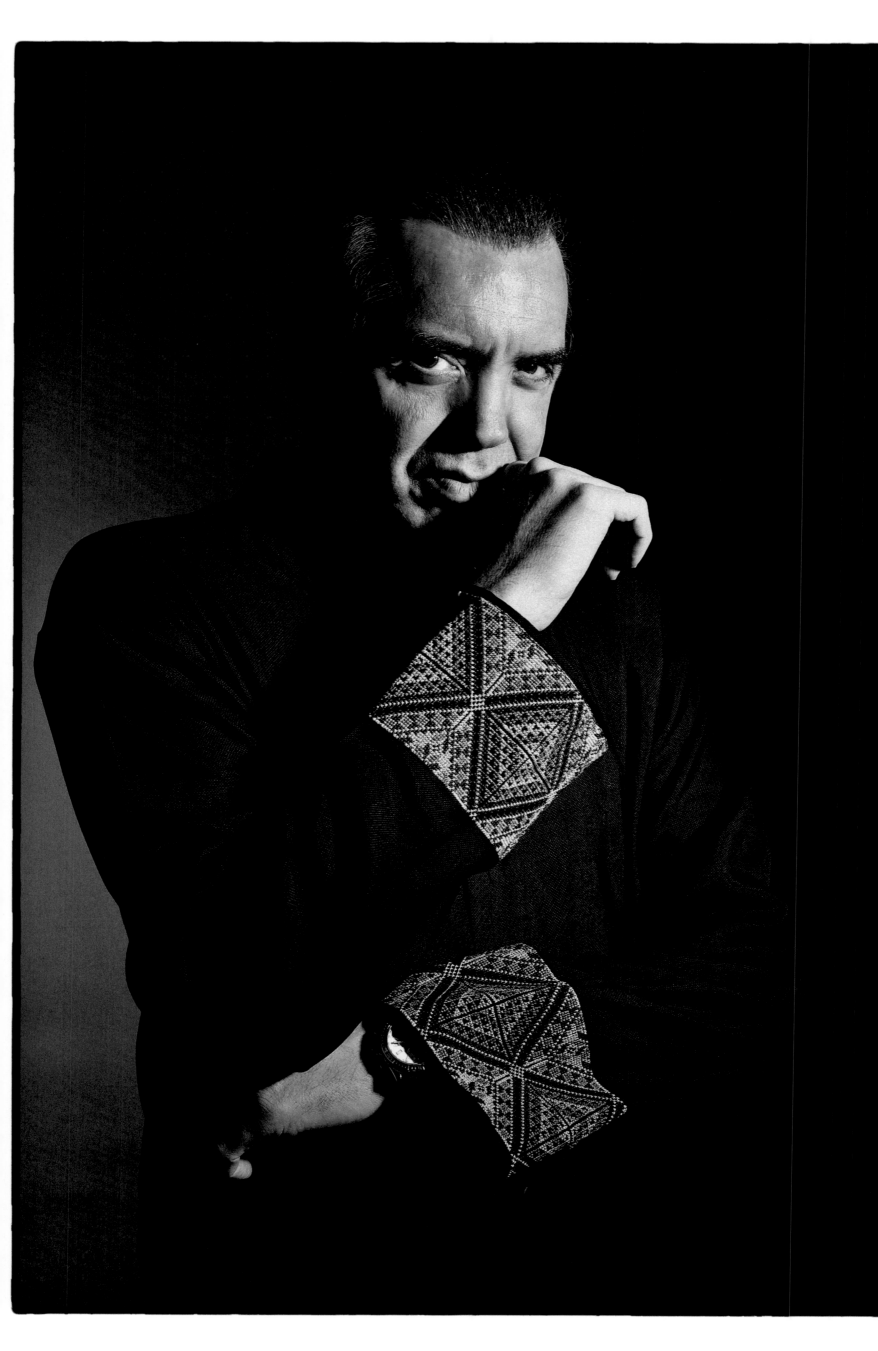

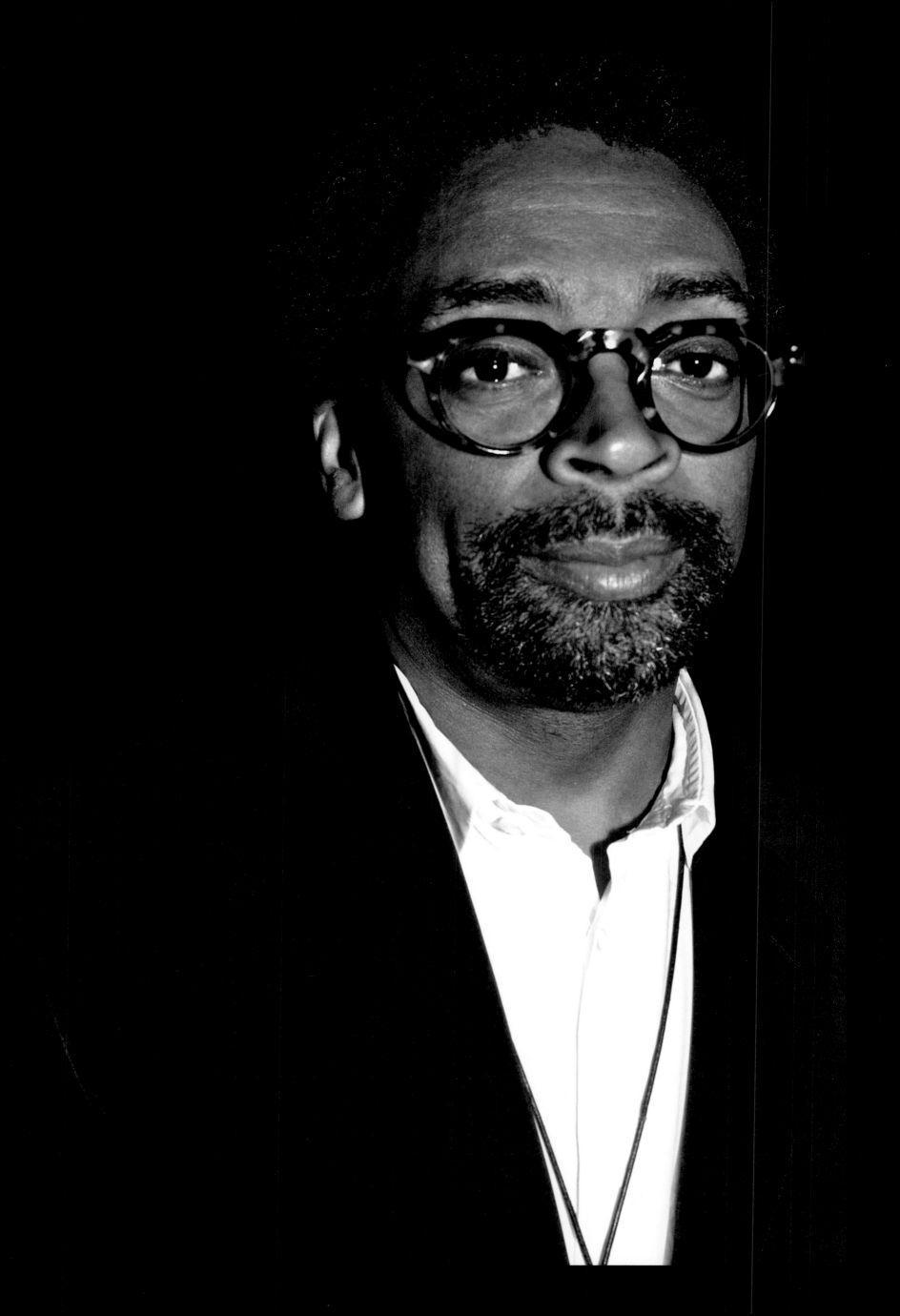

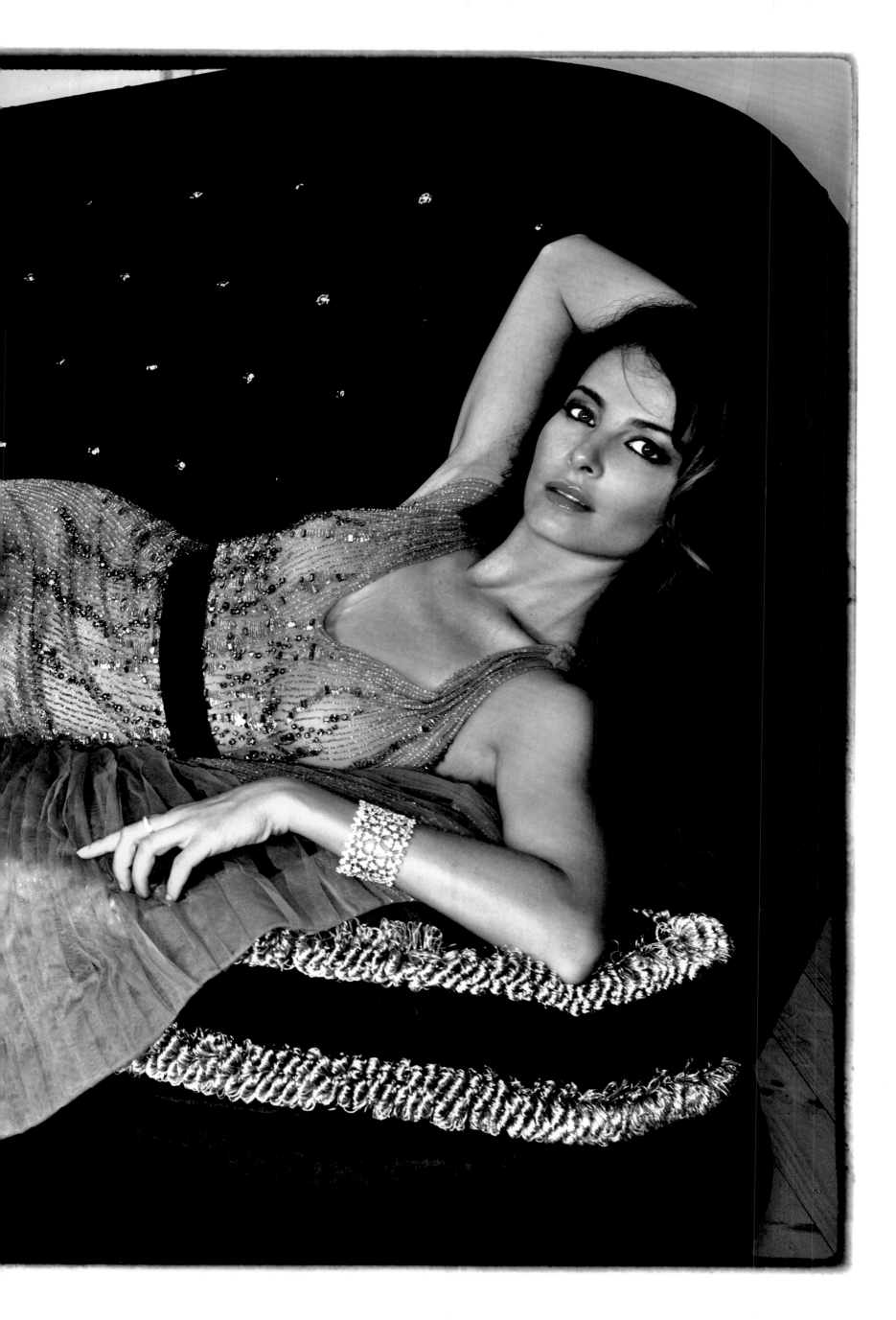

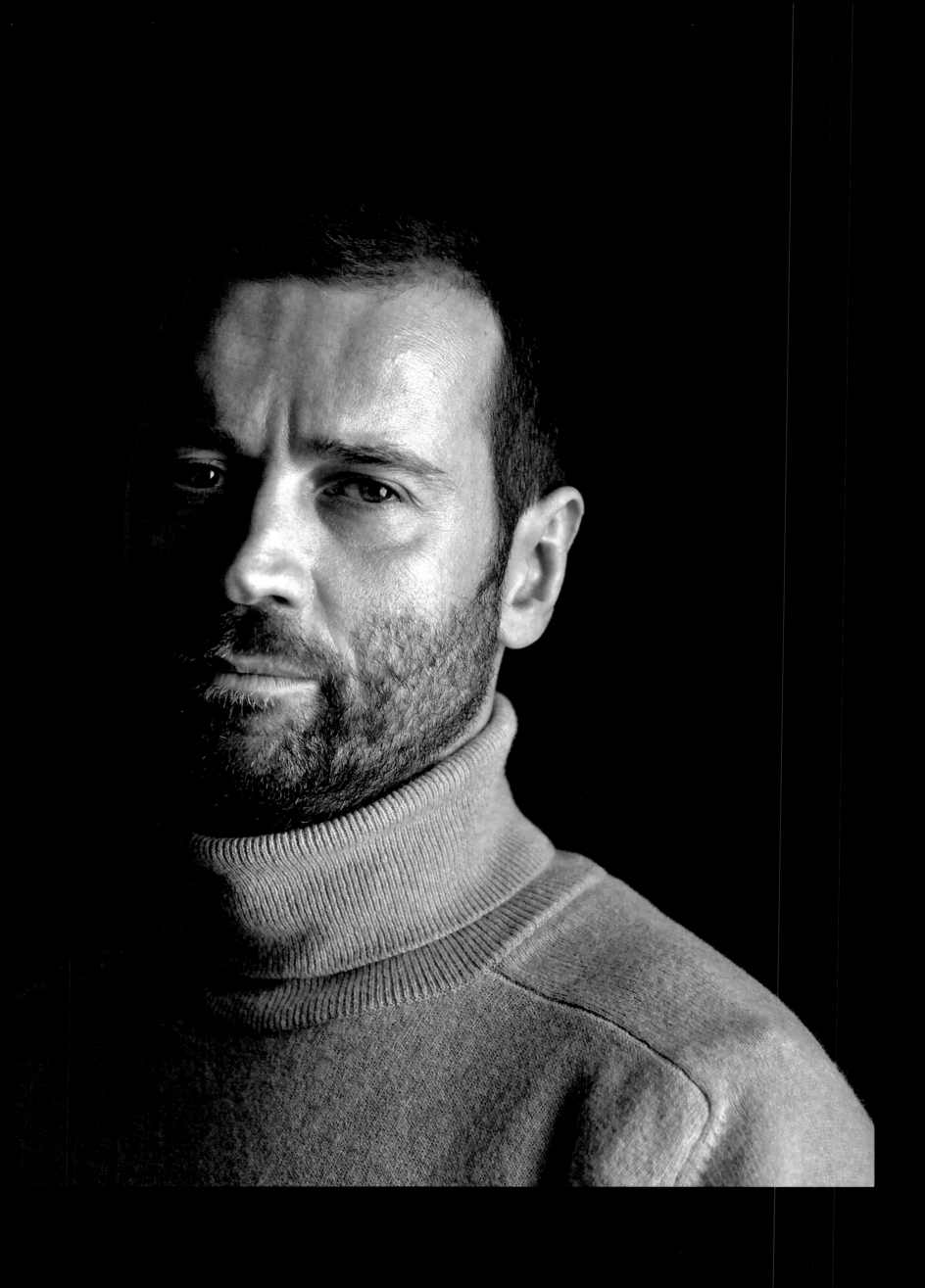

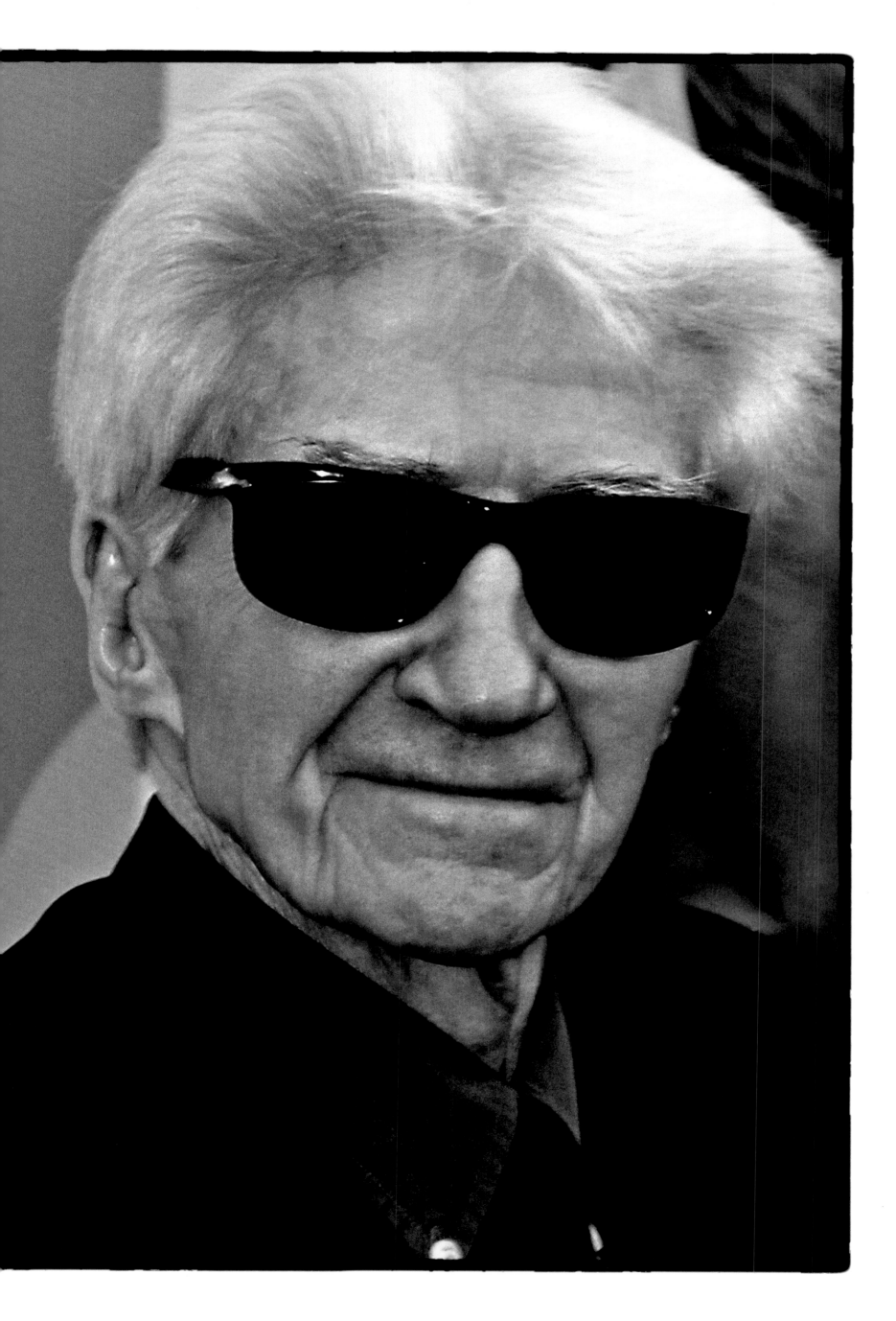

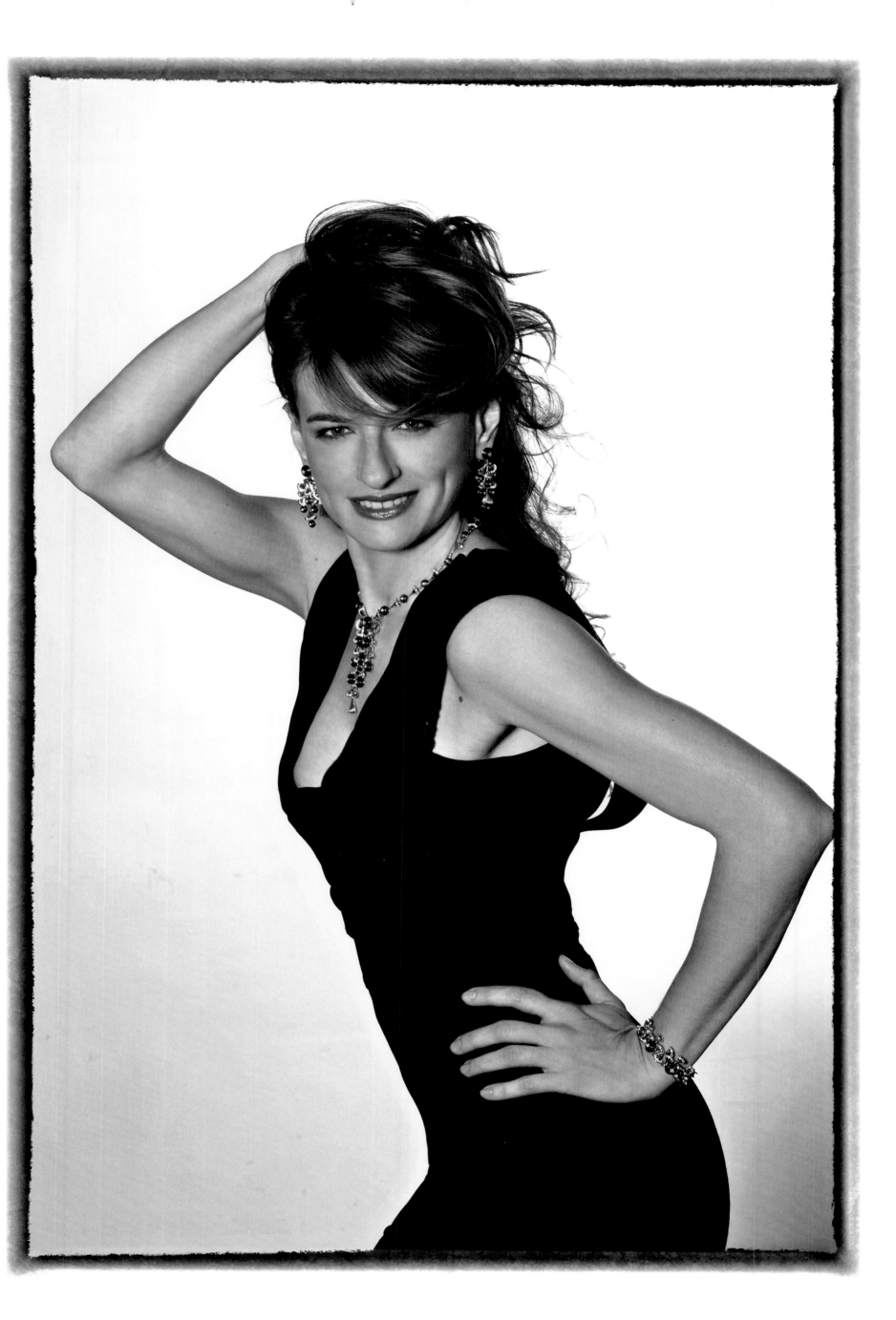

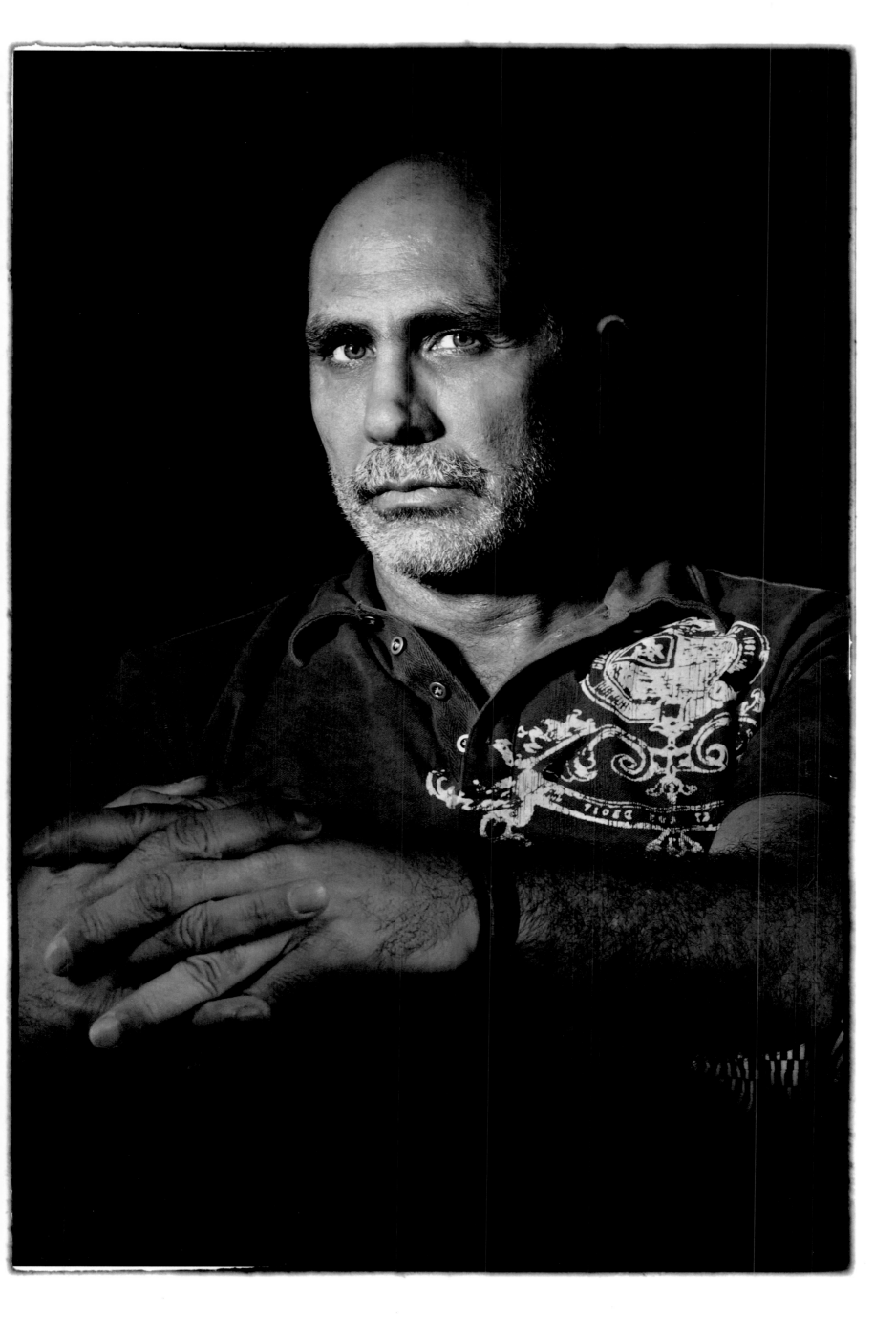

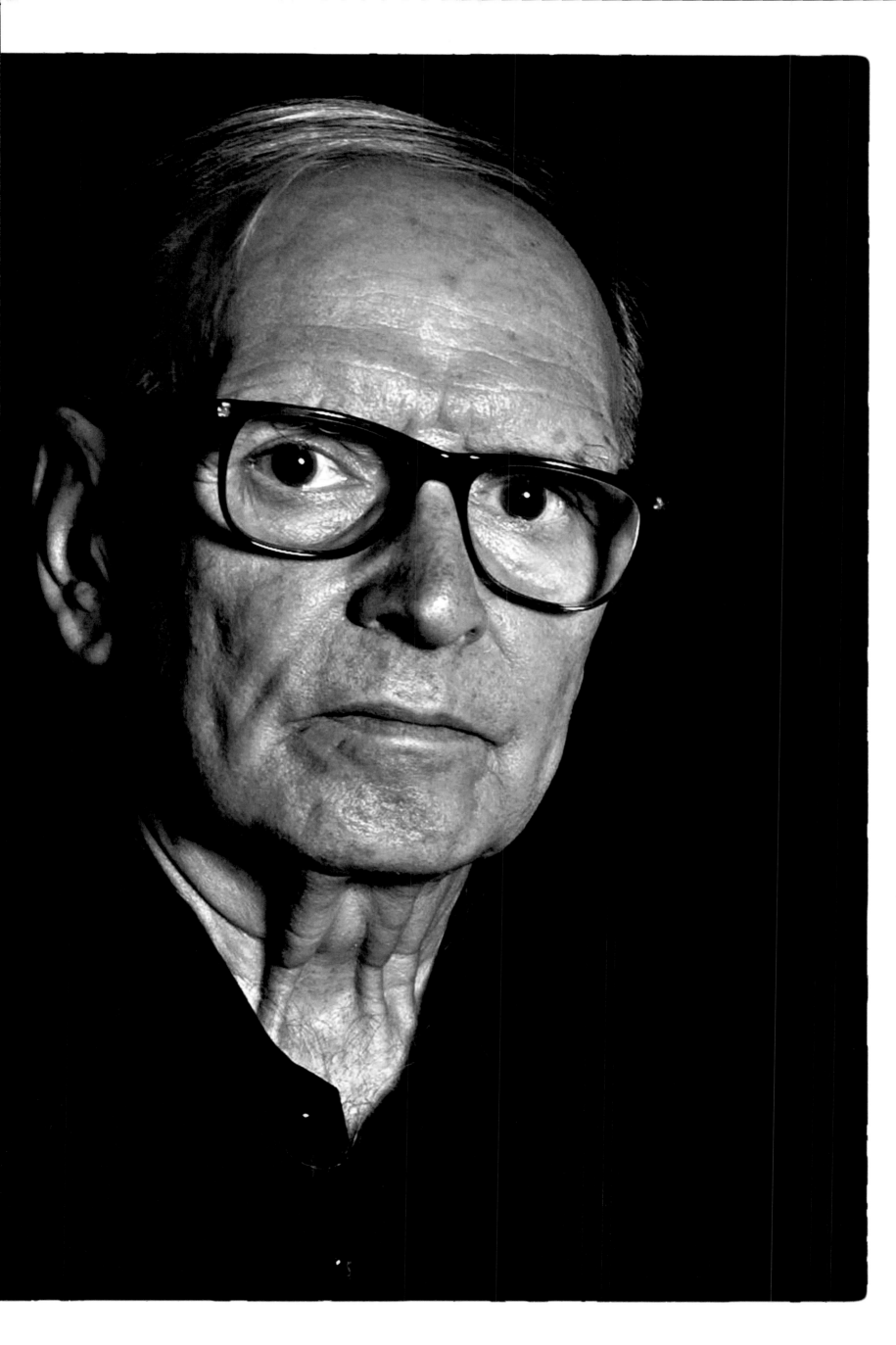

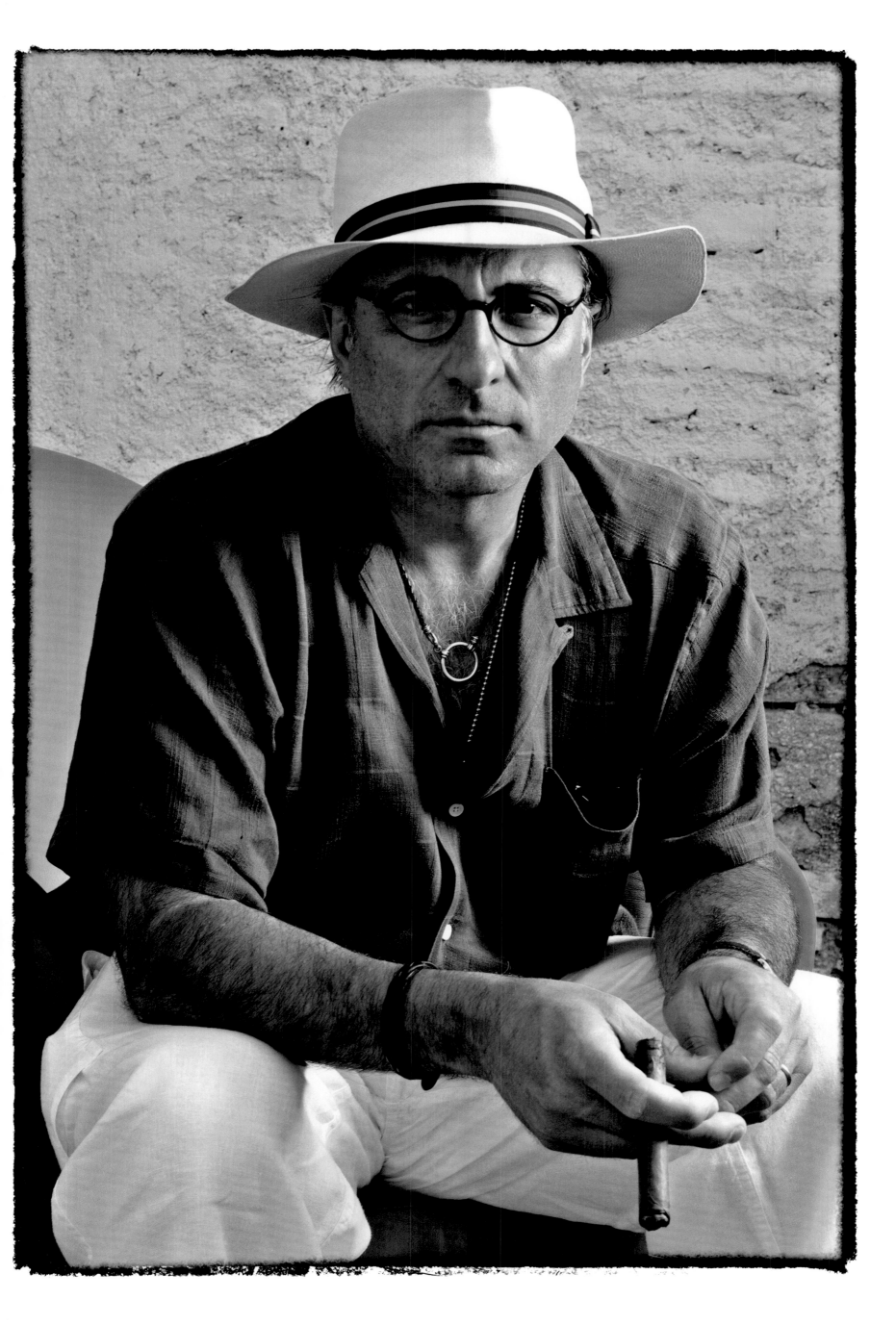

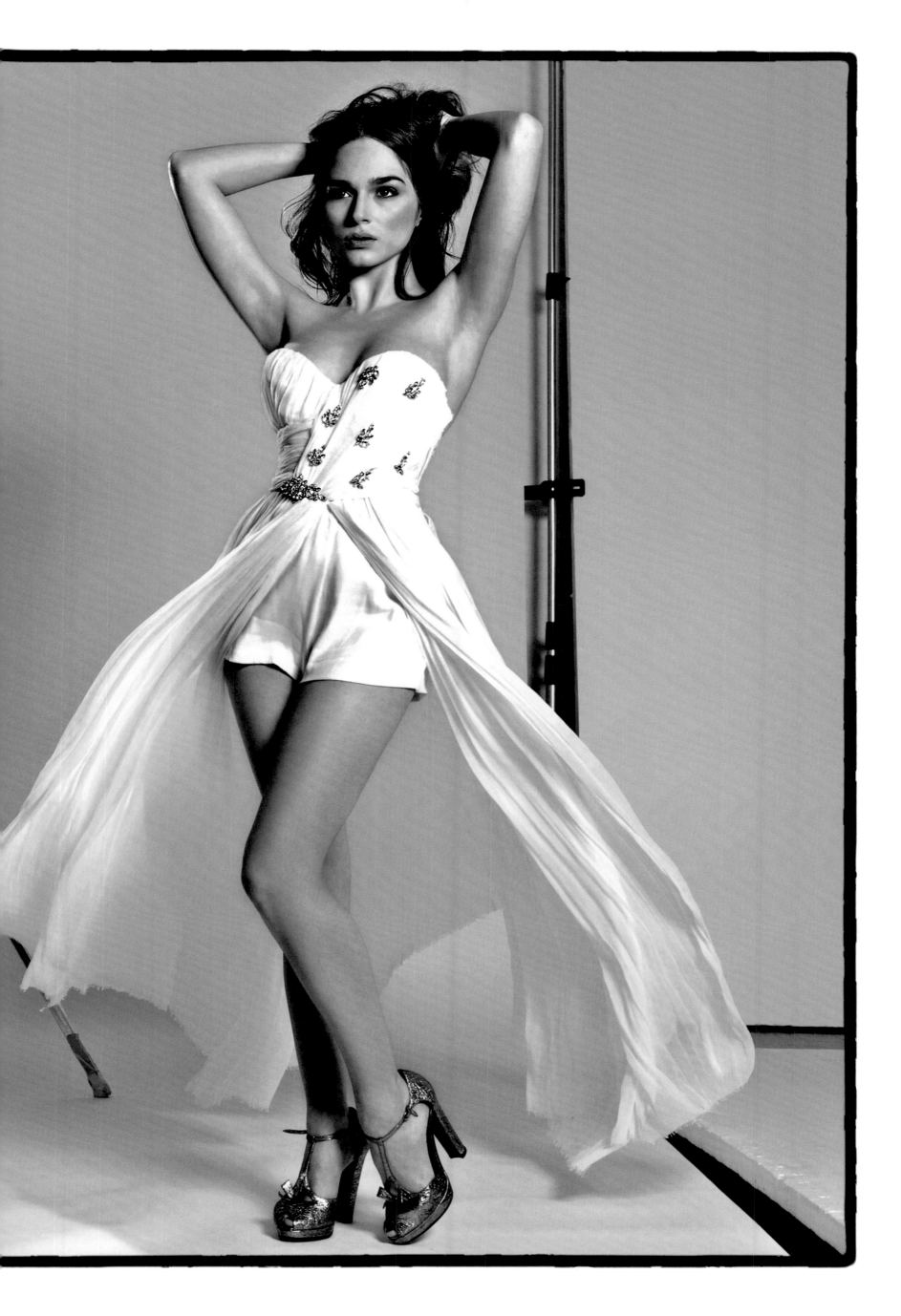

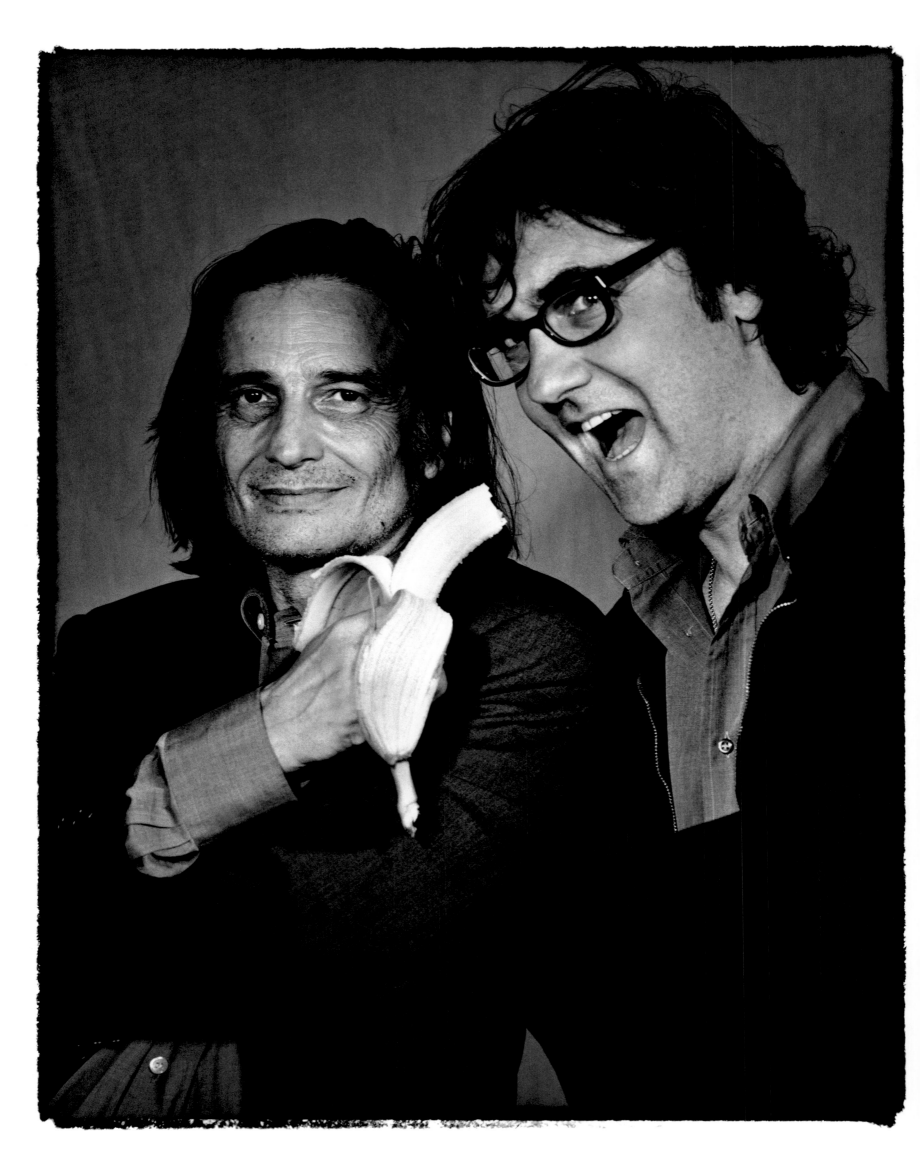

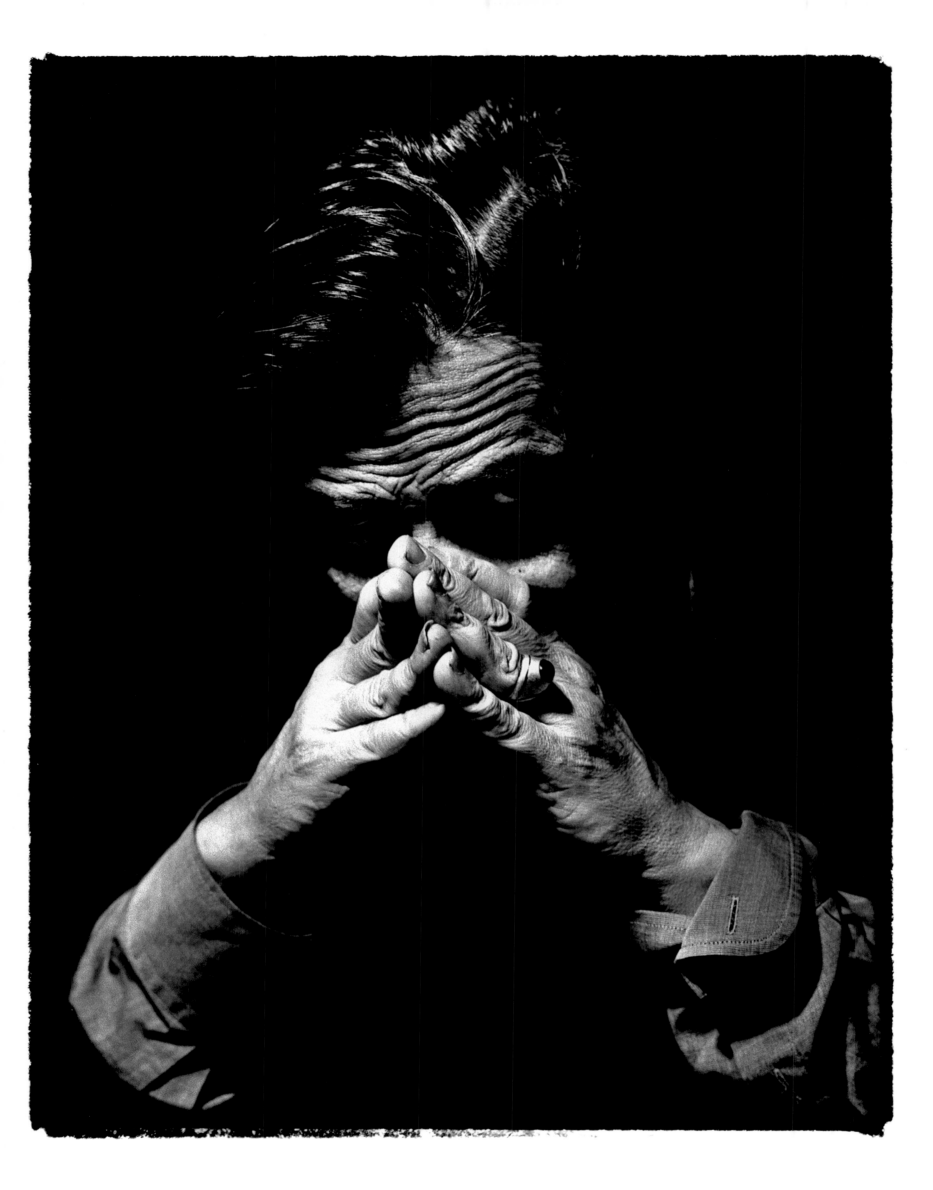

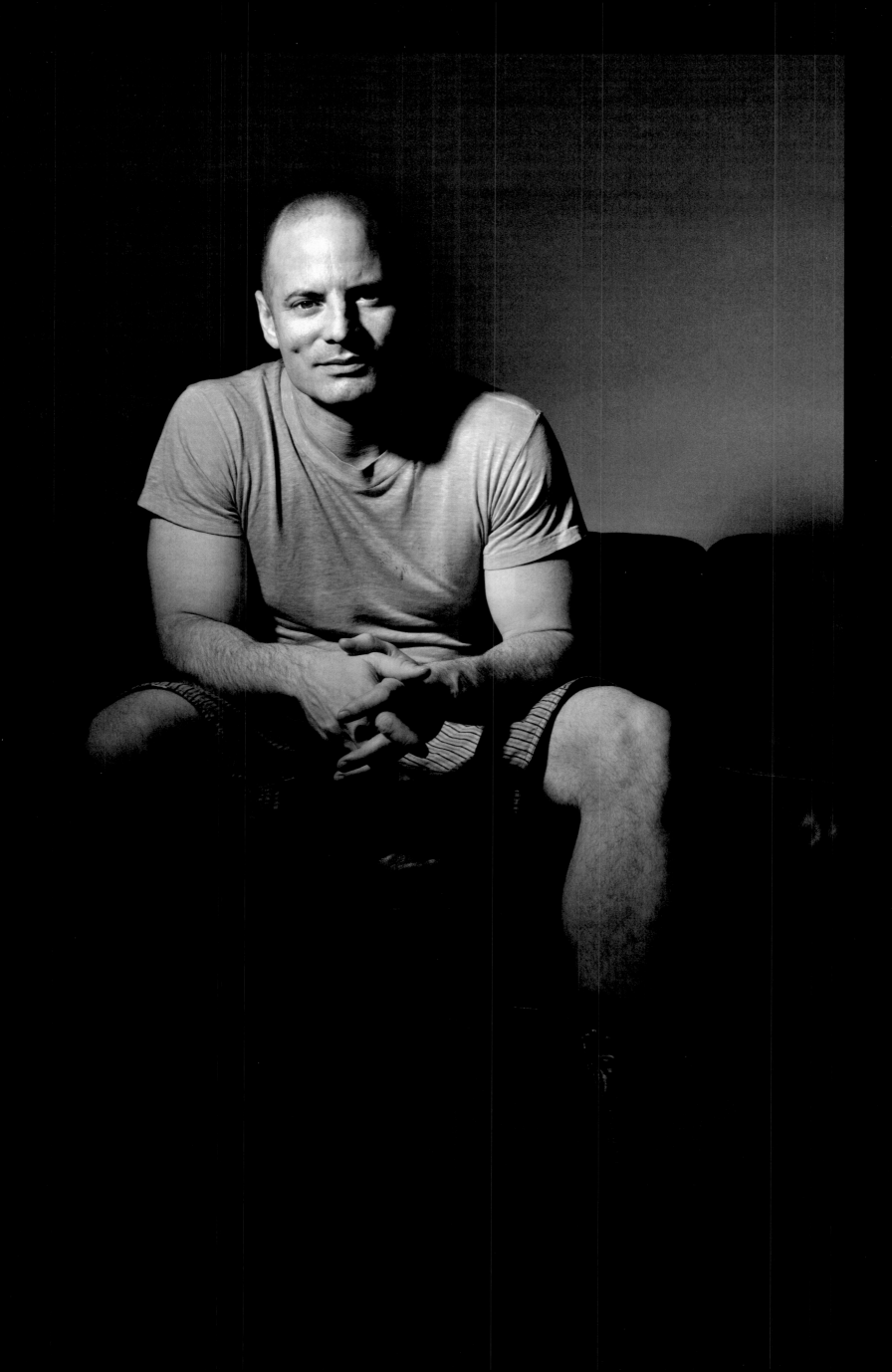

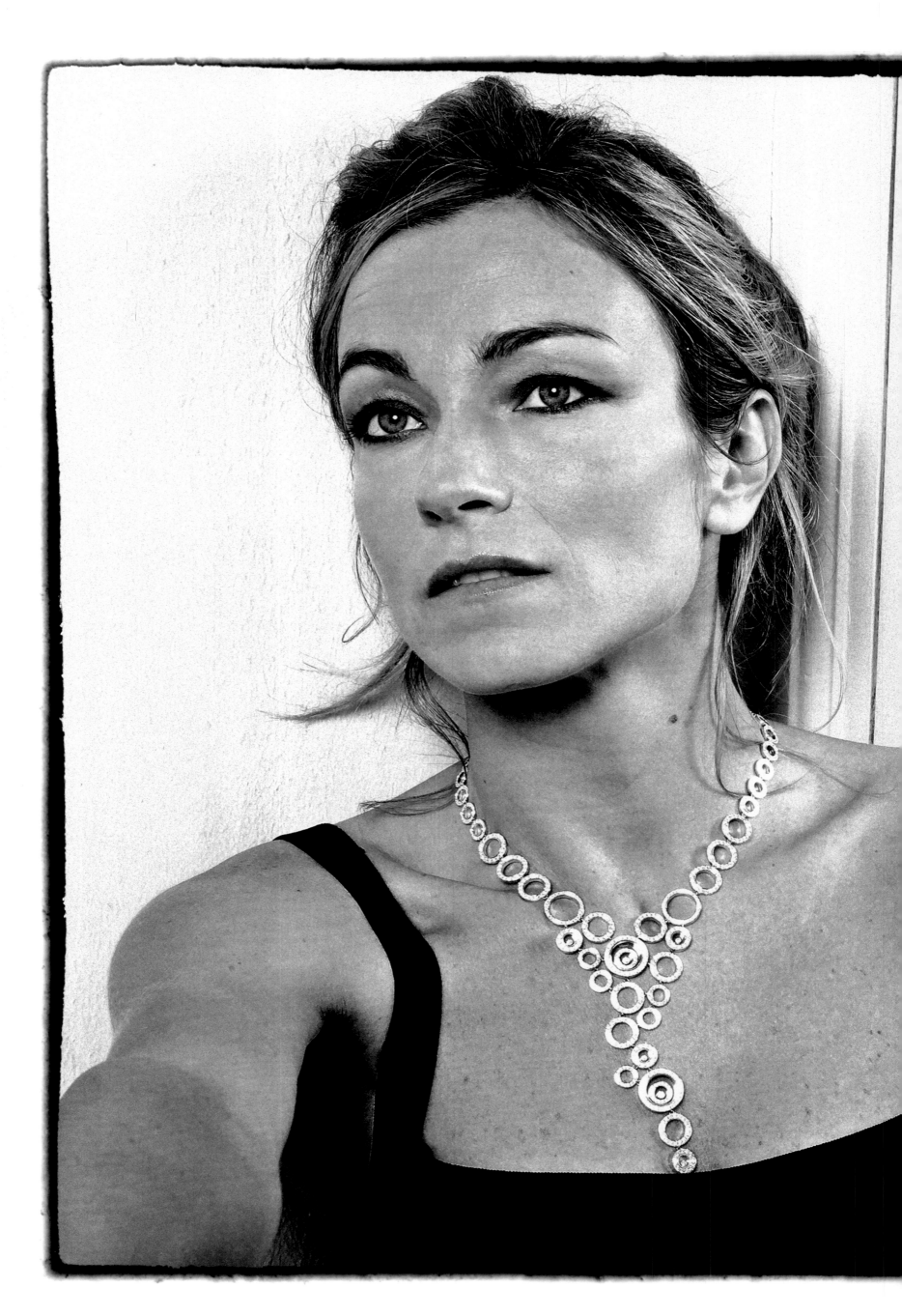

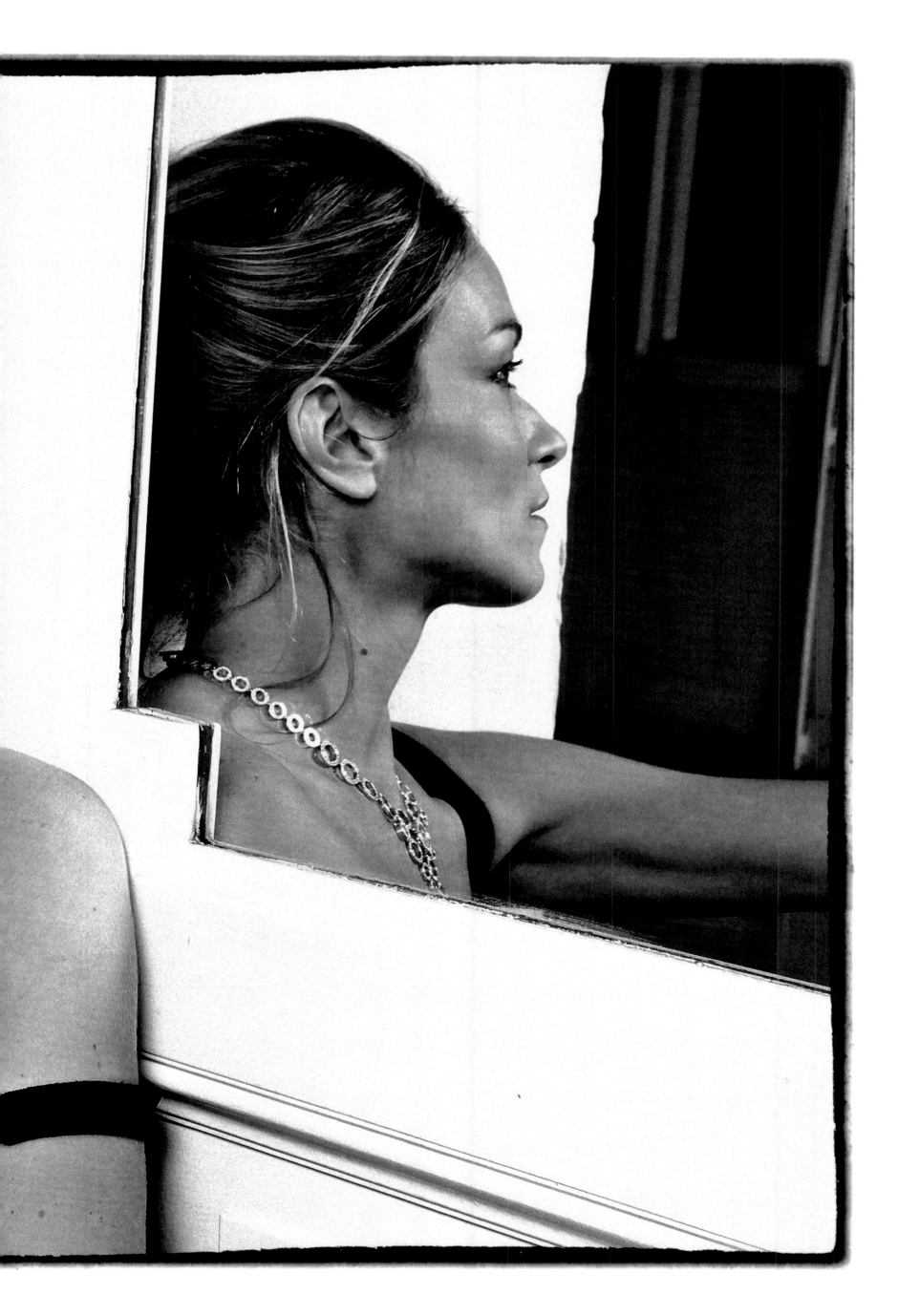

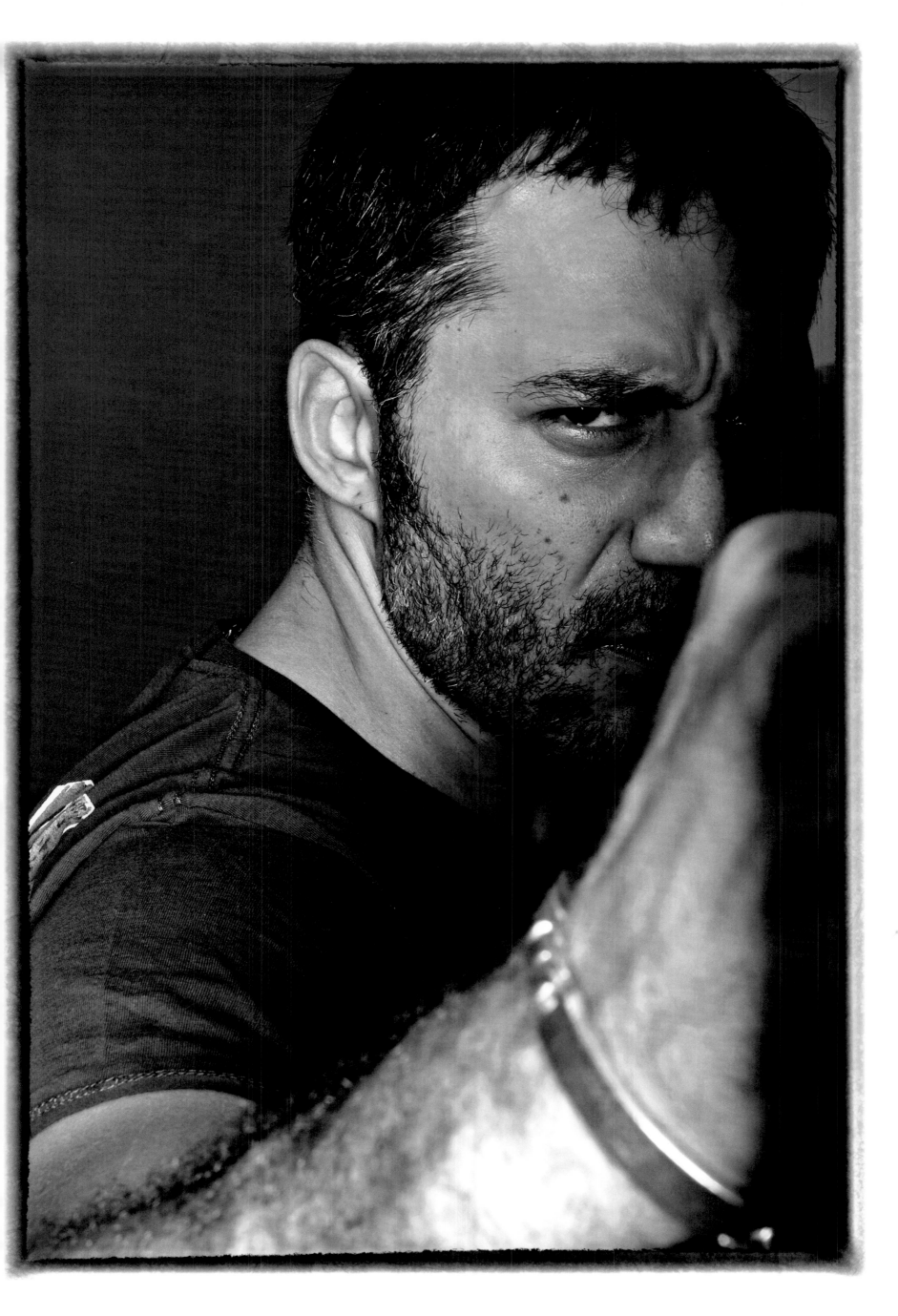

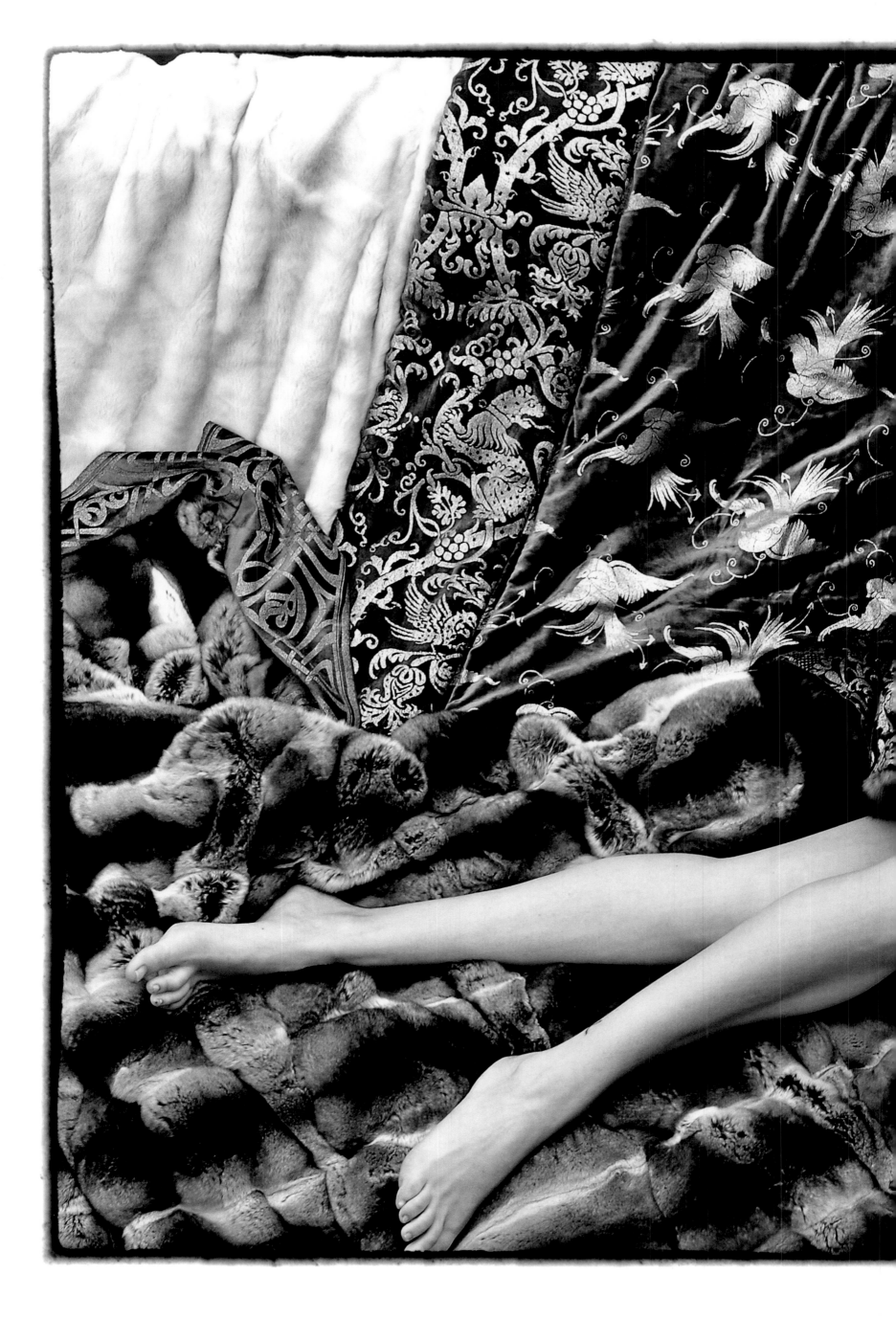

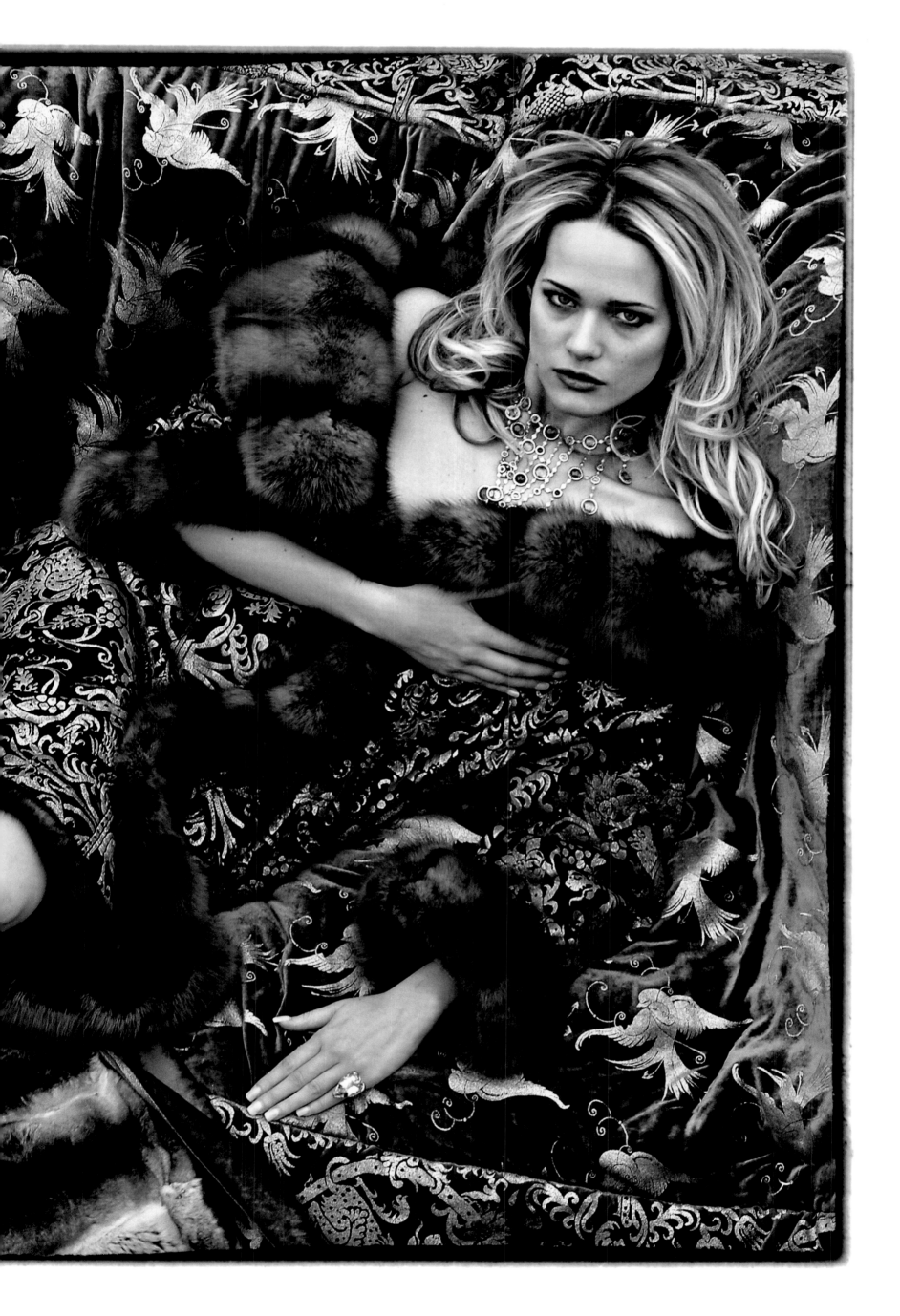

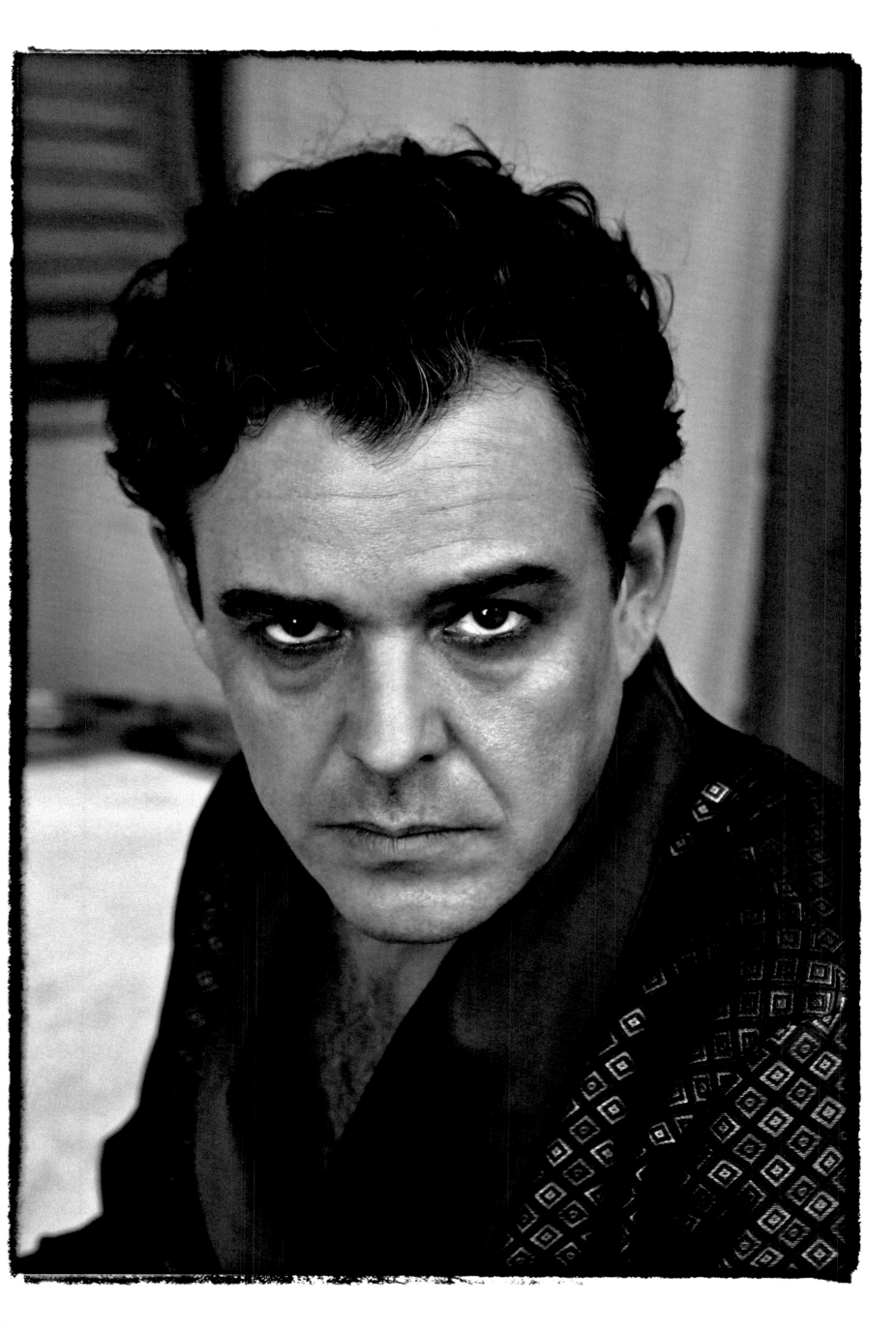

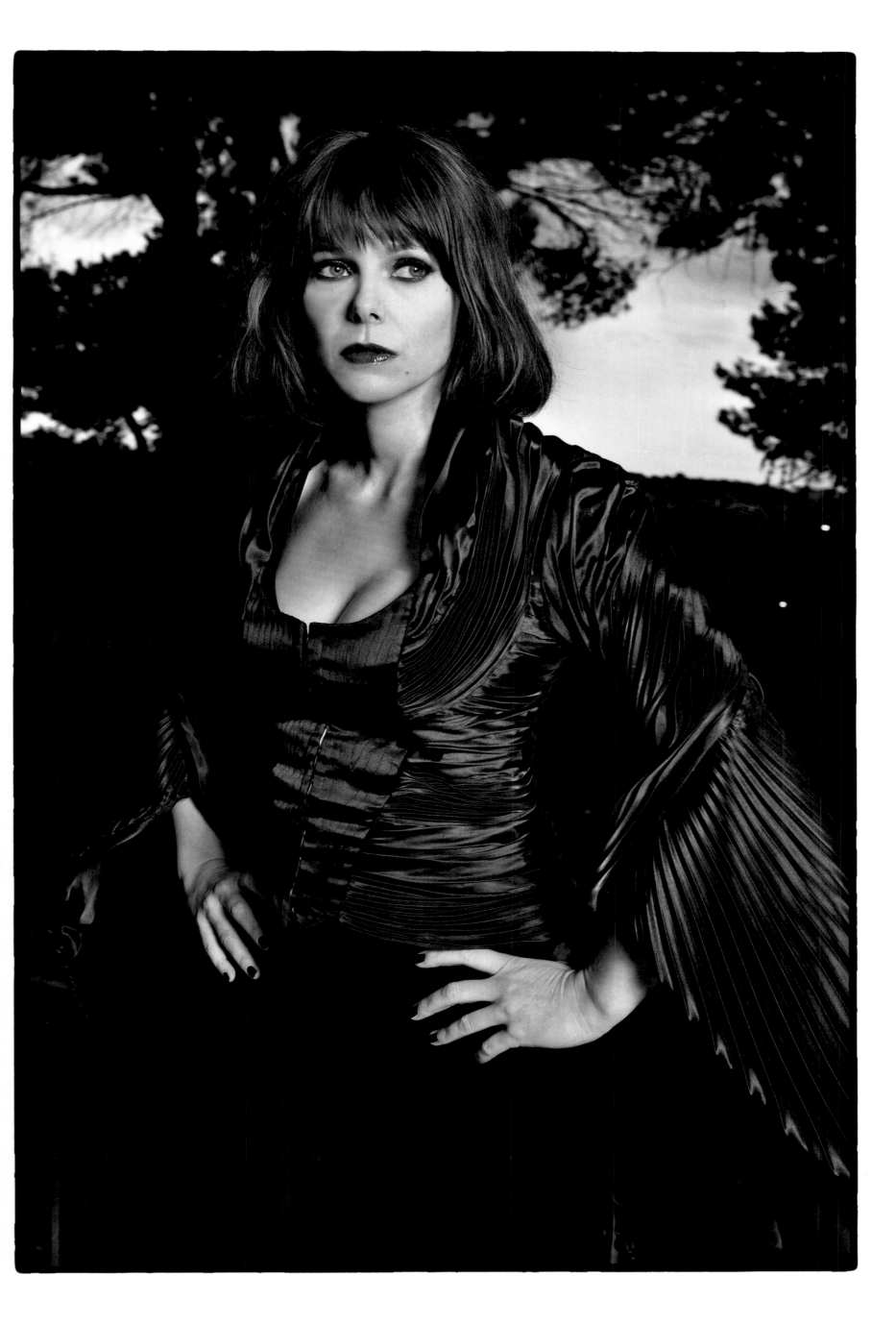

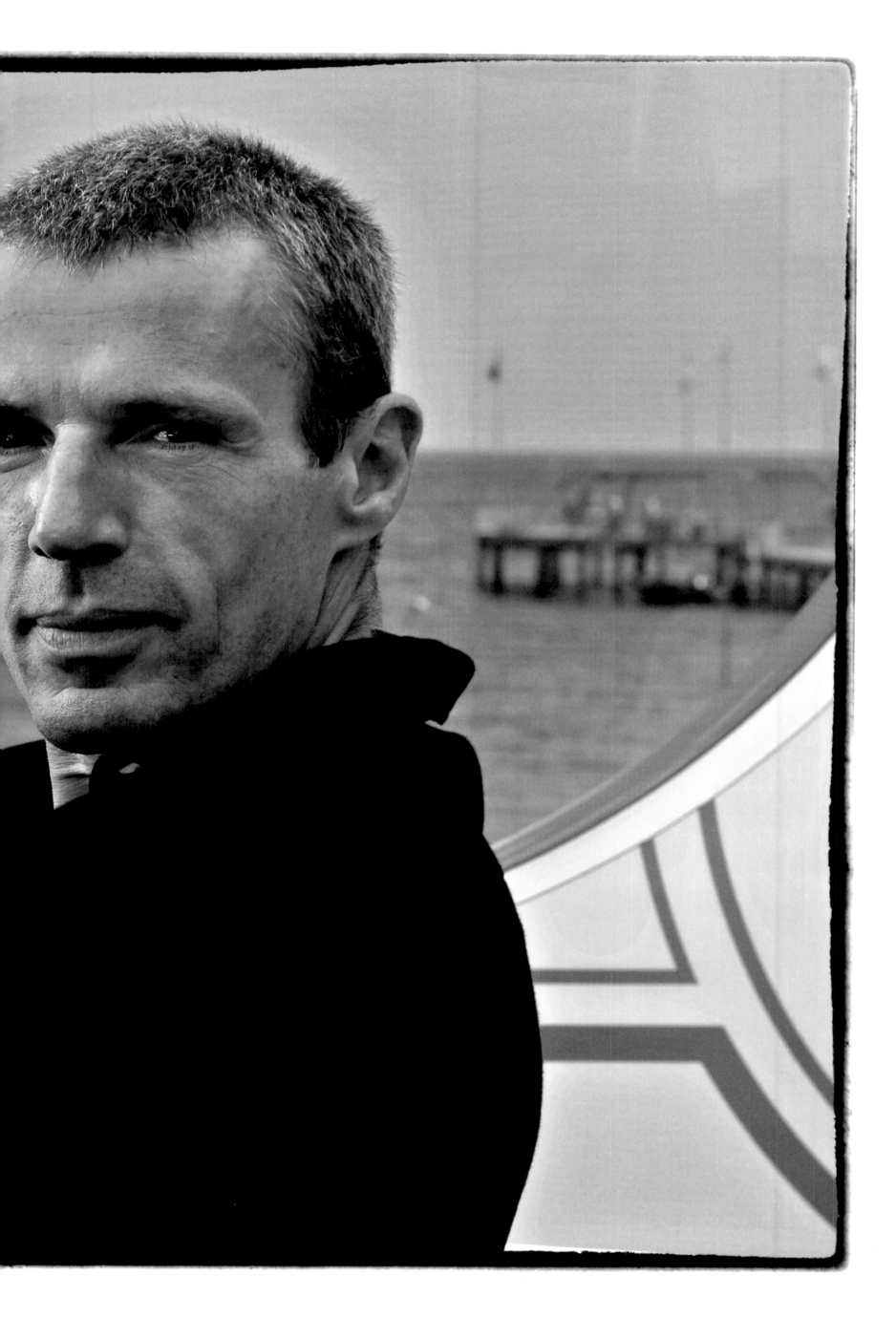

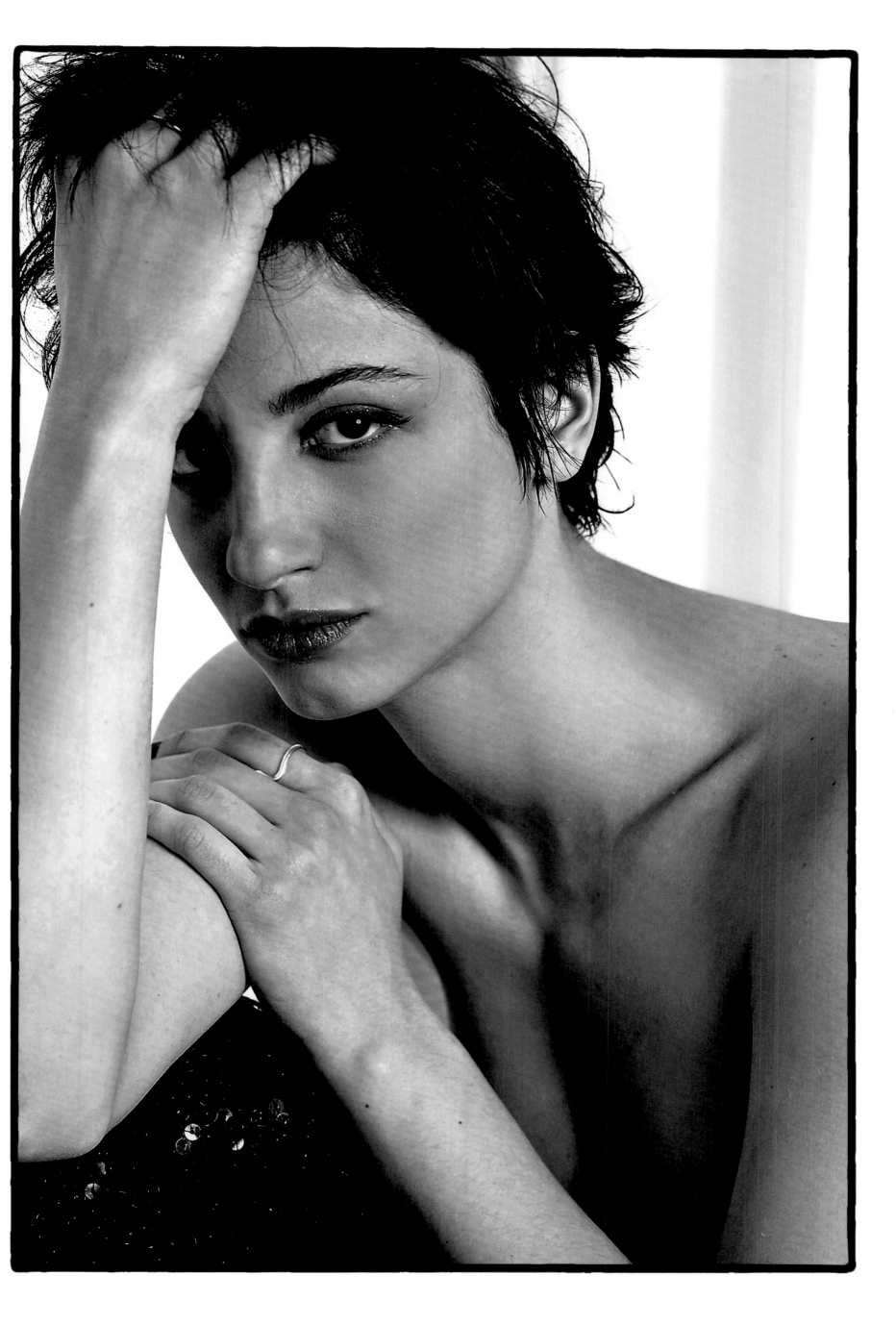

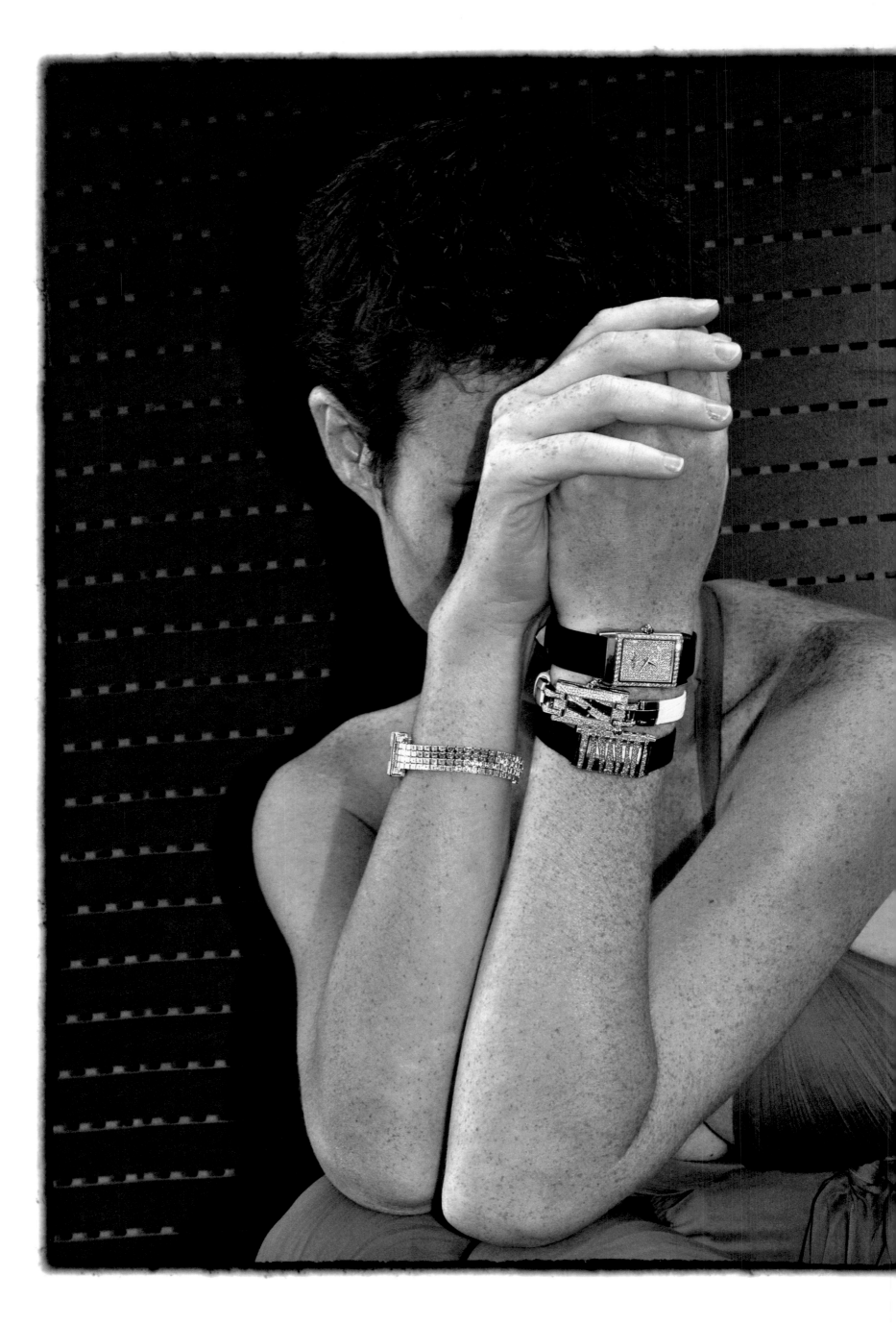

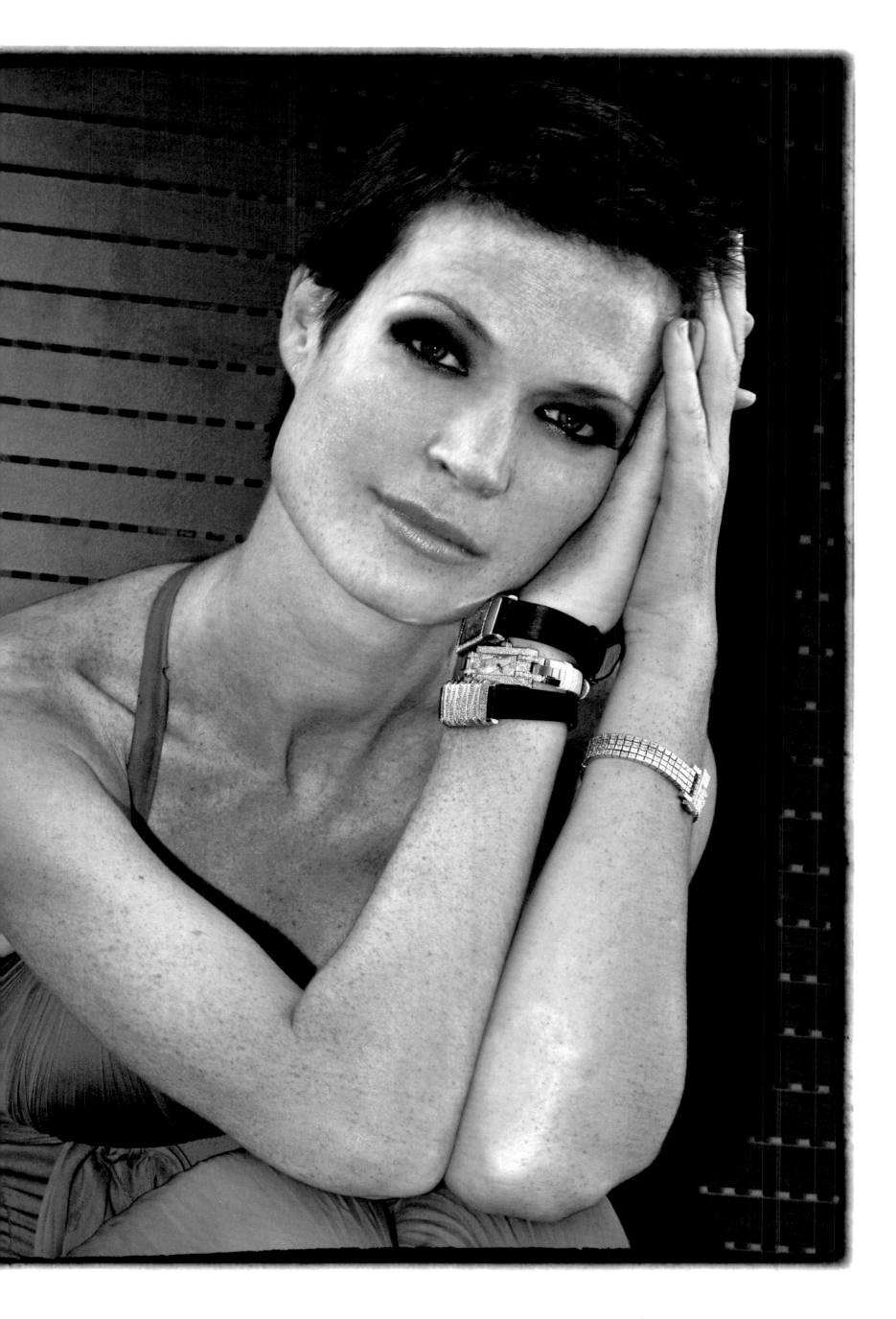

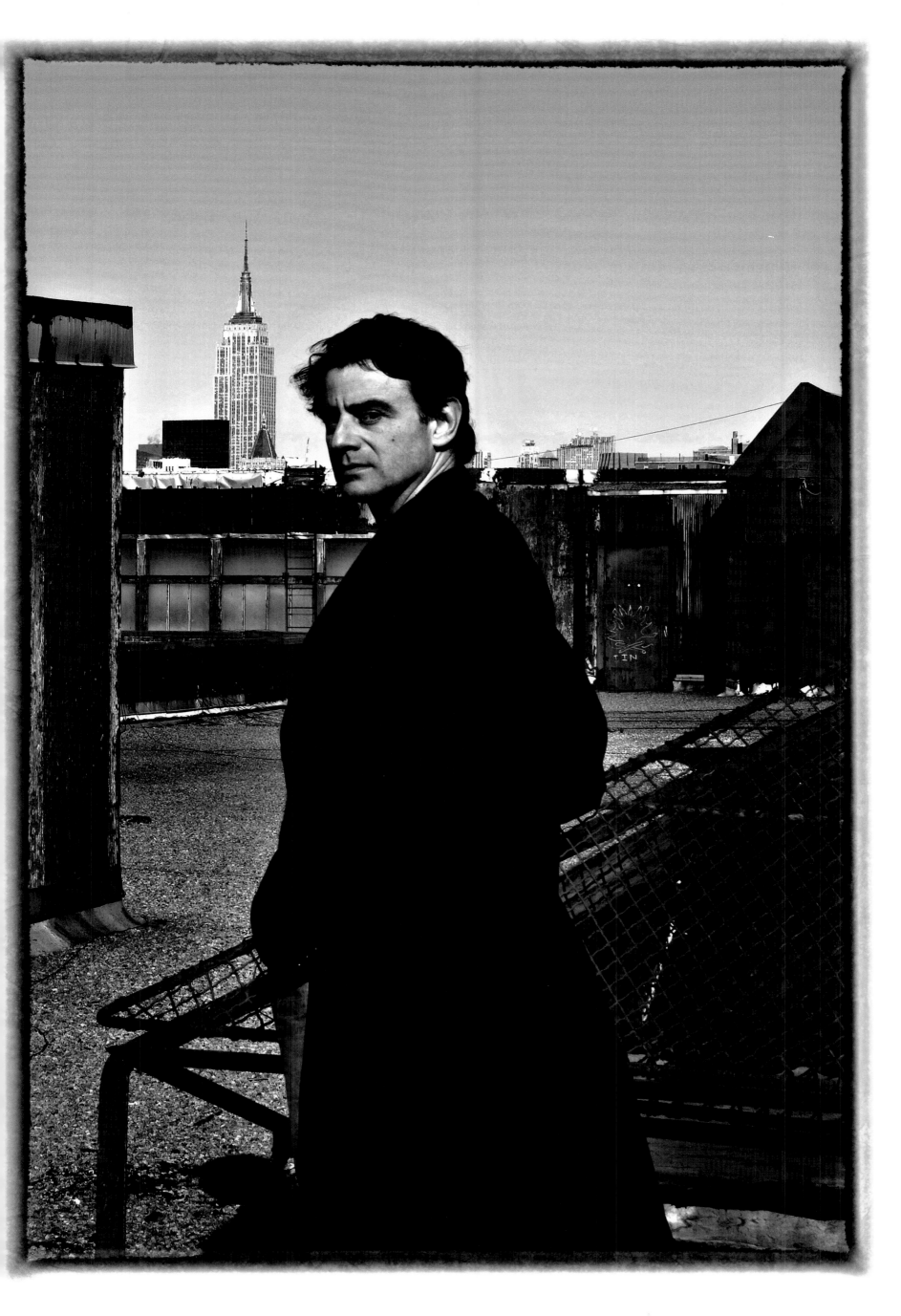

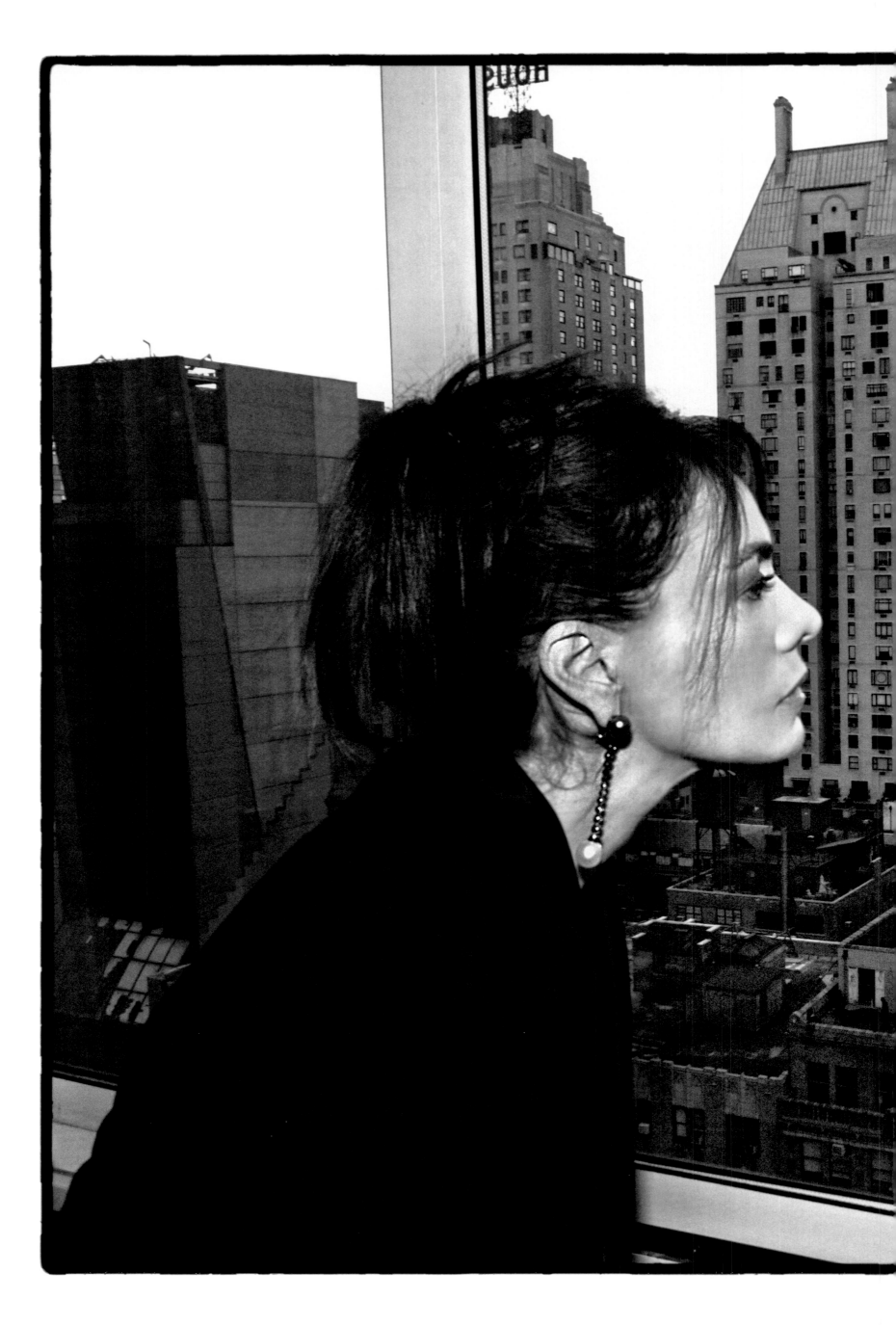

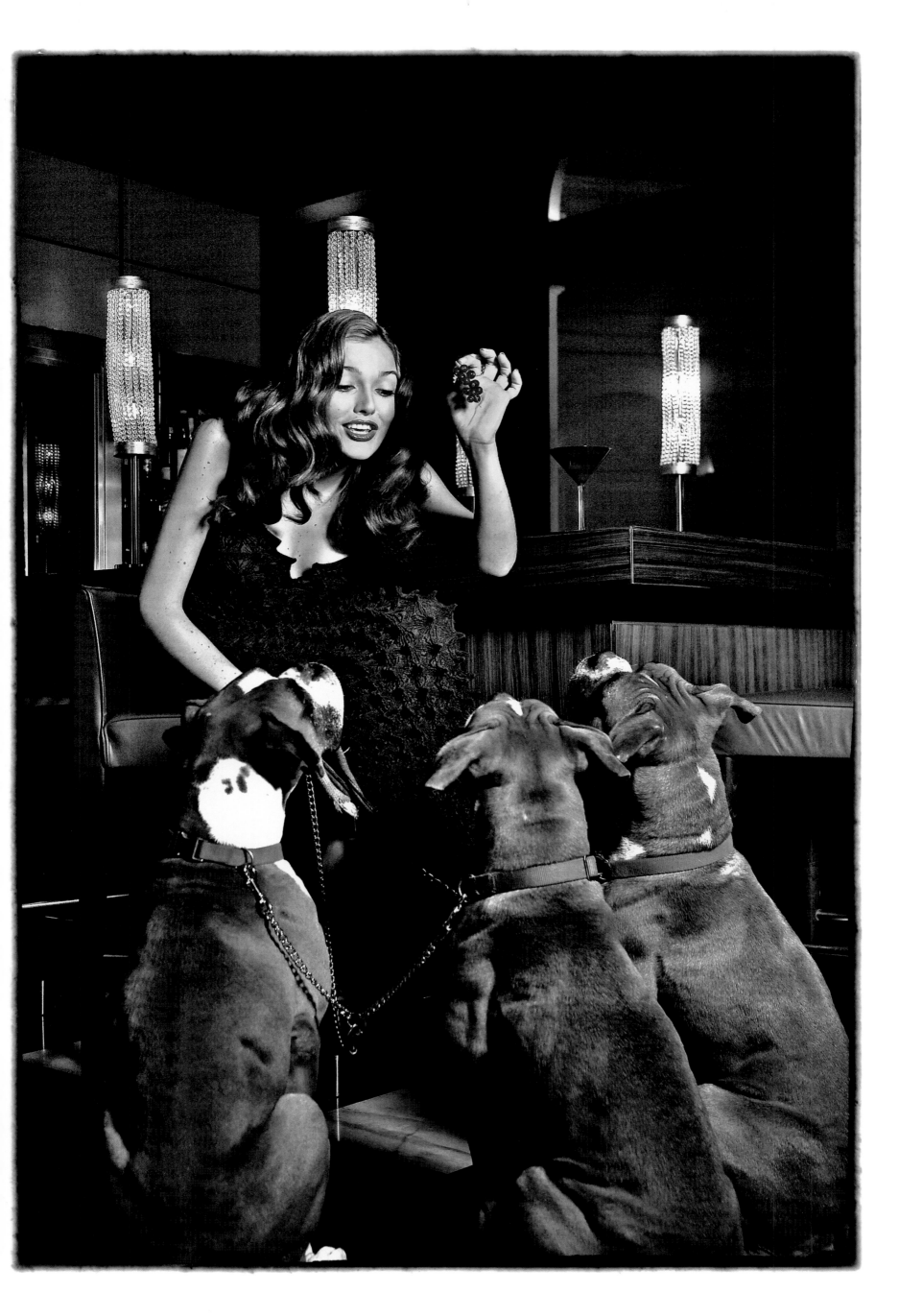

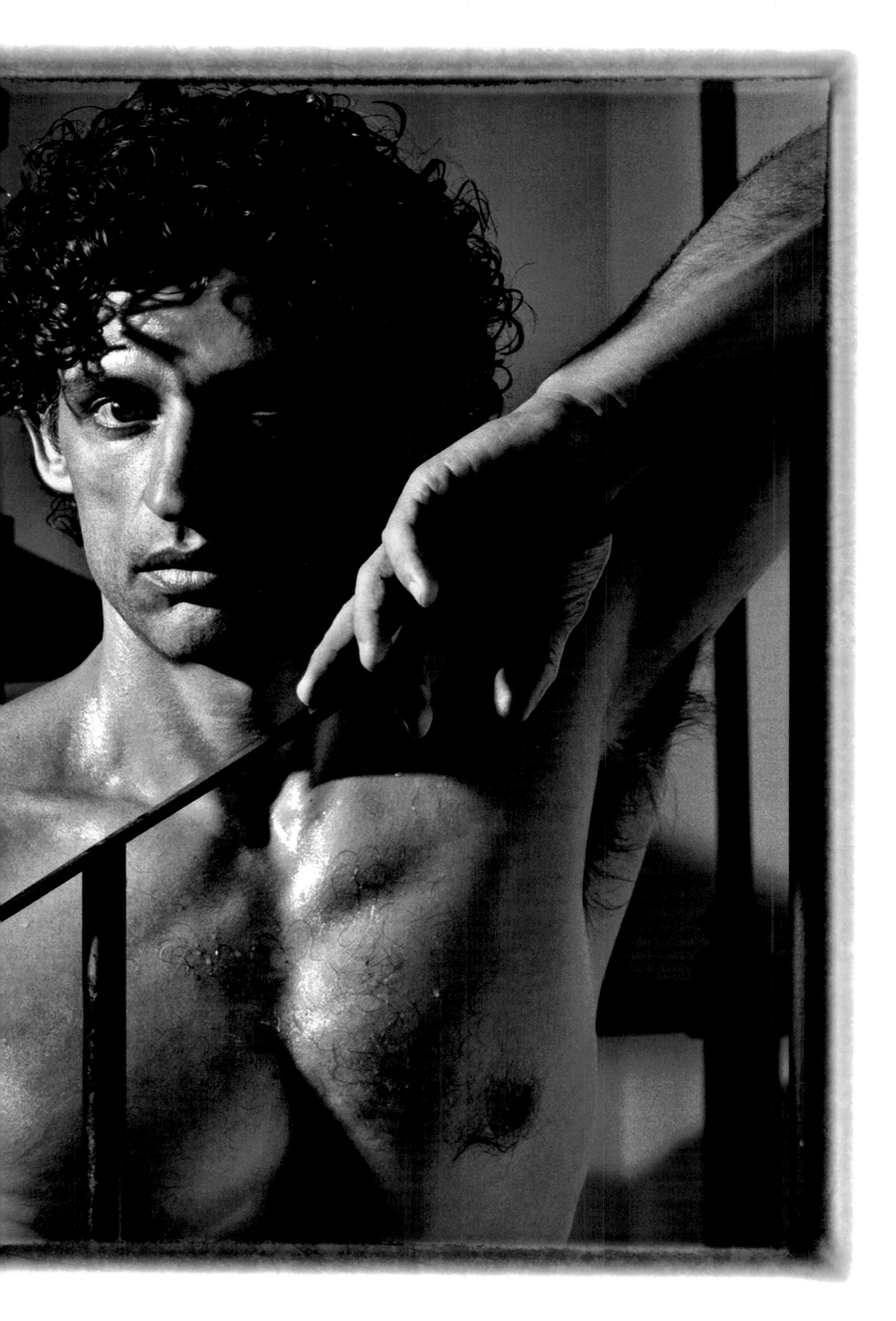

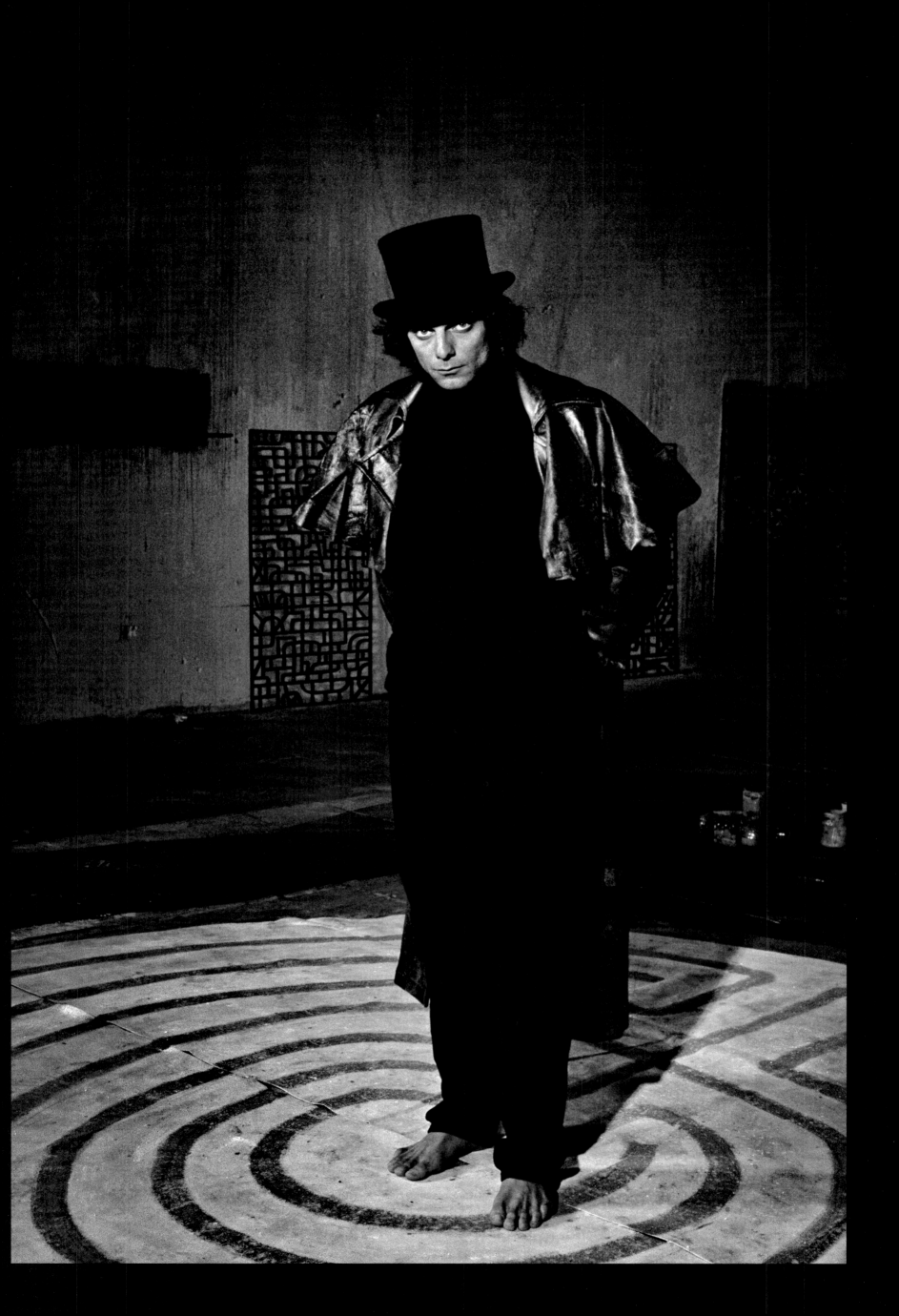

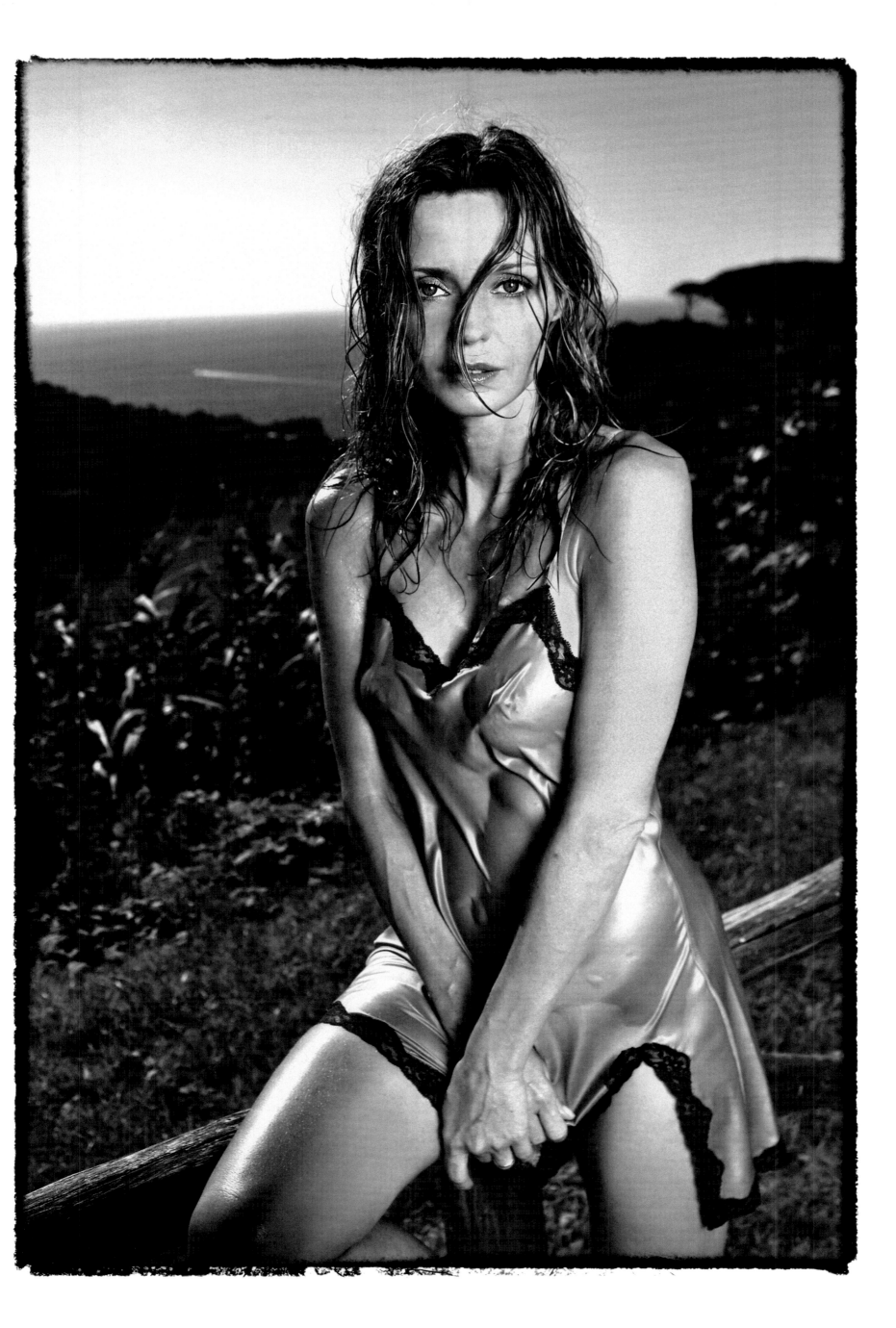

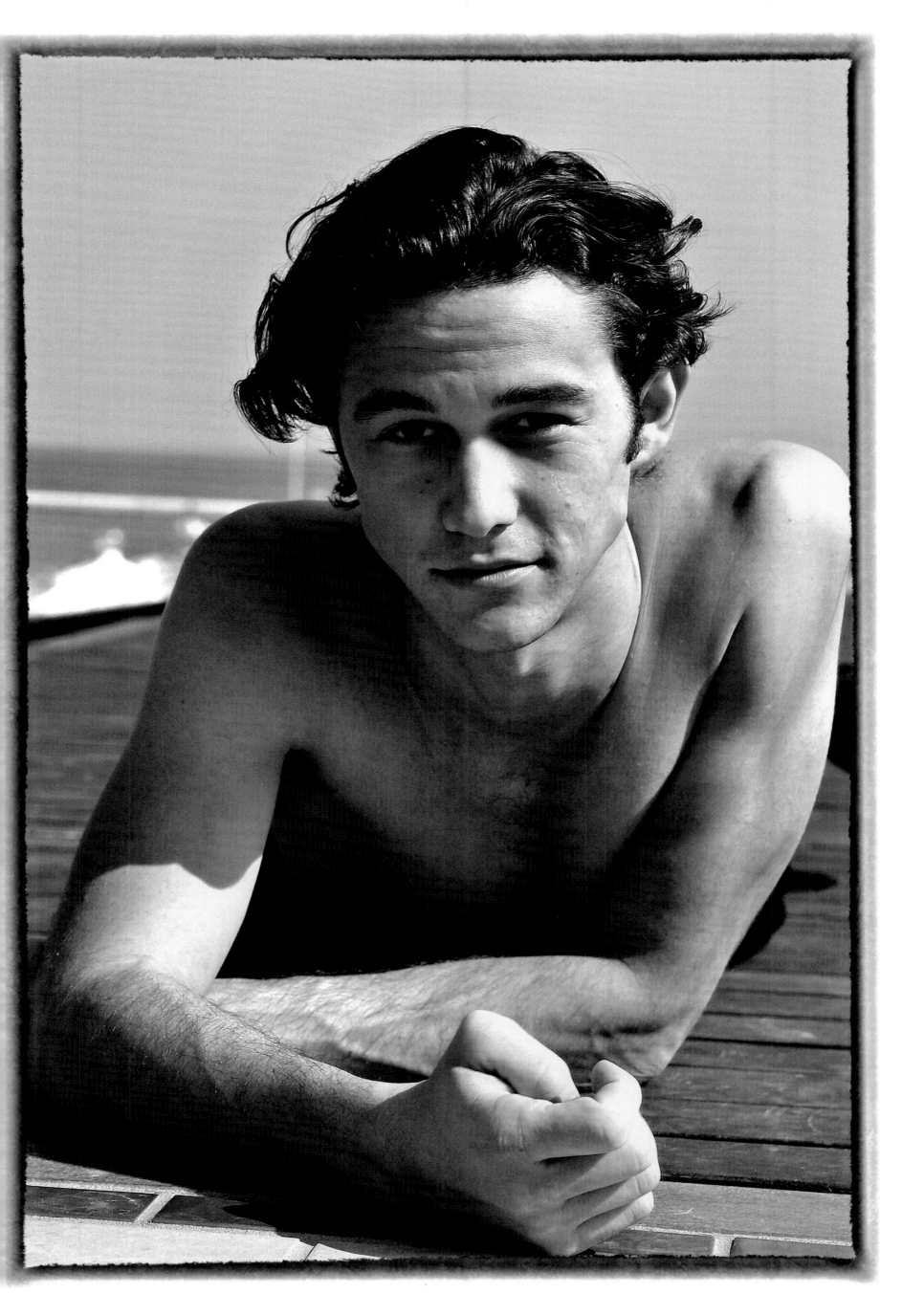

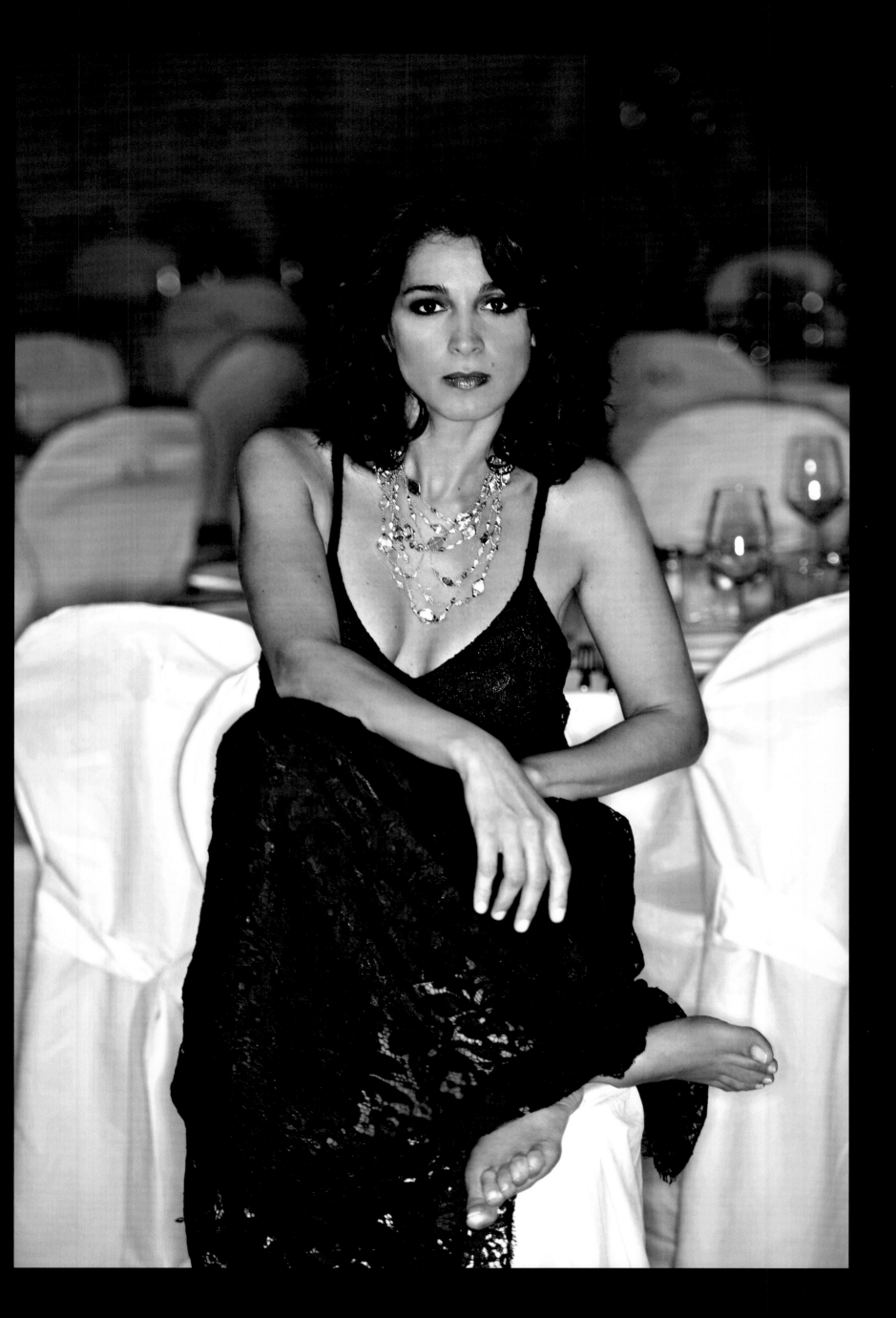

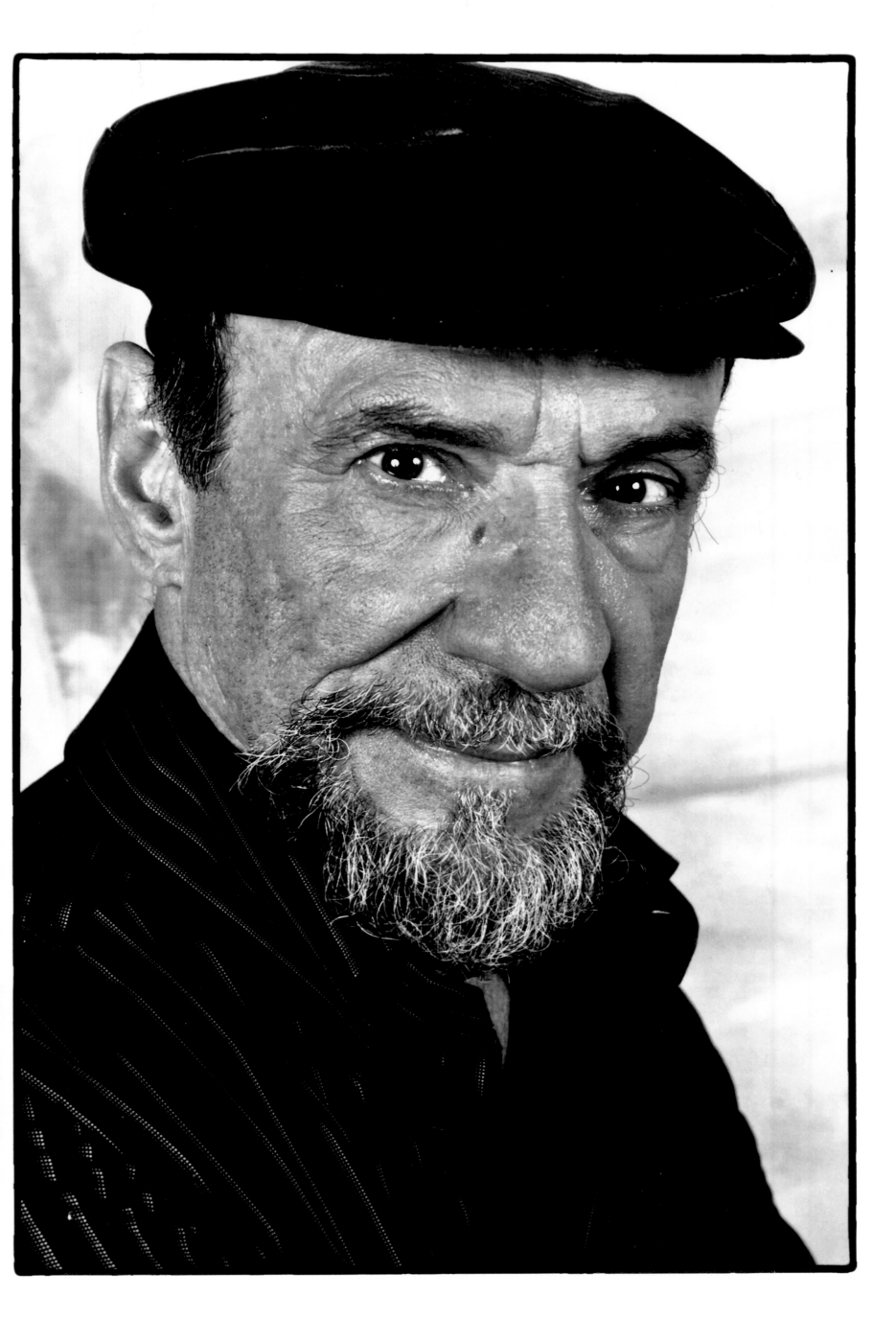

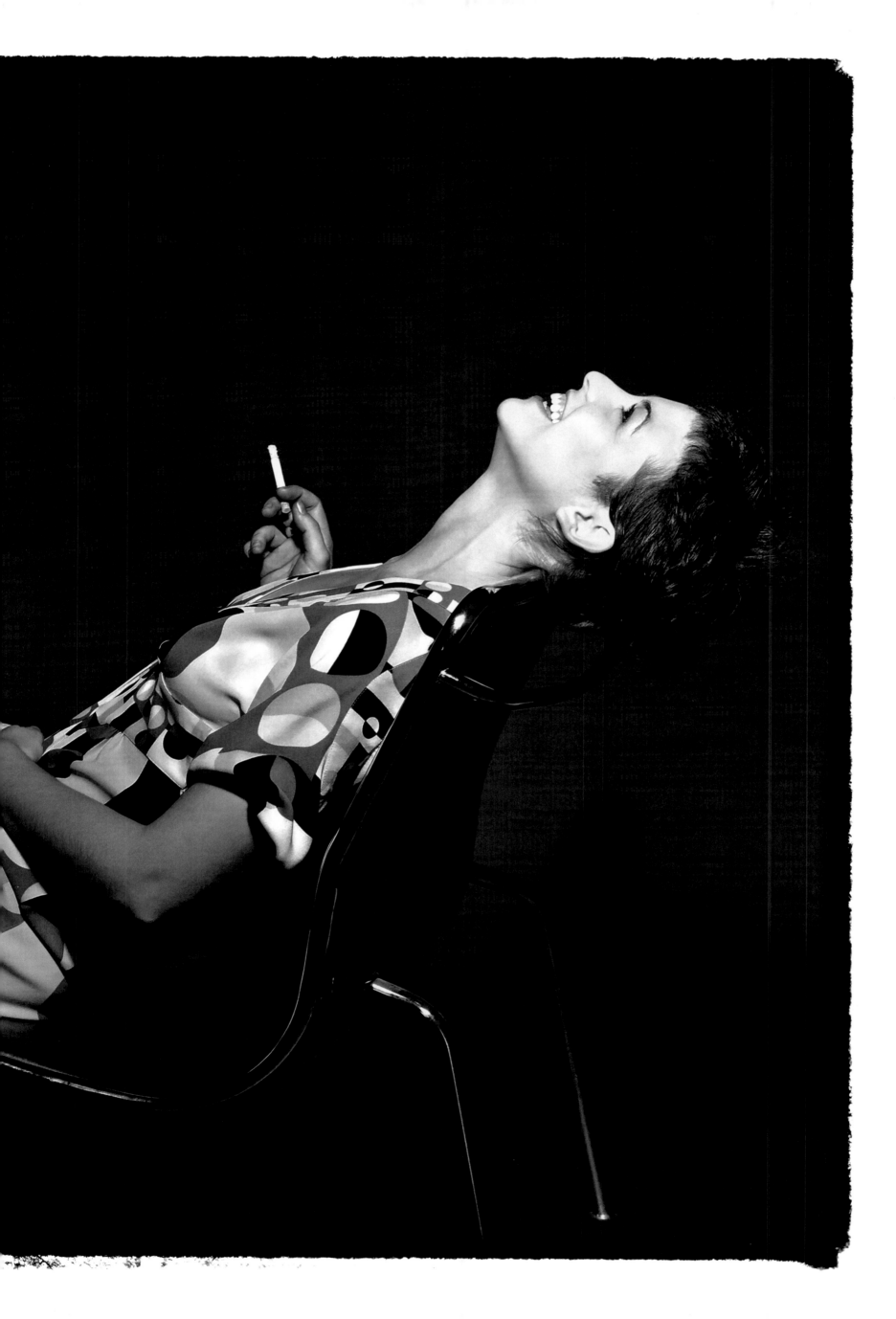

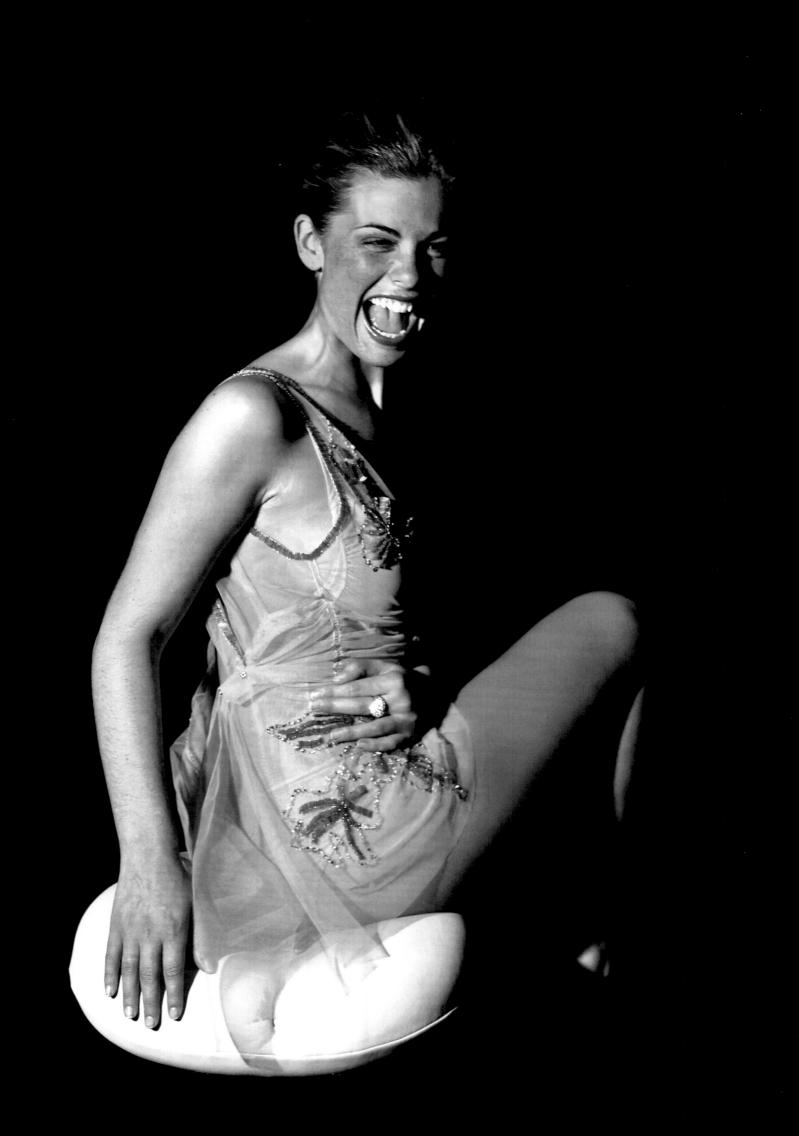

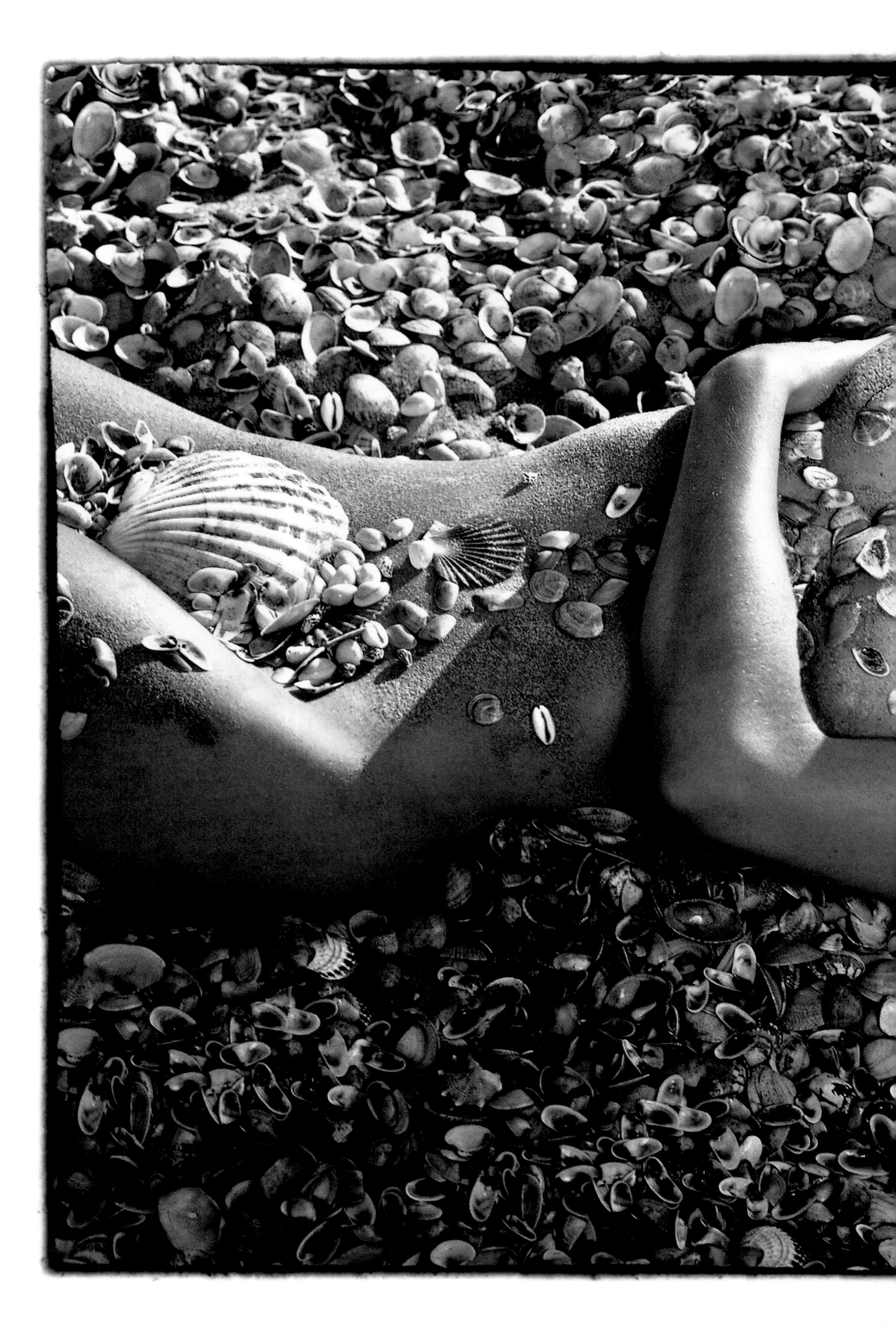

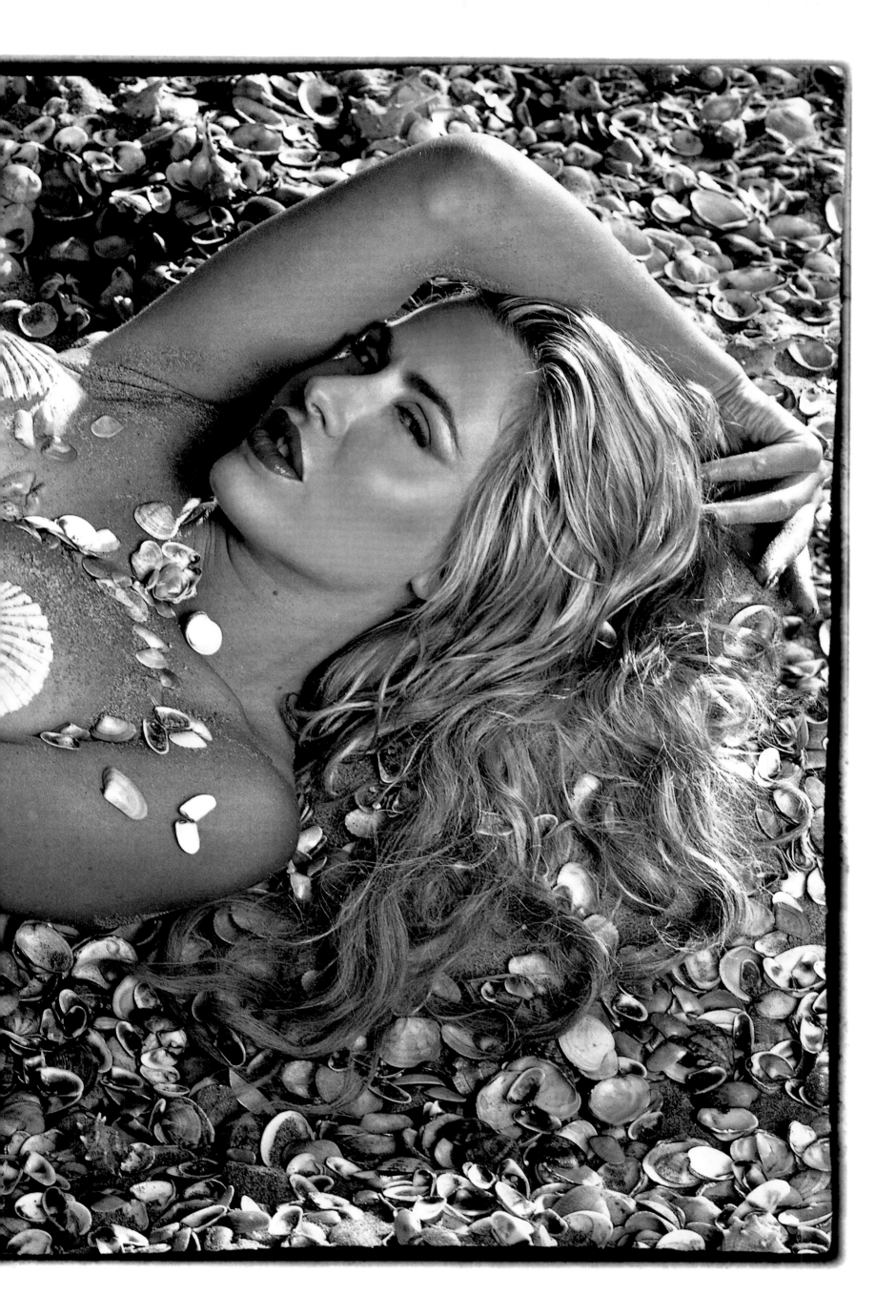

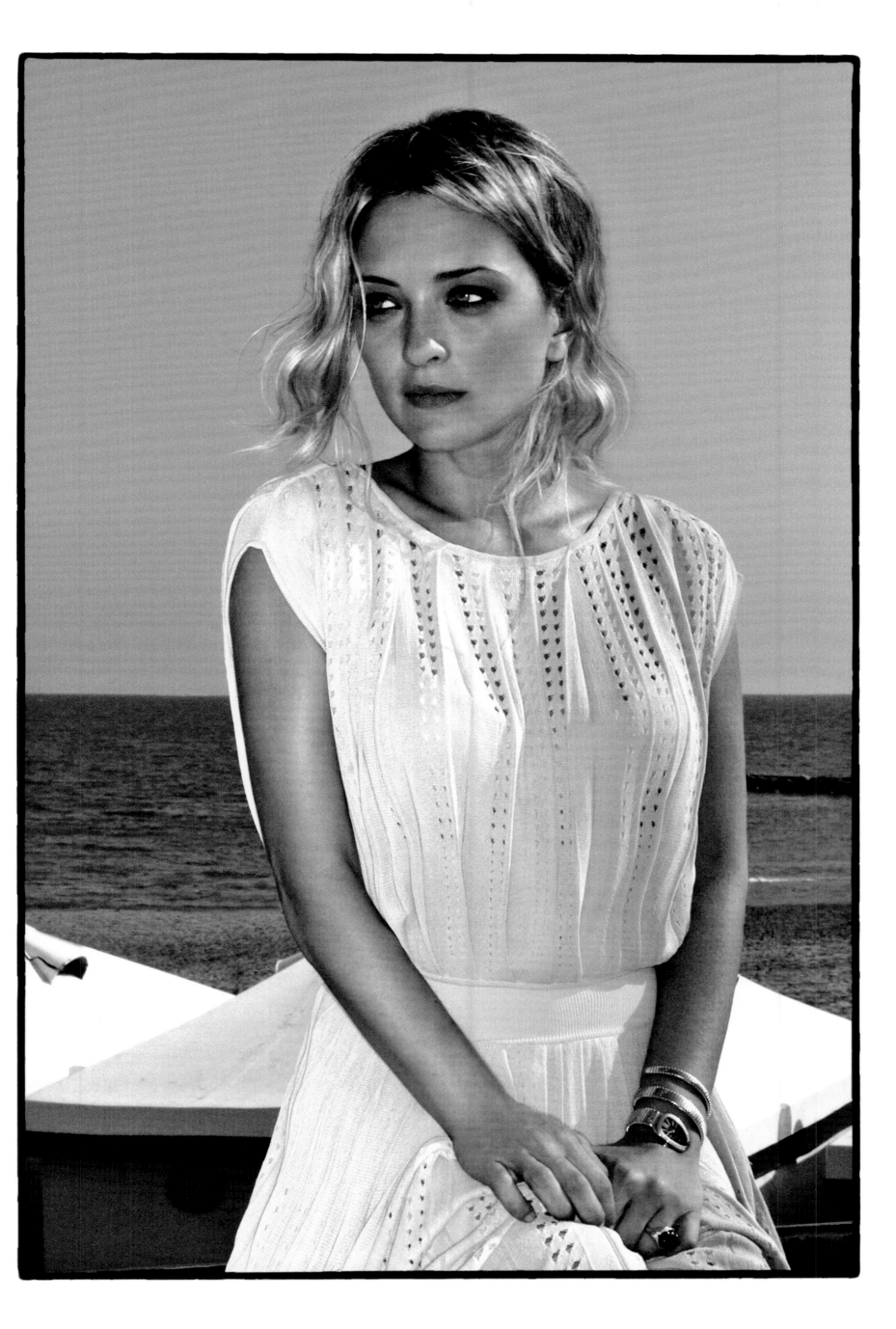

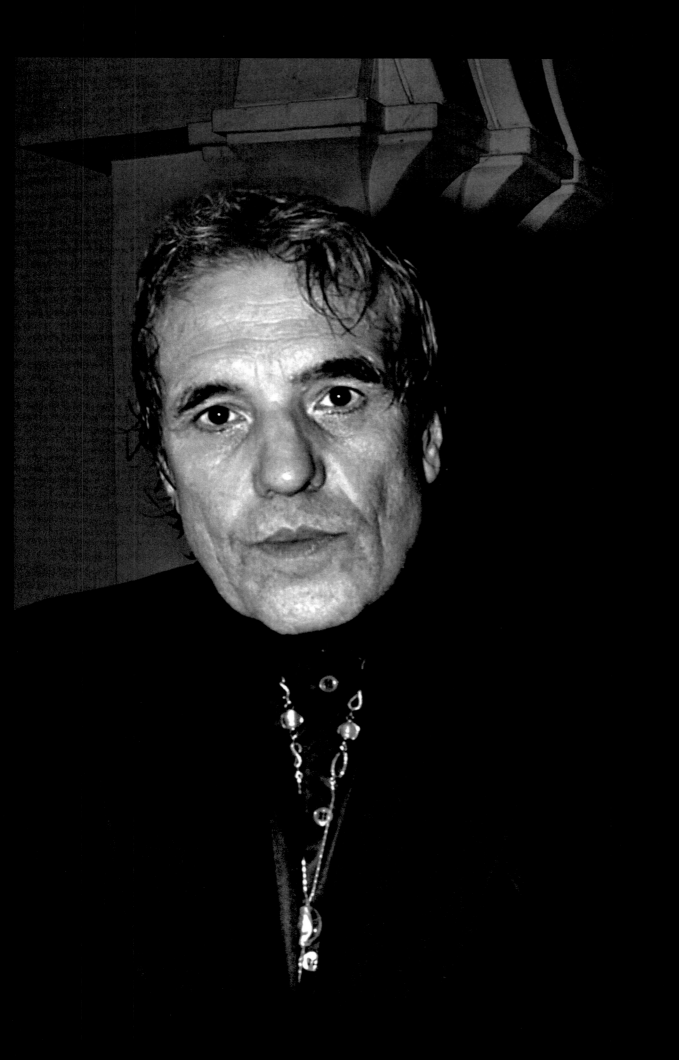

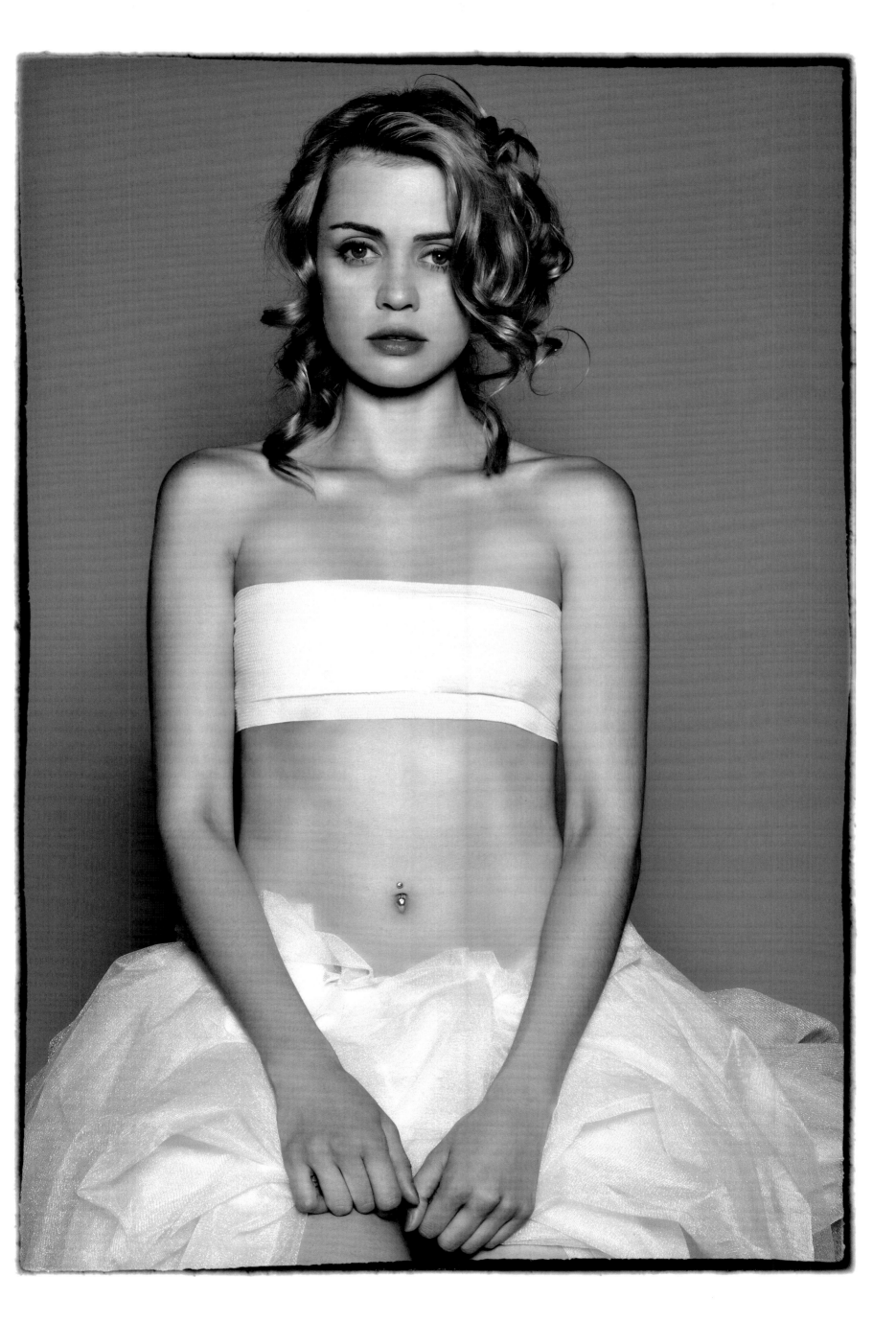

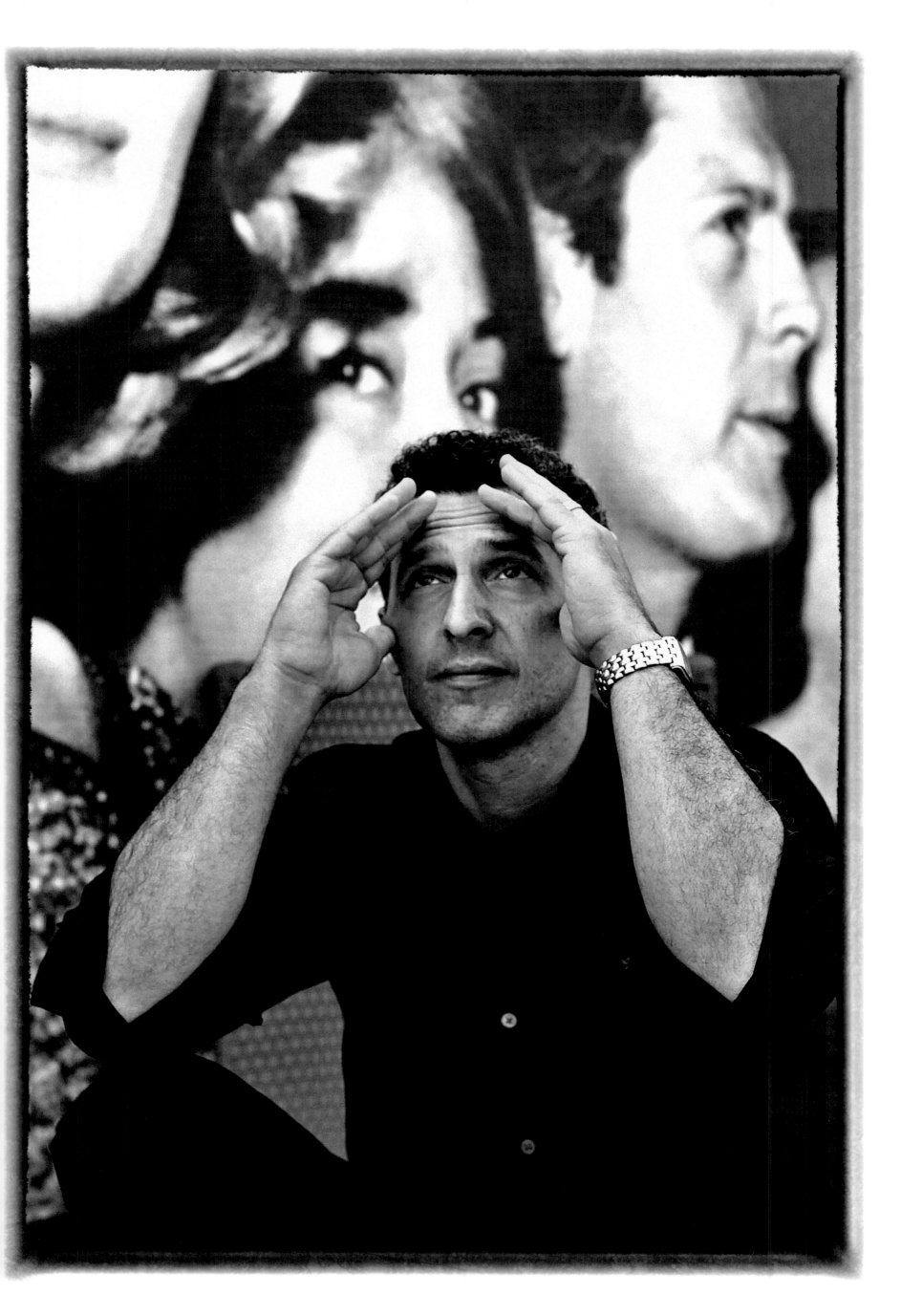

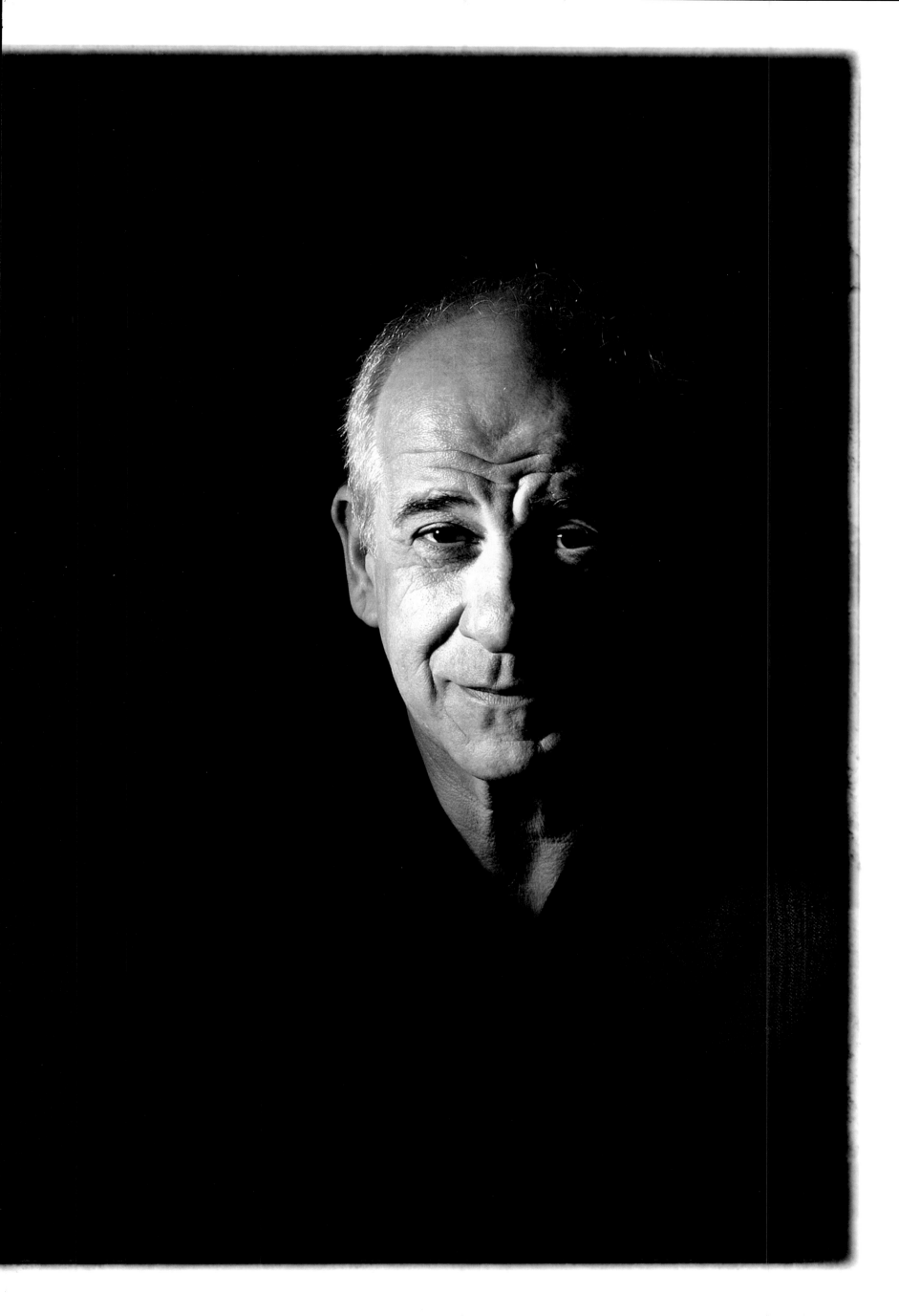

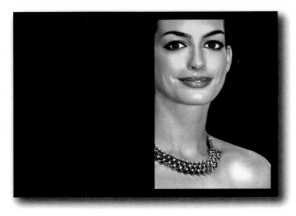

Anne Hathaway
Venezia, 2008

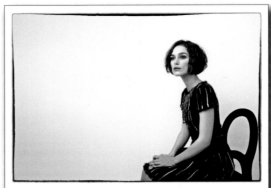

Keira Knightley
Roma, 2010

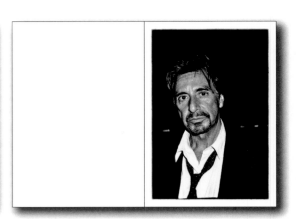

Al Pacino
Venezia, 2004

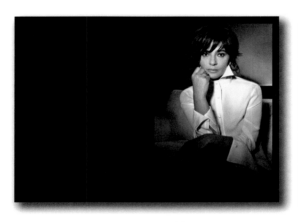

Laura Morante
Roma, 2007

Tim Roth
Reggio Calabria, 1998

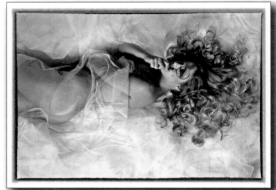

Tea Falco
Roma, 2014

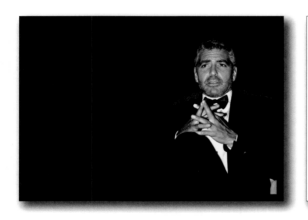

George Clooney
Venezia, 2007

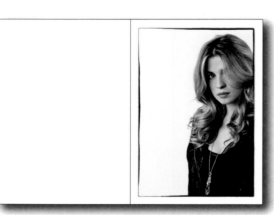

Cécile Cassel
Roma, 2010

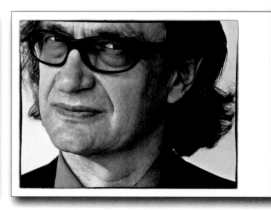

Wim Wenders
Cannes, 2004

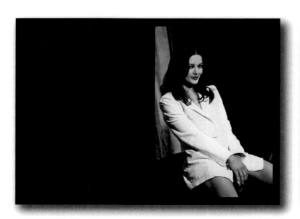

Catherine Zeta-Jones
Milano, 1998

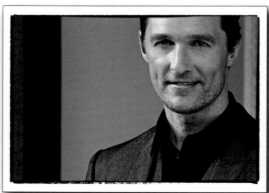

Matthew McConaughey
Roma, 2014

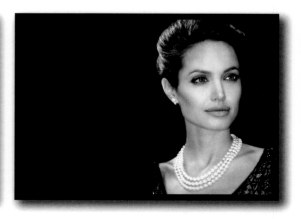

Angelina Jolie
Venezia, 2007

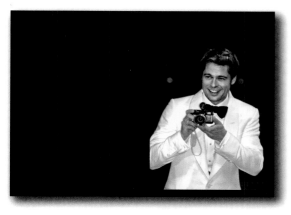

Brad Pitt
Venezia, 2007

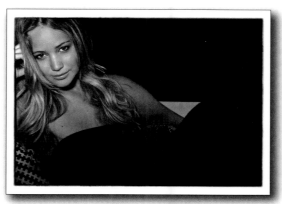

Jennifer Lawrence
Venezia, 2008

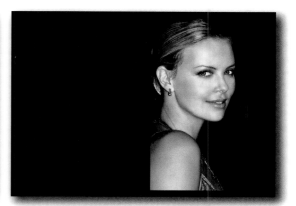

Charlize Theron
Venezia, 2008

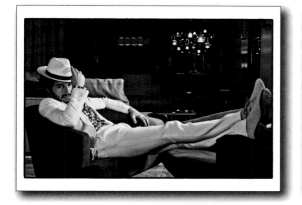

Francesco Scianna
Roma, 2014

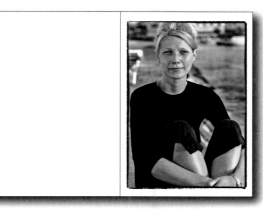

Gwyneth Paltrow
Ischia, 1999

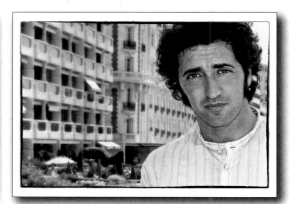

Paolo Sorrentino
Cannes, 2006

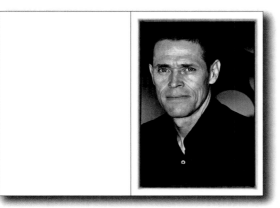

Willem Dafoe
Venezia, 2005

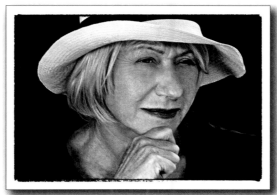

Helen Mirren
Venezia, 2006

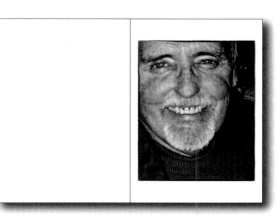

Dennis Hopper
Roma, 2009

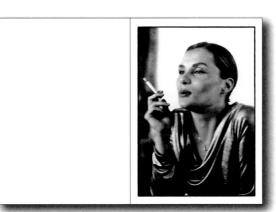

Emmanuelle Seigner
Roma, 1997-1998

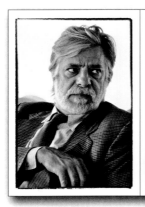

Giancarlo Giannini
Ischia, 1997 circa

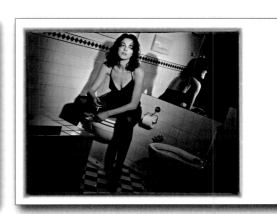

Claudia Gerini
Roma, 1998 circa

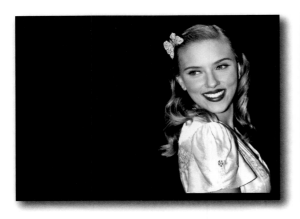

Scarlett Johansson
Venezia, 2006

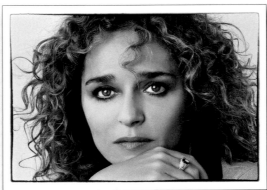

Valeria Golino
Roma, 2010

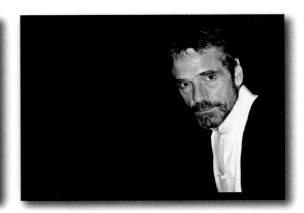

Jeremy Irons
Venezia, 2004

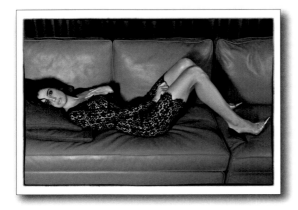

Luisa Ranieri
Roma, 2014

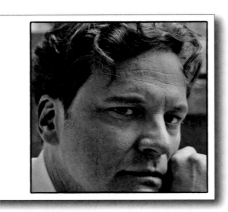

Colin Firth
Taormina, 2010

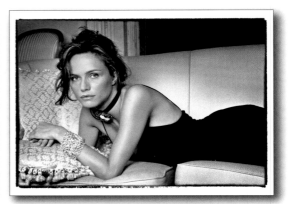

Francesca Neri
Ischia, 1996

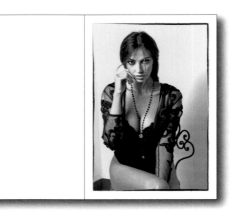

Madalina Ghenea
Roma, 2014

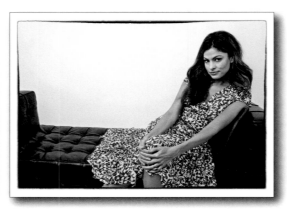

Eva Mendes
Roma, 2010

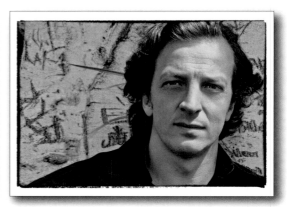

Gabriele Muccino
Los Angeles, 2007

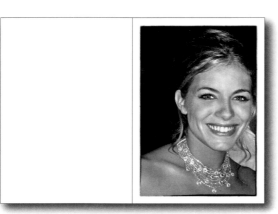

Sienna Miller
Venezia, 2005

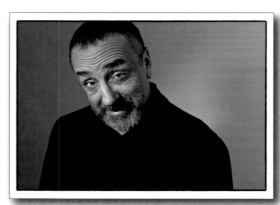

Silvio Orlando
Roma, 2010

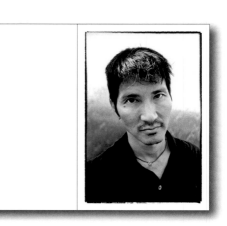

Gregg Araki
Venezia, 2006

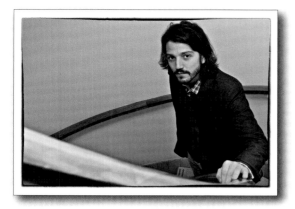

Diego Luna
Berlino, 2014

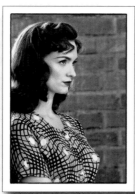

Paz Vega
Belgrado, 2005

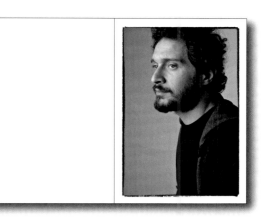

Claudio Santamaria
Roma, 2010

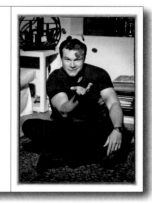

David Keith
Roma, 2004

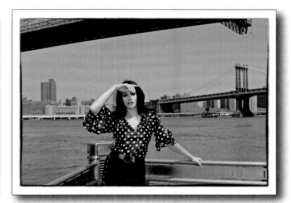

Maria Grazia Cucinotta
New York, 2006

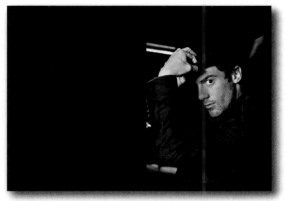

Elio Germano
Roma, 2007

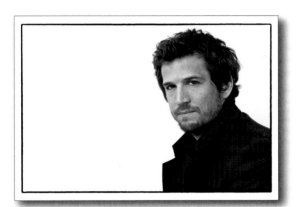

Guillaume Canet
Roma, 2010

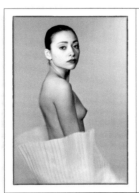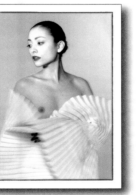

Minamì Badge
Roma, 2009

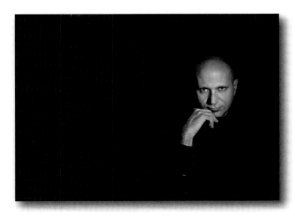

Gerard Butler
Ischia, 2004

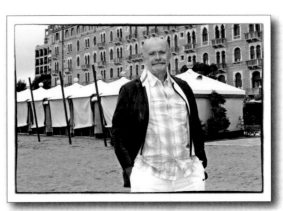

Francesco Cinquemani
Roma, 2013

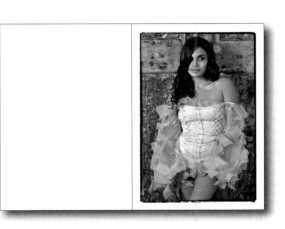

Nikita Mikhalkov
Venezia, 2007

Kesia Elwin
Los Angeles, 2008

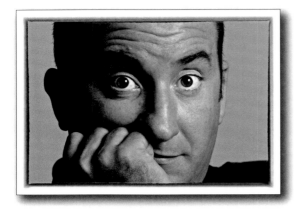

Antonio Albanese
Venezia, 2005

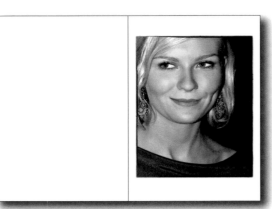

Kirsten Dunst
Venezia, 2005

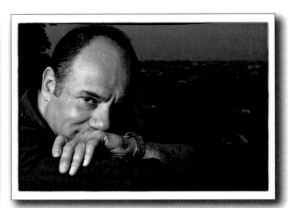

Carlo Verdone
Roma, 2006

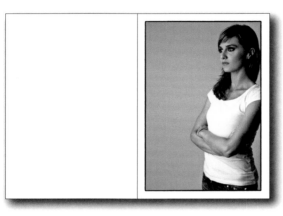

Paola Cortellesi
Roma, 2010

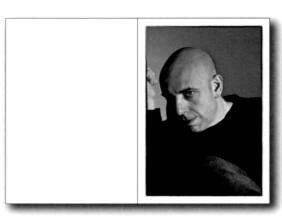

Paolo Virzì
Roma, 2007

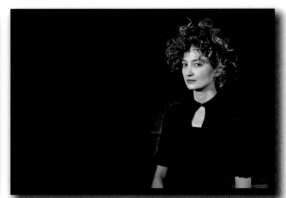

Alba Rohrwacher
Roma, 2008

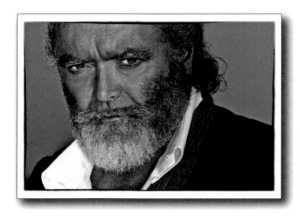

Diego Abatantuono
Venezia, 2011

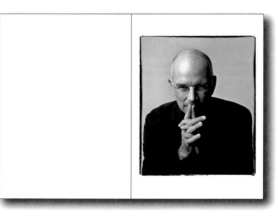

Gabriele Salvatores
Roma, 2010

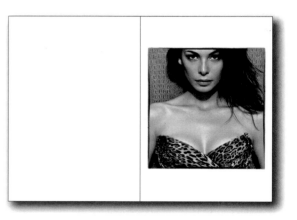

Moran Atias
Los Angeles, 2010

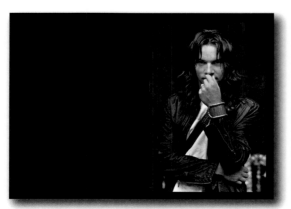

Jonathan Rhys Meyers
Marrakech, Medina, 2003

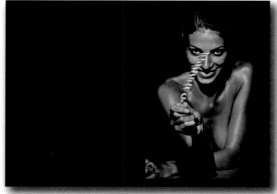

Livia De Paolis
Roma, 2000

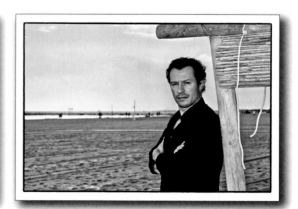

Stefano Accorsi
Venezia, 2011

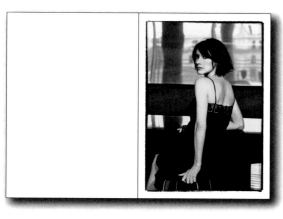

Anita Caprioli
Roma, 2006

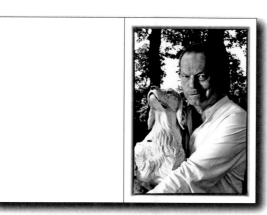

Terry Gilliam
Spoleto, 2007

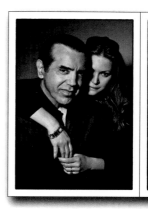

Chazz e Gianna Palminteri
New York, Westchester, 2007

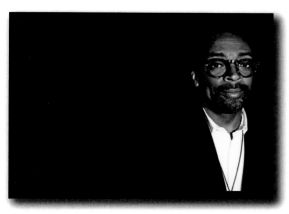

Spike Lee
Venezia, 2007

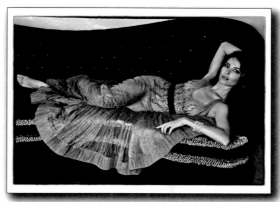

Violante Placido
Venezia, 2011

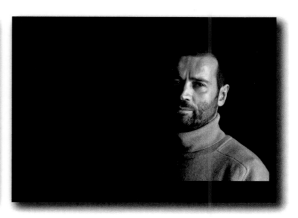

Fabio Volo
Genova, 2007

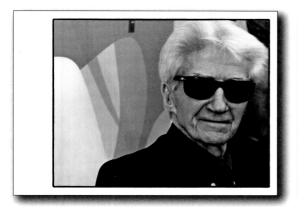

Alain Resnais
Venezia, 2006

Anita Kravos
Roma, 2013

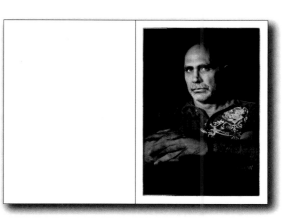

Guillermo Arriaga
Venezia, 2008

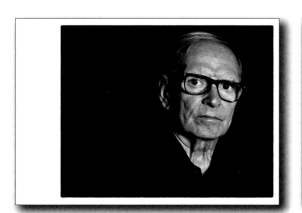

Ennio Morricone
Roma, 2010

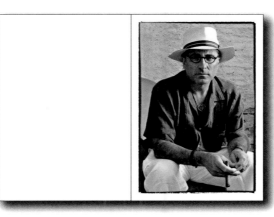

Andy García
Spoleto, 2007

Emanuela Postacchini
Milano, 2014

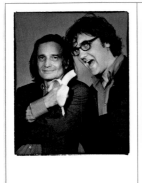 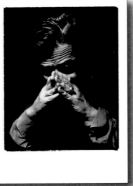

Jean-Pierre Léaud e
Francesco Ranieri Martinotti
Roma, 2001

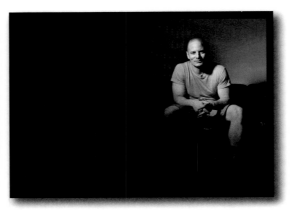

Dito Montiel
Roma, 2007

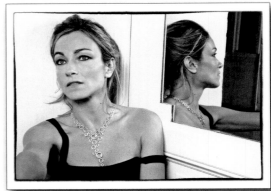

Stefania Rocca
Cannes, 2005

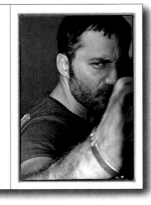

Filippo Timi
Venezia, 2011

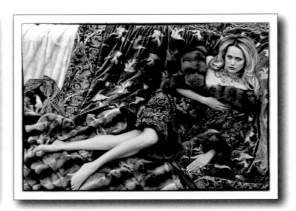

Laura Chiatti
Cannes, 2006

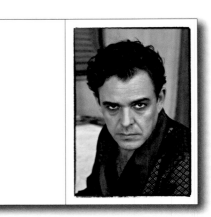

Danny Huston
Belgrado, 2005

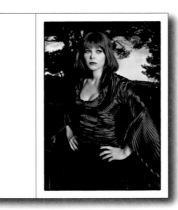

Barbora Bobulova
Roma, 2008

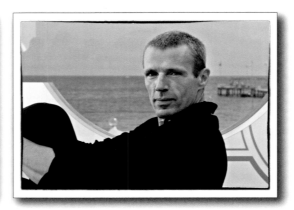

Lambert Wilson
Venezia, 2006

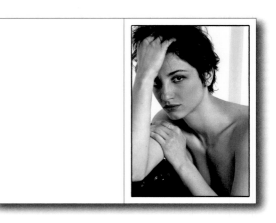

Francesca Inaudi
Roma, 2005

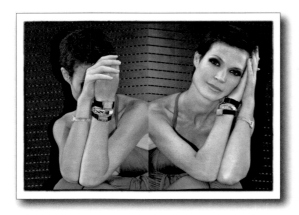

Jane Alexander
Venezia, 2006

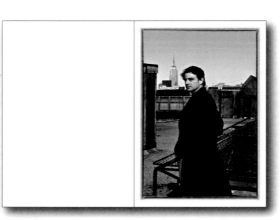

Vincenzo Amato
New York, 2007

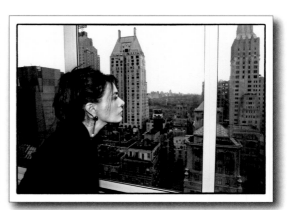

Elena Sofia Ricci
New York, 2007

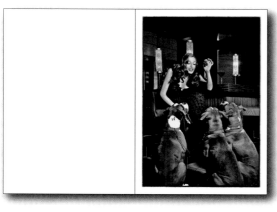

Pilar Abella
Roma, 2004

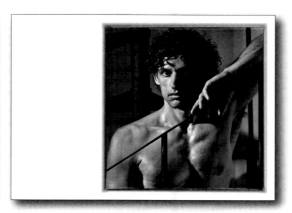

Enrico Lo Verso
Roma, 2004

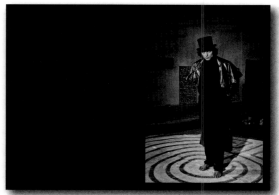

Alessandro Preziosi
Milano, 2009

Val Kilmer
Roma, 2004

Eliana Miglio
Ischia, 2004

Joseph Gordon-Levitt
Venezia, 2004

Donatella Finocchiaro
Venezia, 2011

F. Murray Abraham
Todi, 2007

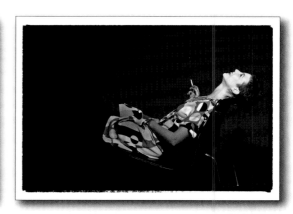

Leonor Watling
Roma, 2002

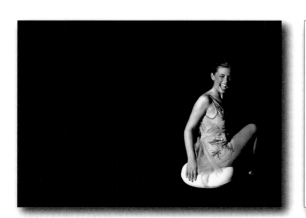

Vanessa Incontrada
Milano, 2004

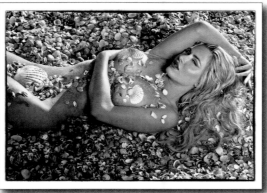

Valeria Marini
Roma, 2000

Carolina Crescentini
Venezia, 2011

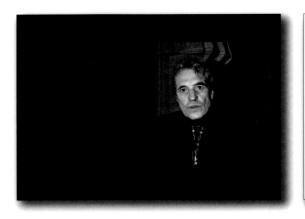

Abel Ferrara
Venezia, 2004

Nathalie Rapti Gomez
Roma, 2009

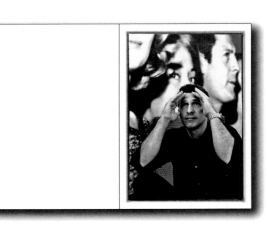

John Turturro
Venezia, 2005

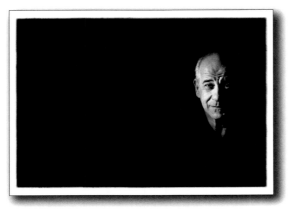

Toni Servillo
Roma, 2010

A mia figlia Melissa, che possa realizzare il suo sogno artistico e che non smetta mai di crederci.

Ai 100 ritratti. Cento anime che per un momento si sono affidate a me e al mio obiettivo. L'intimità nella folla, l'attimo del ritratto che ruba uno sguardo che per sempre sarà solo mio.

A tutti gli sguardi che ho avuto il privilegio di fermare e che hanno dato un senso al mio percorso artistico.

Grazie a Fabio Castelli, Giuseppe Di Piazza, Mario Sesti, Roberto Mutti, Elisabetta Marra, Marco Artesani, Renata Fontanelli, Guido De Spirt, Massimo Maggio, Patrizia Biancamano, Luciano Corvaglia, Laura Cocco.

E grazie anche a tutte le persone che non sono citate ma che mi sono state vicine e mi hanno dato l'energia per arrivare a questo traguardo tanto desiderato.

To my daugher Melissa: may her dream to become an artist come true, and may she always believe in it.

To these 100 portraits: one hundred souls that, for an instant, were entrusted to me and to my camera lens. That intimacy in the crowd, the moment that snatches a gaze that forever will be mine and mine alone.

To all the gazes I have had the privilege to capture and that have bestowed meaning upon my path as an artist.

I am grateful to Fabio Castelli, Giuseppe Di Piazza, Mario Sesti, Roberto Mutti, Elisabetta Marra, Marco Artesani, Renata Fontanelli, Guido De Spirt, Massimo Maggio, Patrizia Biancamano, Luciano Corvaglia, Laura Cocco.

I also wish to thank all those whom I have not mentioned, but who have been close to me and have given me the energy to fulfil this longed-for goal.

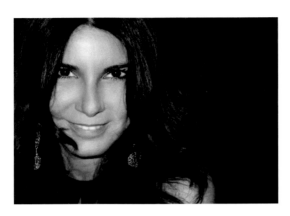

Angela Lo Priore vive e lavora tra Roma e Milano. È laureata in Lettere con una tesi sul cinema e diplomata in fotografia all'Istituto Europeo di Design. Fotografa professionista, ha sperimentato diverse forme di fotografia: partendo dall'architettura, è passata alla pubblicità e alla moda traducendo nel ritratto la sua vera espressione artistica, sia nei reportage, di cui è grande appassionata, sia nel cinema, ritraendo attori internazionali in diverse parti del mondo. La sua mostra "Nel cinema", 45 ritratti di attori internazionali, è stata inaugurata sotto il patrocinio della prima Festa del Cinema di Roma nel 2006; l'anno successivo la stessa esposizione è stata accolta e applaudita al Tribeca Film Festival a New York.
Da qualche anno Angela Lo Priore ha rivolto il suo interesse alla fotografia di ricerca, allo scopo di evolvere e approfondire l'indagine sulla bellezza in tutte le sue forme, in particolare attraverso il nudo artistico femminile. Nella sua ricerca di immagini che sempre più si avvicinano ad altre forme d'arte, ha creato l'installazione *Manichini/Mannequins*, realizzata a Cetinje in Montenegro nel 2011 e poi presentata a Milano in occasione di Fashion Week (showroom ISAIA, febbraio 2012) e Mia Fair (maggio 2012). Pubblica sulle più accreditate riviste italiane ed estere e collabora con l'agenzia Photomovie che la rappresenta in tutto il mondo.

Angela Lo Priore lives and works between Rome and Milan. She got a degree in Letters with a thesis on cinema, and also earned a diploma in Photography at the European Institute of Design. A professional photographer, she has experimented with different forms of photography: starting from architecture, she then moved on to advertising and fashion, translating her true artistic expression into portrait photography, both in reportage, one of her greatest passions, and the world of cinema, portraying international actors and actresses around the world. Her exhibition *Nel cinema*, 45 portraits of international actors, was opened in Rome under the patronage of the first Festa del Cinema in 2006; the following year, it was presented and welcomed at the Tribeca Film Festival in New York. For some time now Angela Lo Priore has turned her interest towards research photography, her aim being to develop and delve more deeply into the subject of beauty in all its forms, especially the artistic female nude. In her search for images that increasingly approach other forms of art, she created the installation *Manichini/ Mannequins*, realized in Cetinje, Montenegro in 2011, and later presented in Milan on the occasion of Fashion Week (ISAIA showroom, February 2012) and Mia Fair (May 2012). Her work has been published in some of the most accredited Italian and foreign magazines. She collaborates with the Photomovie agency, which represents her all over the world.